André Breton

Manifestes du surréalisme

Gallimard

*Manifeste
du surréalisme*
(1924)

Préface à la réimpression du manifeste
(1929)

Il était à prévoir que ce livre changeât et, dans la mesure où il mettait en jeu l'existence terrestre en la chargeant cependant de tout ce qu'elle comporte en deçà et au-delà des limites qu'on a coutume de lui assigner, que son sort dépendît étroitement du mien propre qui est, par exemple, d'avoir et de ne pas avoir écrit de livres. Ceux qu'on m'attribue ne me semblent pas exercer sur moi une action plus déterminante que bien d'autres et sans doute n'en ai-je plus l'intelligence parfaite qu'on peut en avoir. A quelque débat qu'ait donné lieu le Manifeste du surréalisme de 1924 à 1929, sans engagement valable ni pour ni contre, il est bien entendu qu'extérieurement à ce débat l'aventure humaine continuait à se courir avec le minimum de chances, presque de tous les côtés à la fois, selon les caprices de l'imagination qui fait à elle seule les choses réelles. Laisser rééditer un ouvrage de soi, comme celui qu'on aurait plus ou moins lu d'un autre, équivaut à « reconnaître » je ne dis pas même un enfant de qui l'on se serait préalablement assuré que les traits sont assez aimables, que la constitution est assez robuste, mais encore quoi que ce soit qui, ayant été aussi vaillamment que l'on voudra, ne peut plus être. Je n'y puis rien, sinon me condamner pour

*n'avoir pas en tout et toujours été prophète. Ne cesse
d'être d'actualité la fameuse question posée par Arthur
Cravan « d'un ton très fatigué et très vieux » à André
Gide : « Monsieur Gide, où en sommes-nous avec le
temps ? — Six heures moins un quart », répondait ce
dernier sans y entendre malice. Ah ! il faut bien le dire,
nous sommes mal, nous sommes très mal avec le temps.*

*Ici comme ailleurs l'aveu et le désaveu s'enchevêtrent.
Je ne comprends pas pourquoi, ni comment, ni comment
encore je vis, ni à plus forte raison ce que je vis. D'un
système que je fais mien, que je m'adapte lentement,
comme le surréalisme, s'il reste, s'il restera toujours de
quoi m'ensevelir, tout de même il n'y aura jamais eu de
quoi faire de moi ce que je voulais être, en y mettant toute
la complaisance que je me témoigne. Complaisance
relative en fonction de celle qu'on eût pu avoir pour moi
(ou non-moi, je ne sais). Et pourtant je vis, j'ai découvert
même que je tenais à la vie. Plus je me suis trouvé parfois
de raisons d'en finir avec elle, plus je me suis surpris à
admirer cette lame quelconque de parquet : c'était vrai-
ment comme de la soie, de la soie qui eût été belle comme
l'eau. J'aimais cette lucide douleur, comme si tout le
drame universel en fût alors passé par moi, que j'en eusse
soudain valu la peine. Mais je l'aimais à la lueur,
comment dire, de choses nouvelles qu'ainsi je n'avais
encore jamais vues briller. C'est à cela que j'ai compris
que malgré tout la vie était donnée, qu'une force
indépendante de celle d'exprimer et spirituellement de se
faire entendre présidait, en ce qui concerne un homme
vivant, à des réactions d'un intérêt inappréciable dont le
secret sera emporté avec lui. Ce secret ne m'est pas
dévoilé à moi-même et de ma part sa reconnaissance
n'infirme en rien mon inaptitude déclarée à la médita-
tion religieuse. Je crois seulement qu'entre ma pensée,
telle qu'elle se dégage de ce qu'on a pu lire sous ma
signature, et moi, que la nature véritable de ma pensée*

engage à quoi, je ne le sais pas encore, il y a un monde, un monde irrévisible de phantasmes, de réalisations d'hypothèses, de paris perdus et de mensonges dont une exploration rapide me dissuade d'apporter la moindre correction à cet ouvrage. Il y faudrait toute la vanité de l'esprit scientifique, toute la puérilité de ce besoin de recul qui nous vaut les âpres ménagements de l'histoire. Pour cette fois encore, fidèle à la volonté que je me suis toujours connue de passer outre à toute espèce d'obstacle sentimental, je ne m'attarderai pas à juger ceux de mes premiers compagnons qui ont pris peur et tourné bride, je ne me livrerai pas à la vaine substitution de noms moyennant quoi ce livre pourrait passer pour être à jour. Quitte à rappeler seulement que les dons les plus précieux de l'esprit ne résistent pas à la perte d'une parcelle d'honneur, je ne ferai qu'affirmer ma confiance inébranlable dans le principe d'une activité qui ne m'a jamais déçu, qui me paraît valoir plus généreusement, plus absolument, plus follement que jamais qu'on s'y consacre et cela parce qu'elle seule est dispensatrice, encore qu'à de longs intervalles, des rayons transfigurants d'une grâce que je persiste en tout point à opposer à la grâce divine.

Manifeste du surréalisme

(1924)

Tant va la croyance à la vie, à ce que la vie a de plus précaire, la vie *réelle* s'entend, qu'à la fin cette croyance se perd. L'homme, ce rêveur définitif, de jour en jour plus mécontent de son sort, fait avec peine le tour des objets dont il a été amené à faire usage, et que lui a livrés sa nonchalance, ou son effort, son effort presque toujours, car il a consenti à travailler, tout au moins il n'a pas répugné à jouer sa chance (ce qu'il appelle sa chance !). Une grande modestie est à présent son partage : il sait quelles femmes il a eues, dans quelles aventures risibles il a trempé ; sa richesse ou sa pauvreté ne lui est de rien, il reste à cet égard l'enfant qui vient de naître et, quant à l'approbation de sa conscience morale, j'admets qu'il s'en passe aisément. S'il garde quelque lucidité, il ne peut que se retourner alors vers son enfance qui, pour massacrée qu'elle ait été par le soin des dresseurs, ne lui en semble pas moins pleine de charmes. Là, l'absence de toute rigueur connue lui laisse la perspective de plusieurs vies menées à la fois ; il s'enracine dans cette illusion ; il ne veut plus connaître que la facilité momentanée, extrême, de toutes choses. Chaque matin, des enfants partent sans inquiétude. Tout est

près, les pires conditions matérielles sont excellentes. Les bois sont blancs ou noirs, on ne dormira jamais.

Mais il est vrai qu'on ne saurait aller si loin, il ne s'agit pas seulement de la distance. Les menaces s'accumulent, on cède, on abandonne une part du terrain à conquérir. Cette imagination qui n'admettait pas de bornes, on ne lui permet plus de s'exercer que selon les lois d'une utilité arbitraire ; elle est incapable d'assumer longtemps ce rôle inférieur et, aux environs de la vingtième année, préfère, en général, abandonner l'homme à son destin sans lumière.

Qu'il essaie plus tard, de-ci de-là, de se reprendre, ayant senti lui manquer peu à peu toutes raisons de vivre, incapable qu'il est devenu de se trouver à la hauteur d'une situation exceptionnelle telle que l'amour, il n'y parviendra guère. C'est qu'il appartient désormais corps et âme à une impérieuse nécessité pratique, qui ne souffre pas qu'on la perde de vue. Tous ses gestes manqueront d'ampleur ; toutes ses idées, d'envergure. Il ne se représentera, de ce qui lui arrive et peut lui arriver, que ce qui relie cet événement à une foule d'événements semblables, événements auxquels il n'a pas pris part, événements *manqués*. Que dis-je, il en jugera par rapport à un de ces événements, plus rassurant dans ses conséquences que les autres. Il n'y verra, sous aucun prétexte, son salut.

Chère imagination, ce que j'aime surtout en toi, c'est que tu ne pardonnes pas.

Le seul mot de liberté est tout ce qui m'exalte encore. Je le crois propre à entretenir, indéfiniment, le vieux fanatisme humain. Il répond sans doute à ma seule aspiration légitime. Parmi tant de disgrâces dont nous héritons, il faut bien reconnaître que la *plus grande liberté* d'esprit nous est laissée. A nous de ne pas en mésuser gravement. Réduire l'imagination à l'es-

clavage, quand bien même il y irait de ce qu'on appelle grossièrement le bonheur, c'est se dérober à tout ce qu'on trouve, au fond de soi, de justice suprême. La seule imagination me rend compte de ce qui *peut être*, et c'est assez pour lever un peu le terrible interdit ; assez aussi pour que je m'abandonne à elle sans crainte de me tromper (comme si l'on pouvait se tromper davantage). Où commence-t-elle à devenir mauvaise et où s'arrête la sécurité de l'esprit ? Pour l'esprit, la possibilité d'errer n'est-elle pas plutôt la contingence du bien ?

Reste la folie, « la folie qu'on enferme » a-t-on si bien dit. Celle-là ou l'autre... Chacun sait, en effet, que les fous ne doivent leur internement qu'à un petit nombre d'actes légalement répréhensibles, et que, faute de ces actes, leur liberté (ce qu'on voit de leur liberté) ne saurait être en jeu. Qu'ils soient, dans une mesure quelconque, victimes de leur imagination, je suis prêt à l'accorder, en ce sens qu'elle les pousse à l'inobservance de certaines règles, hors desquelles le genre se sent visé, ce que tout homme est payé pour savoir. Mais le profond détachement dont ils témoignent à l'égard de la critique que nous portons sur eux, voire des corrections diverses qui leur sont infligées, permet de supposer qu'ils puisent un grand réconfort dans leur imagination, qu'ils goûtent assez leur délire pour supporter qu'il ne soit valable que pour eux. Et, de fait, les hallucinations, les illusions, etc., ne sont pas une source de jouissance négligeable. La sensualité la mieux ordonnée y trouve sa part et je sais que j'apprivoiserais bien des soirs cette jolie main qui, aux dernières pages de *L'Intelligence*, de Taine, se livre à de curieux méfaits. Les confidences des fous, je passerais ma vie à les provoquer. Ce sont gens d'une honnêteté scrupuleuse, et dont l'innocence n'a d'égale que la mienne. Il fallut que Colomb partît avec des

fous pour découvrir l'Amérique. Et voyez comme cette
folie a pris corps, et duré.

Ce n'est pas la crainte de la folie qui nous forcera à
laisser en berne le drapeau de l'imagination.

Le procès de l'attitude réaliste demande à être
instruit, après le procès de l'attitude matérialiste.
Celle-ci, plus poétique, d'ailleurs, que la précédente,
implique de la part de l'homme un orgueil, certes,
monstrueux, mais non une nouvelle et plus complète
déchéance. Il convient d'y voir, avant tout, une heu-
reuse réaction contre quelques tendances dérisoires
du spiritualisme. Enfin, elle n'est pas incompatible
avec une certaine élévation de pensée.

Par contre, l'attitude réaliste, inspirée du positi-
visme, de saint Thomas à Anatole France, m'a bien
l'air hostile à tout essor intellectuel et moral. Je l'ai en
horreur, car elle est faite de médiocrité, de haine et de
plate suffisance. C'est elle qui engendre aujourd'hui
ces livres ridicules, ces pièces insultantes. Elle se
fortifie sans cesse dans les journaux et fait échec à la
science, à l'art, en s'appliquant à flatter l'opinion dans
ses goûts les plus bas ; la clarté confinant à la sottise,
la vie des chiens. L'activité des meilleurs esprits s'en
ressent ; la loi du moindre effort finit par s'imposer à
eux comme aux autres. Une conséquence plaisante de
cet état de choses, en littérature par exemple, est
l'abondance des romans. Chacun y va de sa petite
« observation ». Par besoin d'épuration, M. Paul
Valéry proposait dernièrement de réunir en antholo-
gie un aussi grand nombre que possible de débuts de
romans, de l'insanité desquels il attendait beaucoup.
Les auteurs les plus fameux seraient mis à contribu-
tion. Une telle idée fait encore honneur à Paul Valéry
qui, naguère, à propos des romans, m'assurait qu'en

ce qui le concerne, il se refuserait toujours à écrire : *La marquise sortit à cinq heures*. Mais a-t-il tenu parole ?

Si le style d'information pure et simple, dont la phrase précitée offre un exemple, a cours presque seul dans les romans, c'est, il faut le reconnaître, que l'ambition des auteurs ne va pas très loin. Le caractère circonstanciel, inutilement particulier, de chacune de leurs notations, me donne à penser qu'ils s'amusent à mes dépens. On ne m'épargne aucune des hésitations du personnage : sera-t-il blond, comment s'appellera-t-il, irons-nous le prendre en été ? Autant de questions résolues une fois pour toutes, au petit bonheur ; il ne m'est laissé d'autre pouvoir discrétionnaire que de fermer le livre, ce dont je ne me fais pas faute aux environs de la première page. Et les descriptions ! Rien n'est comparable au néant de celles-ci ; ce n'est que superpositions d'images de catalogue, l'auteur en prend de plus en plus à son aise, il saisit l'occasion de me glisser ses cartes postales, il cherche à me faire tomber d'accord avec lui sur des lieux communs :

La petite pièce dans laquelle le jeune homme fut introduit était tapissée de papier jaune : il y avait des géraniums et des rideaux de mousseline aux fenêtres ; le soleil couchant jetait sur tout cela une lumière crue... La chambre ne renfermait rien de particulier. Les meubles, en bois jaune, étaient tous très vieux. Un divan avec un grand dossier renversé, une table de forme ovale vis-à-vis du divan, une toilette et une glace adossées au trumeau, des chaises le long des murs, deux ou trois gravures sans valeur qui représentaient des demoiselles allemandes avec des oiseaux dans les mains — voilà à quoi se réduisait l'ameublement[1].

1. Dostoïevski : *Crime et Châtiment*.

Que l'esprit se propose, même passagèrement, de tels *motifs*, je ne suis pas d'humeur à l'admettre. On soutiendra que ce dessin d'école vient à sa place, et qu'à cet endroit du livre l'auteur a ses raisons pour m'accabler. Il n'en perd pas moins son temps, car je n'entre pas dans sa chambre. La paresse, la fatigue des autres ne me retiennent pas. J'ai de la continuité de la vie une notion trop instable pour égaler aux meilleures mes minutes de dépression, de faiblesse. Je veux qu'on se taise, quand on cesse de ressentir. Et comprenez bien que je n'incrimine pas le manque d'originalité *pour* le manque d'originalité. Je dis seulement que je ne fais pas état des moments nuls de ma vie, que de la part de tout homme il peut être indigne de cristalliser ceux qui lui paraissent tels. Cette description de chambre, permettez-moi de la *passer*, avec beaucoup d'autres.

Holà, j'en suis à la psychologie, sujet sur lequel je n'aurai garde de plaisanter.

L'auteur s'en prend à un caractère, et, celui-ci étant donné, fait pérégriner son héros à travers le monde. Quoi qu'il arrive, ce héros, dont les actions et les réactions sont admirablement prévues, se doit de ne pas déjouer, tout en ayant l'air de les déjouer, les calculs dont il est l'objet. Les vagues de la vie peuvent paraître l'enlever, le rouler, le faire descendre, il relèvera toujours de ce type humain *formé*. Simple partie d'échecs dont je me désintéresse fort, l'homme, quel qu'il soit, m'étant un médiocre adversaire. Ce que je ne puis supporter, ce sont ces piètres discussions relativement à tel ou tel coup, dès lors qu'il ne s'agit ni de gagner ni de perdre. Et si le jeu n'en vaut pas la chandelle, si la raison objective dessert terriblement, comme c'est le cas, celui qui y fait appel, ne convient-il pas de s'abstraire de ces catégories ? « La

diversité est si ample, que tous les tons de voix, tous les marchers, toussers, mouchers, éternuers... [1] » Si une grappe n'a pas deux grains pareils, pourquoi voulez-vous que je vous décrive ce grain par l'autre, par tous les autres, que j'en fasse un grain bon à manger ? L'intraitable manie qui consiste à ramener l'inconnu au connu, au classable, berce les cerveaux. Le désir d'analyse l'emporte sur les sentiments [2]. Il en résulte des exposés de longueur qui ne tirent leur force persuasive que de leur étrangeté même, et n'en imposent au lecteur que par l'appel à un vocabulaire abstrait, d'ailleurs assez mal défini. Si les idées générales que la philosophie se propose jusqu'ici de débattre marquaient par là leur incursion définitive dans un domaine plus étendu, je serais le premier à m'en réjouir. Mais ce n'est encore que marivaudage ; jusqu'ici, les traits d'esprit et autres bonnes manières nous dérobent à qui mieux mieux la véritable pensée qui se cherche elle-même, au lieu de s'occuper à se faire des réussites. Il me paraît que tout acte porte en lui-même sa justification, du moins pour qui a été capable de le commettre, qu'il est doué d'un pouvoir rayonnant que la moindre glose est de nature à affaiblir. Du fait de cette dernière, il cesse même, en quelque sorte, de se produire. Il ne gagne rien à être ainsi distingué. Les héros de Stendhal tombent sous le coup des appréciations de cet auteur, appréciations plus ou moins heureuses, qui n'ajoutent rien à leur gloire. Où nous les retrouvons vraiment, c'est là où Stendhal les a perdus.

Nous vivons encore sous le règne de la logique, voilà, bien entendu, à quoi je voulais en venir. Mais les

1. Pascal.
2. Barrès, Proust.

procédés logiques, de nos jours, ne s'appliquent plus qu'à la résolution de problèmes d'intérêt secondaire. Le rationalisme absolu qui reste de mode ne permet de considérer que des faits relevant étroitement de notre expérience. Les fins logiques, par contre, nous échappent. Inutile d'ajouter que l'expérience même s'est vu assigner des limites. Elle tourne dans une cage d'où il est de plus en plus difficile de la faire sortir. Elle s'appuie, elle aussi, sur l'utilité immédiate, et elle est gardée par le bon sens. Sous couleur de civilisation, sous prétexte de progrès, on est parvenu à bannir de l'esprit tout ce qui se peut taxer à tort ou à raison de superstition, de chimère ; à proscrire tout mode de recherche de la vérité qui n'est pas conforme à l'usage. C'est par le plus grand hasard, en apparence, qu'a été récemment rendue à la lumière une partie du monde intellectuel, et à mon sens de beaucoup la plus importante, dont on affectait de ne plus se soucier. Il faut en rendre grâce aux découvertes de Freud. Sur la foi de ces découvertes, un courant d'opinion se dessine enfin, à la faveur duquel l'explorateur humain pourra pousser plus loin ses investigations, autorisé qu'il sera à ne plus seulement tenir compte des réalités sommaires. L'imagination est peut-être sur le point de reprendre ses droits. Si les profondeurs de notre esprit recèlent d'étranges forces capables d'augmenter celles de la surface, ou de lutter victorieusement contre elles, il y a tout intérêt à les capter, à les capter d'abord, pour les soumettre ensuite, s'il y a lieu, au contrôle de notre raison. Les analystes eux-mêmes n'ont qu'à y gagner. Mais il importe d'observer qu'aucun moyen n'est désigné *a priori* pour la conduite de cette entreprise, que jusqu'à nouvel ordre elle peut passer pour être aussi bien du ressort des poètes que des savants et que son succès ne dépend

pas des voies plus ou moins capricieuses qui seront suivies.

C'est à très juste titre que Freud a fait porter sa critique sur le rêve. Il est inadmissible, en effet, que cette part considérable de l'activité psychique (puisque, au moins de la naissance de l'homme à sa mort, la pensée ne présente aucune solution de continuité, la somme des moments de rêve, au point de vue temps, à ne considérer même que le rêve pur, celui du sommeil, n'est pas inférieure à la somme des moments de réalité, bornons-nous à dire : des moments de veille) ait encore si peu retenu l'attention. L'extrême différence d'importance, de gravité, que présentent pour l'observateur ordinaire les événements de la veille et ceux du sommeil, a toujours été pour m'étonner. C'est que l'homme, quand il cesse de dormir, est avant tout le jouet de sa mémoire, et qu'à l'état normal celle-ci se plaît à lui retracer faiblement les circonstances du rêve, à priver ce dernier de toute conséquence actuelle, et à faire partir le seul *déterminant* du point où il croit, quelques heures plus tôt, l'avoir laissé : cet espoir ferme, ce souci. Il a l'illusion de continuer quelque chose qui en vaut la peine. Le rêve se trouve ainsi ramené à une parenthèse, comme la nuit. Et pas plus qu'elle, en général, il ne porte conseil. Ce singulier état de choses me paraît appeler quelques réflexions :

1° Dans les limites où il s'exerce (passe pour s'exercer), selon toute apparence le rêve est continu et porte trace d'organisation. Seule la mémoire s'arroge le droit d'y faire des coupures, de ne pas tenir compte des transitions et de nous représenter plutôt une série de rêves que *le rêve*. De même, nous n'avons à tout instant des réalités qu'une figuration distincte, dont la

coordination est affaire de volonté[1]. Ce qu'il importe
de remarquer, c'est que rien ne nous permet d'induire
à une plus grande dissipation des éléments constitu-
tifs du rêve. Je regrette d'en parler selon une formule
qui exclut le rêve, en principe. A quand les logiciens,
les philosophes dormants ? Je voudrais dormir, pour
pouvoir me livrer aux dormeurs, comme je me livre à
ceux qui me lisent, les yeux bien ouverts ; pour cesser
de faire prévaloir en cette matière le rythme conscient
de ma pensée. Mon rêve de cette dernière nuit, peut-
être poursuit-il celui de la nuit précédente, et sera-t-il
poursuivi la nuit prochaine, avec une rigueur méri-
toire. *C'est bien possible,* comme on dit. Et comme il
n'est aucunement prouvé que, ce faisant, la « réalité »
qui m'occupe subsiste à l'état de rêve, qu'elle ne
sombre pas dans l'immémorial, pourquoi n'accorde-
rais-je pas au rêve ce que je refuse parfois à la réalité,
soit cette valeur de certitude en elle-même, qui, dans
son temps, n'est point exposée à mon désaveu ? Pour-
quoi n'attendrais-je pas de l'indice du rêve plus que je
n'attends d'un degré de conscience chaque jour plus
élevé ? Le rêve ne peut-il être appliqué, lui aussi, à la
résolution des questions fondamentales de la vie ? Ces
questions sont-elles les mêmes dans un cas que dans
l'autre et, dans le rêve, ces questions sont-elles, déjà ?
Le rêve est-il moins lourd de sanctions que le reste ? Je
vieillis et, plus que cette réalité à laquelle je crois
m'astreindre, c'est peut-être le rêve, l'indifférence où
je le tiens qui me fait vieillir.

1. Il faut tenir compte de *l'épaisseur* du rêve. Je ne retiens, en
général, que ce qui me vient de ses couches les plus superficielles. Ce
qu'en lui j'aime le mieux envisager, c'est tout ce qui sombre à l'éveil,
tout ce qui ne me reste pas de l'emploi de cette précédente journée,
feuillages sombres, branches idiotes. Dans la « réalité », de même, je
préfère *tomber.*

2° Je prends, encore une fois, l'état de veille. Je suis obligé de le tenir pour un phénomène d'interférence. Non seulement l'esprit témoigne, dans ces conditions, d'une étrange tendance à la désorientation (c'est l'histoire des lapsus et méprises de toutes sortes dont le secret commence à nous être livré), mais encore il ne semble pas que, dans son fonctionnement normal, il obéisse à bien autre chose qu'à des suggestions qui lui viennent de cette nuit profonde dont je le recommande. Si bien conditionné qu'il soit, son équilibre est relatif. Il ose à peine s'exprimer et, s'il le fait, c'est pour se borner à constater que telle idée, telle femme lui *fait de l'effet*. Quel effet, il serait bien incapable de le dire, il donne par là la mesure de son subjectivisme, et rien de plus. Cette idée, cette femme le *trouble*, elle l'incline à moins de sévérité. Elle a pour action de l'isoler une seconde de son dissolvant et de le déposer au ciel, en beau précipité qu'il peut être, qu'il est. En désespoir de cause, il invoque alors le hasard, divinité plus obscure que les autres, à qui il attribue tous ses égarements. Qui me dit que l'angle sous lequel se présente cette idée qui le touche, ce qu'il aime dans l'œil de cette femme n'est pas *précisément* ce qui le rattache à son rêve, l'enchaîne à des données que par sa faute il a perdues ? Et s'il en était autrement, de quoi peut-être ne serait-il pas capable ? Je voudrais lui donner la clé de ce couloir.

3° L'esprit de l'homme qui rêve se satisfait pleinement de ce qui lui arrive. L'angoissante question de la possibilité ne se pose plus. Tue, vole plus vite, aime tant qu'il te plaira. Et si tu meurs, n'es-tu pas certain de te réveiller d'entre les morts ? Laisse-toi conduire, les événements ne souffrent pas que tu les diffères. Tu n'as pas de nom. La facilité de tout est inappréciable.

Quelle raison, je le demande, raison tellement plus

large que l'autre, confère au rêve cette allure naturelle, me fait accueillir sans réserves une foule d'épisodes dont l'étrangeté à l'heure où j'écris me foudroierait ? Et pourtant j'en puis croire mes yeux, mes oreilles ; ce beau jour est venu, cette bête a parlé.

Si l'éveil de l'homme est plus dur, s'il rompt trop bien le charme, c'est qu'on l'a amené à se faire une pauvre idée de l'expiation.

4° De l'instant où il sera soumis à un examen méthodique, où, par des moyens à déterminer, on parviendra à nous rendre compte du rêve dans son intégrité (et cela suppose une discipline de la mémoire qui porte sur des générations ; commençons tout de même par enregistrer les faits saillants), où sa courbe se développera avec une régularité et une ampleur sans pareilles, on peut espérer que les mystères qui n'en sont pas feront place au grand Mystère. Je crois à la résolution future de ces deux états, en apparence si contradictoires, que sont le rêve et la réalité, en une sorte de réalité absolue, de *surréalité*, si l'on peut ainsi dire. C'est à sa conquête que je vais, certain de n'y pas parvenir mais trop insoucieux de ma mort pour ne pas supporter un peu les joies d'une telle possession.

On raconte que chaque jour, au moment de s'endormir, Saint-Pol-Roux faisait naguère placer, sur la porte de son manoir de Camaret, un écriteau sur lequel on pouvait lire : LE POÈTE TRAVAILLE.

Il y aurait encore beaucoup à dire mais, chemin faisant, je n'ai voulu qu'effleurer un sujet qui nécessiterait à lui seul un exposé très long et une tout autre rigueur ; j'y reviendrai. Pour cette fois, mon intention était de faire justice de la *haine du merveilleux* qui sévit chez certains hommes, de ce ridicule sous lequel ils veulent le faire tomber. Tranchons-en : le merveilleux est toujours beau, n'importe quel merveilleux

est beau, il n'y a même que le merveilleux qui soit beau.

Dans le domaine littéraire, le merveilleux seul est capable de féconder des œuvres ressortissant à un genre inférieur tel que le roman et d'une façon générale tout ce qui participe de l'anecdote. *Le Moine*, de Lewis, en est une preuve admirable. Le souffle du merveilleux l'anime tout entier. Bien avant que l'auteur ait délivré ses principaux personnages de toute contrainte temporelle, on les sent prêts à agir avec une fierté sans précédent. Cette passion de l'éternité qui les soulève sans cesse prête des accents inoubliables à leur tourment et au mien. J'entends que ce livre n'exalte, du commencement à la fin, et le plus purement du monde, que ce qui de l'esprit aspire à quitter le sol et que, dépouillé d'une partie insignifiante de son affabulation romanesque, à la mode du temps, il constitue un modèle de justesse, et d'innocente grandeur [1]. Il me semble qu'on n'a pas fait mieux et que le personnage de Mathilde, en particulier, est la création la plus émouvante qu'on puisse mettre à l'actif de ce mode *figuré* en littérature. C'est moins un personnage qu'une tentation continue. Et si un personnage n'est pas une tentation, qu'est-il ? Tentation extrême que celui-là. Le « rien n'est impossible à qui sait oser » donne dans *Le Moine* toute sa mesure convaincante. Les apparitions y jouent un rôle logique, puisque l'esprit critique ne s'en empare pas pour les contester. De même le châtiment d'Ambrosio est traité de façon légitime, puisqu'il est finalement accepté par l'esprit critique comme dénouement naturel.

Il peut paraître arbitraire que je propose ce modèle, lorsqu'il s'agit du merveilleux, auquel les littératures

1. Ce qu'il y a d'admirable dans le fantastique, c'est qu'il n'y a plus de fantastique : il n'y a plus que le réel.

du Nord et les littératures orientales ont fait emprunt sur emprunt, sans parler des littératures proprement religieuses de tous les pays. C'est que la plupart des exemples que ces littératures auraient pu me fournir sont entachés de puérilité, pour la seule raison qu'elles s'adressent aux enfants. De bonne heure ceux-ci sont sevrés de merveilleux, et, plus tard, ne gardent pas une assez grande virginité d'esprit pour prendre un plaisir extrême à *Peau d'Ane*. Si charmants soient-ils, l'homme croirait déchoir à se nourrir de contes de fées, et j'accorde que ceux-ci ne sont pas tous de son âge. Le tissu des invraisemblances adorables demande à être un peu plus fin, à mesure qu'on avance, et l'on en est encore à attendre ces espèces d'araignées... Mais les facultés ne changent radicalement pas. La peur, l'attrait de l'insolite, les chances, le goût du luxe sont ressorts auxquels on ne fera jamais appel en vain. Il y a des contes à écrire pour les grandes personnes, des contes encore presque bleus.

Le merveilleux n'est pas le même à toutes les époques ; il participe obscurément d'une sorte de révélation générale dont le détail seul nous parvient : ce sont les *ruines* romantiques, le *mannequin* moderne ou tout autre symbole propre à remuer la sensibilité humaine durant un temps. Dans ces cadres qui nous font sourire, pourtant se peint toujours l'irrémédiable inquiétude humaine, et c'est pourquoi je les prends en considération, pourquoi je les juge inséparables de quelques productions géniales, qui en sont plus que les autres douloureusement affectées. Ce sont les potences de Villon, les grecques de Racine, les divans de Baudelaire. Ils coïncident avec une éclipse du goût que je suis fait pour endurer, moi qui me fais du goût l'idée d'une grande tache. Dans le mauvais goût de mon époque, je m'efforce d'aller plus loin qu'aucun

autre. A moi, si j'avais vécu en 1820, à moi « la nonne sanglante », à moi de ne pas épargner ce sournois et banal « Dissimulons » dont parle le parodique Cuisin, à moi à moi de parcourir dans des métaphores gigantesques, comme il dit, toutes les phases du « Disque argenté ». Pour aujourd'hui je pense à un *château* dont la moitié n'est pas forcément en ruine ; ce château m'appartient, je le vois dans un site agreste, non loin de Paris. Ses dépendances n'en finissent plus, et quant à l'intérieur, il a été terriblement restauré, de manière à ne rien laisser à désirer sous le rapport du confort. Des autos stationnent à la porte, dérobée par l'ombre des arbres. Quelques-uns de mes amis y sont installés à demeure : voici Louis Aragon qui part ; il n'a que le temps de vous saluer ; Philippe Soupault se lève avec les étoiles et Paul Éluard, notre grand Éluard, n'est pas encore rentré. Voici Robert Desnos et Roger Vitrac, qui déchiffrent dans le parc un vieil édit sur le duel ; Georges Auric, Jean Paulhan ; Max Morise, qui rame si bien, et Benjamin Péret, dans ses équations d'oiseaux ; et Joseph Delteil ; et Jean Carrive ; et Georges Limbour, et Georges Limbour (il y a toute une haie de Georges Limbour) ; et Marcel Noll ; voici T. Fraenkel qui nous fait signe de son ballon captif, Georges Malkine, Antonin Artaud, Francis Gérard, Pierre Naville, J.-A. Boiffard, puis Jacques Baron et son frère, beaux et cordiaux, tant d'autres encore, et des femmes ravissantes, ma foi. Ces jeunes gens, que voulez-vous qu'ils se refusent, leurs désirs sont, pour la richesse, des ordres. Francis Picabia vient nous voir et, la semaine dernière, dans la galerie des glaces, on a reçu un nommé Marcel Duchamp qu'on ne connaissait pas encore. Picasso chasse dans les environs. L'esprit de *démoralisation* a élu domicile dans le château, et c'est à lui que nous avons affaire chaque fois qu'il est question de relation

avec nos semblables, mais les portes sont toujours
ouvertes et on ne commence pas par « remercier » le
monde, vous savez. Du reste, la solitude est vaste,
nous ne nous rencontrons pas souvent. Puis l'essentiel
n'est-il pas que nous soyons nos maîtres, et les maîtres
des femmes, de l'amour, aussi ?

On va me convaincre de mensonge poétique : cha-
cun s'en ira répétant que j'habite rue Fontaine, et qu'il
ne boira pas de cette eau. Parbleu ! Mais ce château
dont je lui fais les honneurs, est-il sûr que ce soit une
image ? Si ce palais existait, pourtant ! Mes hôtes sont
là pour en répondre ; leur caprice est la route lumineu-
se qui y mène. C'est vraiment à notre fantaisie que
nous vivons, *quand nous y sommes*. Et comment ce que
fait l'un pourrait-il gêner l'autre, là, à l'abri de la pour-
suite sentimentale et au rendez-vous des occasions ?

L'homme propose et dispose. Il ne tient qu'à lui de
s'appartenir tout entier, c'est-à-dire de maintenir à
l'état anarchique la bande chaque jour plus redouta-
ble de ses désirs. La poésie le lui enseigne. Elle porte
en elle la compensation parfaite des misères que nous
endurons. Elle peut être une ordonnatrice, aussi, pour
peu que sous le coup d'une déception moins intime on
s'avise de la prendre au tragique. Le temps vienne où
elle décrète la fin de l'argent et rompe seule le pain du
ciel pour la terre ! Il y aura encore des assemblées sur
les places publiques, et des *mouvements* auxquels vous
n'avez pas espéré prendre part. Adieu les sélections
absurdes, les rêves de gouffre, les rivalités, les longues
patiences, la fuite des saisons, l'ordre artificiel des
idées, la rampe du danger, le temps pour tout ! Qu'on
se donne seulement la peine de *pratiquer* la poésie.
N'est-ce pas à nous, qui déjà en vivons, de chercher à
faire prévaloir ce que nous tenons pour notre plus
ample informé ?

N'importe s'il y a quelque disproportion entre cette défense et l'illustration qui la suivra. Il s'agissait de remonter aux sources de l'imagination poétique, et, qui plus est, de s'y tenir. C'est ce que je ne prétends pas avoir fait. Il faut prendre beaucoup sur soi pour vouloir s'établir dans ces régions reculées où tout a d'abord l'air de se passer si mal, à plus forte raison pour vouloir y conduire quelqu'un. Encore n'est-on jamais sûr d'y être tout à fait. Tant qu'à se déplaire, on est aussi bien disposé à s'arrêter ailleurs. Toujours est-il qu'une flèche indique maintenant la direction de ces pays et que l'atteinte du but véritable ne dépend plus que de l'endurance du voyageur.

On connaît, à peu de chose près, le chemin suivi. J'ai pris soin de raconter, au cours d'une étude sur le cas de Robert Desnos, intitulée : ENTRÉE DES MÉDIUMS [1], que j'avais été amené à « fixer mon attention sur des phrases plus ou moins partielles qui, en pleine solitude, à l'approche du sommeil, deviennent perceptibles pour l'esprit sans qu'il soit possible de leur découvrir une détermination préalable ». Je venais alors de tenter l'aventure poétique avec le minimum de chances, c'est-à-dire que mes aspirations étaient les mêmes qu'aujourd'hui, mais que j'avais foi en la lenteur d'élaboration pour me sauver de contacts inutiles, de contacts que je réprouvais grandement. C'était là une pudeur de la pensée dont il me reste encore quelque chose. A la fin de ma vie, je parviendrai sans doute difficilement à parler comme on parle, à excuser ma voix et le petit nombre de mes gestes. La vertu de la parole (de l'écriture : bien davantage) me paraissait tenir à la faculté de raccourcir de façon

1. Voir *Les Pas perdus*, N.R.F., éd.

saisissante l'exposé (puisque exposé il y avait) d'un
petit nombre de faits, poétiques ou autres, dont je me
faisais la substance. Je m'étais figuré que Rimbaud ne
procédait pas autrement. Je composais, avec un souci
de variété qui méritait mieux, les derniers poèmes de
Mont de Piété, c'est-à-dire que j'arrivais à tirer des
lignes blanches de ce livre un parti incroyable. Ces
lignes étaient l'œil fermé sur des opérations de pensée
que je croyais devoir dérober au lecteur. Ce n'était pas
tricherie de ma part, mais amour de brusquer. J'obte-
nais l'illusion d'une complicité possible, dont je me
passais de moins en moins. Je m'étais mis à choyer
immodérément les mots pour l'espace qu'ils admet-
tent autour d'eux, pour leurs tangences avec d'autres
mots innombrables que je ne prononçais pas. Le
poème FORÊT-NOIRE relève exactement de cet état
d'esprit. J'ai mis six mois à l'écrire et l'on peut croire
que je ne me suis pas reposé un seul jour. Mais il y
allait de l'estime que je me portais alors, n'est-ce pas
assez, on me comprendra. J'aime ces confessions
stupides. En ce temps-là, la pseudo-poésie cubiste
cherchait à s'implanter, mais elle était sortie désar-
mée du cerveau de Picasso et en ce qui me concerne je
passais pour ennuyeux comme la pluie (je le passe
encore). Je me doutais, d'ailleurs, qu'au point de vue
poétique je faisais fausse route, mais je me sauvais la
mise comme je pouvais, bravant le lyrisme à coups de
définitions et de recettes (les phénomènes Dada n'al-
laient pas tarder à se produire) et faisant mine de
chercher une application de la poésie dans la publicité
(je prétendais que le monde finirait, non par un beau
livre, mais par une belle réclame pour l'enfer ou pour
le ciel).

A la même époque, un homme, pour le moins aussi
ennuyeux que moi, Pierre Reverdy, écrivait :

L'image est une création pure de l'esprit.

Elle ne peut naître d'une comparaison mais du rappro-chement de deux réalités plus ou moins éloignées.

Plus les rapports des deux réalités rapprochées seront lointains et justes, plus l'image sera forte — plus elle aura de puissance émotive et de réalité poétique... etc.[1].

Ces mots, quoique sibyllins pour les profanes, étaient de très forts révélateurs et je les méditai longtemps. Mais l'image me fuyait. L'esthétique de Reverdy, esthétique toute *a posteriori*, me faisait prendre les effets pour les causes. C'est sur ces entre-faites que je fus amené à renoncer définitivement à mon point de vue.

Un soir donc, avant de m'endormir, je perçus, nettement articulée au point qu'il était impossible d'y changer un mot, mais distraite cependant du bruit de toute voix, une assez bizarre phrase qui me parvenait sans porter trace des événements auxquels, de l'aveu de ma conscience, je me trouvais mêlé à cet instant-là, phrase qui me parut insistante, phrase oserai-je dire *qui cognait à la vitre.* J'en pris rapidement notion et me disposais à passer outre quand son caractère organique me retint. En vérité cette phrase m'éton-nait ; je ne l'ai malheureusement pas retenue jusqu'à ce jour, c'était quelque chose comme : « Il y a un homme coupé en deux par la fenêtre » mais elle ne pouvait souffrir d'équivoque, accompagnée qu'elle était de la faible représentation visuelle[2] d'un homme

1. *Nord-Sud*, mars 1918.
2. Peintre, cette représentation visuelle eût sans doute pour moi primé l'autre. Ce sont assurément mes dispositions préalables qui en décidèrent. Depuis ce jour, il m'est arrivé de concentrer volontaire-ment mon attention sur de semblables apparitions et je sais qu'elles

marchant et tronçonné à mi-hauteur par une fenêtre perpendiculaire à l'axe de son corps. A n'en pas douter il s'agissait du simple redressement dans l'espace d'un homme qui se tient penché à la fenêtre. Mais cette fenêtre ayant suivi le déplacement de l'homme, je me rendis compte que j'avais affaire à une image d'un type assez rare et je n'eus vite d'autre idée que de l'incorporer à mon matériel de construction poétique. Je ne lui eus pas plus tôt accordé ce crédit que d'ailleurs elle fit place à une succession à peine intermittente de phrases qui ne me surprirent guère moins et me laissèrent sous l'impression d'une gratuité telle que l'empire que j'avais pris jusque-là sur moi-même me parut illusoire et que je ne songeai plus qu'à mettre fin à l'interminable querelle qui a lieu en moi [1].

ne le cèdent point en netteté aux phénomènes auditifs. Muni d'un crayon et d'une feuille blanche, il me serait facile d'en suivre les contours. C'est que là encore il ne s'agit pas de dessiner, *il ne s'agit que de calquer*. Je figurerais bien ainsi un arbre, une vague, un instrument de musique, toutes choses dont je suis incapable de fournir en ce moment l'aperçu le plus schématique. Je m'enfoncerais, avec la certitude de me retrouver, dans un dédale de lignes qui ne me paraissent concourir, d'abord, à rien. Et j'en éprouverais, en ouvrant les yeux, une très forte impression de « jamais vu ». La preuve de ce que j'avance a été faite maintes fois par Robert Desnos : il n'y a, pour s'en convaincre, qu'à feuilleter le numéro 36 des *Feuilles libres* contenant plusieurs de ses dessins (Roméo et Juliette, Un homme est mort ce matin, etc.) pris par cette revue pour des dessins de fous et publiés innocemment comme tels.

1. Knut Hamsun place sous la dépendance de *la faim* cette sorte de révélation à laquelle j'ai été en proie, et il n'a peut-être pas tort. (Le fait est que je ne mangeais pas tous les jours à cette époque.) A coup sûr ce sont bien les mêmes manifestations qu'il relate en ces termes :
« *Le lendemain je m'éveillai de bonne heure. Il faisait encore nuit. Mes yeux étaient ouverts depuis longtemps, quand j'entendis la pendule de l'appartement au-dessous sonner cinq heures. Je voulus me rendormir, mais je n'y parvins pas, j'étais complètement éveillé et mille choses me trottaient en tête.*

Tout occupé que j'étais encore de Freud à cette époque et familiarisé avec ses méthodes d'examen que j'avais eu quelque peu l'occasion de pratiquer sur des malades pendant la guerre, je résolus d'obtenir de moi ce qu'on cherche à obtenir d'eux, soit un monologue de débit aussi rapide que possible, sur lequel l'esprit critique du sujet ne fasse porter aucun jugement, qui ne s'embarrasse, par suite, d'aucune réticence, et qui soit aussi exactement que possible la *pensée parlée*. Il m'avait paru, et il me paraît encore — la manière dont m'était parvenue la phrase de l'homme coupé en témoignait — que la vitesse de la pensée n'est pas supérieure à celle de la parole, et qu'elle ne défie pas forcément la langue, ni même la plume qui court. C'est dans ces dispositions que Philippe Soupault, à qui j'avais fait part de ces premières conclusions, et moi nous entreprîmes de noircir du papier, avec un louable mépris de ce qui pourrait s'ensuivre littérairement. La facilité de réalisation fit le reste. A la fin du premier jour, nous pouvions nous lire une cinquan-

Tout d'un coup, il me vint quelques bons morceaux, très propres à être utilisés dans une esquisse, dans un feuilleton ; je trouvai subitement, par hasard, de très belles phrases, des phrases comme je n'en avais jamais écrit. Je me les répétai lentement, mot pour mot, elles étaient excellentes. Et il en venait toujours. Je me levai, je pris du papier et un crayon sur la table qui était derrière mon lit. C'était comme si une veine se fût brisée en moi, un mot suivait l'autre, se mettait à sa place, s'adaptait à la situation, les scènes s'accumulaient, l'action se déroulait, les répliques surgissaient dans mon cerveau, je jouissais prodigieusement. Les pensées me venaient si rapidement et continuaient à couler si abondamment que je perdais une foule de détails délicats, parce que mon crayon ne pouvait pas aller assez vite, et cependant je me hâtais, la main toujours en mouvement, je ne perdais pas une minute. Les phrases continuaient à pousser en moi, j'étais plein de mon sujet. »
Apollinaire affirmait que les premiers tableaux de Chirico avaient été peints sous l'influence de troubles cénesthésiques (migraines, coliques).

taine de pages obtenues par ce moyen, commencer à comparer nos résultats. Dans l'ensemble, ceux de Soupault et les miens présentaient une remarquable analogie : même vice de construction, défaillances de même nature, mais aussi, de part et d'autre, l'illusion d'une verve extraordinaire, beaucoup d'émotion, un choix considérable d'images d'une qualité telle que nous n'eussions pas été capables d'en préparer une seule de longue main, un pittoresque très spécial et, de-ci de-là, quelque proposition d'une bouffonnerie aiguë. Les seules différences que présentaient nos deux textes me parurent tenir essentiellement à nos humeurs réciproques, celle de Soupault moins statique que la mienne et, s'il me permet cette légère critique, à ce qu'il avait commis l'erreur de distribuer au haut de certaines pages, et par esprit, sans doute, de mystification, quelques mots en guise de titres. Je dois, par contre, lui rendre cette justice qu'il s'opposa toujours, de toutes ses forces, au moindre remaniement, à la moindre correction au cours de tout passage de ce genre qui me semblait plutôt mal venu. En cela certes il eut tout à fait raison[1]. Il est, en effet, fort difficile d'apprécier à leur juste valeur les divers éléments en présence, on peut même dire qu'il est impossible de les apprécier à première lecture. A vous qui écrivez, ces éléments, en apparence, vous sont *aussi étrangers qu'à tout autre* et vous vous en défiez naturellement. Poétiquement parlant, ils se recommandent surtout par un très haut degré d'*absurdité*

1. Je crois de plus en plus à l'infaillibilité de ma pensée par rapport à moi-même, et c'est trop juste. Toutefois, dans cette *écriture de la pensée*, où l'on est à la merci de la première distraction extérieure, il peut se produire des « bouillons ». On serait sans excuse de chercher à les dissimuler. Par définition, la pensée est forte, et incapable de se prendre en faute. C'est sur le compte des suggestions qui lui viennent du dehors qu'il faut mettre ces faiblesses évidentes.

immédiate, le propre de cette absurdité, à un examen plus approfondi, étant de céder la place à tout ce qu'il y a d'admissible, de légitime au monde : la divulgation d'un certain nombre de propriétés et de faits non moins objectifs, en somme, que les autres.

En hommage à Guillaume Apollinaire, qui venait de mourir et qui, à plusieurs reprises, nous paraissait avoir obéi à un entraînement de ce genre, sans toutefois y avoir sacrifié de médiocres moyens littéraires, Soupault et moi nous désignâmes sous le nom de SURRÉALISME le nouveau mode d'expression pure que nous tenions à notre disposition et dont il nous tardait de faire bénéficier nos amis. Je crois qu'il n'y a plus aujourd'hui à revenir sur ce mot et que l'acception dans laquelle nous l'avons pris a prévalu généralement sur son acception apollinarienne. A plus juste titre encore, sans doute aurions-nous pu nous emparer du mot SUPERNATURALISME, employé par Gérard de Nerval dans la dédicace des *Filles du Feu*[1]. Il semble, en effet, que Nerval posséda à merveille *l'esprit* dont nous réclamons, Apollinaire n'ayant possédé, par contre, que *la lettre*, encore imparfaite, du surréalisme et s'étant montré impuissant à en donner un aperçu théorique qui nous retienne. Voici deux phrases de Nerval qui me paraissent, à cet égard, très significatives :

« *Je vais vous expliquer, mon cher Dumas, le phénomène dont vous avez parlé plus haut. Il est, vous le savez, certains conteurs qui ne peuvent inventer sans s'identifier aux personnages de leur imagination. Vous savez avec quelle conviction notre vieil ami Nodier racontait*

1. Et aussi par Thomas Carlyle dans SARTOR RESARTUS (chapitre VIII : *Supernaturalisme naturel*), 1833-34.

comment il avait eu le malheur d'être guillotiné à
l'époque de la Révolution; on en devenait tellement
persuadé que l'on se demandait comment il était parvenu
à se faire recoller la tête.

... Et puisque vous avez eu l'imprudence de citer un des
sonnets composés dans cet état de rêverie SUPERNATU-
RALISTE, *comme diraient les Allemands, il faut que vous*
les entendiez tous. Vous les trouverez à la fin du volume.
Ils ne sont guère plus obscurs que la métaphysique
d'Hegel ou les MÉMORABLES *de Swedenborg, et per-*
draient de leur charme à être expliqués, si la chose était
possible, concédez-moi du moins le mérite de l'expres-
sion... [1] »

C'est de très mauvaise foi qu'on nous contesterait le
droit d'employer le mot SURRÉALISME dans le sens
très particulier où nous l'entendons, car il est clair
qu'avant nous ce mot n'avait pas fait fortune. Je le
définis donc une fois pour toutes :

SURRÉALISME, n. m. Automatisme psychique pur
par lequel on se propose d'exprimer, soit verbalement,
soit par écrit, soit de toute autre manière, le fonction-
nement réel de la pensée. Dictée de la pensée, en
l'absence de tout contrôle exercé par la raison, en
dehors de toute préoccupation esthétique ou morale.
ENCYCL. *Philos.* Le surréalisme repose sur la
croyance à la réalité supérieure de certaines formes
d'associations négligées jusqu'à lui, à la toute-puis-
sance du rêve, au jeu désintéressé de la pensée. Il tend
à ruiner définitivement tous les autres mécanismes
psychiques et à se substituer à eux dans la résolution
des principaux problèmes de la vie. Ont fait acte de
SURRÉALISME ABSOLU MM. Aragon, Baron, Boiffard,

1. Cf. aussi l'IDÉORÉALISME de Saint-Pol-Roux.

Breton, Carrive, Crevel, Delteil, Desnos, Éluard, Gérard, Limbour, Malkine, Morise, Naville, Noll, Péret, Picon, Soupault, Vitrac.

Ce semblent bien être, jusqu'à présent, les seuls, et il n'y aurait pas à s'y tromper, n'était le cas passionnant d'Isidore Ducasse, sur lequel je manque de données. Et certes, à ne considérer que superficiellement leurs résultats, bon nombre de poètes pourraient passer pour surréalistes, à commencer par Dante et, dans ses meilleurs jours, Shakespeare. *Au cours des différentes tentatives de réduction auxquelles je me suis livré de ce qu'on appelle, par abus de confiance, le génie, je n'ai rien trouvé qui se puisse attribuer finalement à un autre processus que celui-là.*

Les NUITS d'Young sont surréalistes d'un bout à l'autre ; c'est malheureusement un prêtre qui parle, un mauvais prêtre, sans doute, mais un prêtre.

Swift est surréaliste dans la méchanceté.

Sade est surréaliste dans le sadisme.

Chateaubriand est surréaliste dans l'exotisme.

Constant est surréaliste en politique.

Hugo est surréaliste quand il n'est pas bête.

Desbordes-Valmore est surréaliste en amour.

Bertrand est surréaliste dans le passé.

Rabbe est surréaliste dans la mort.

Poe est surréaliste dans l'aventure.

Baudelaire est surréaliste dans la morale.

Rimbaud est surréaliste dans la pratique de la vie et ailleurs.

Mallarmé est surréaliste dans la confidence.

Jarry est surréaliste dans l'absinthe.

Nouveau est surréaliste dans le baiser.

Saint-Pol-Roux est surréaliste dans le symbole.

Fargue est surréaliste dans l'atmosphère.

Vaché est surréaliste en moi.

Reverdy est surréaliste chez lui.

Saint-John Perse est surréaliste à distance.

Roussel est surréaliste dans l'anecdote.

Etc.

J'y insiste, ils ne sont pas toujours surréalistes, en ce sens que je démêle chez chacun d'eux un certain nombre d'idées préconçues auxquelles — très naïvement ! — ils tenaient. Ils y tenaient parce qu'ils n'avaient pas *entendu la voix surréaliste*, celle qui continue à prêcher à la veille de la mort et au-dessus des orages, parce qu'ils ne voulaient pas servir seulement à orchestrer la merveilleuse partition. C'étaient des instruments trop fiers, c'est pourquoi ils n'ont pas toujours rendu un son harmonieux [1].

1. Je pourrais en dire autant de quelques philosophes et de quelques peintres, à ne citer parmi ces derniers qu'Uccello dans l'époque ancienne, et, dans l'époque moderne, que Seurat, Gustave Moreau, Matisse (dans « La Musique » par exemple), Derain, Picasso (de beaucoup le plus pur), Braque, Duchamp, Picabia, Chirico (si longtemps admirable), Klee, Man Ray, Max Ernst et, si près de nous, André Masson.

Mais nous, qui ne nous sommes livrés à aucun travail de filtration, qui nous sommes faits dans nos œuvres les sourds réceptacles de tant d'échos, les modestes *appareils enregistreurs* qui ne s'hypnotisent pas sur le dessin qu'ils tracent, nous servons peut-être encore une plus noble cause. Aussi rendons-nous avec probité le « talent » qu'on nous prête. Parlez-moi du talent de ce mètre en platine, de ce miroir, de cette porte, et du ciel si vous voulez.

Nous n'avons pas de talent, demandez à Philippe Soupault :

« *Les manufactures anatomiques et les habitations à bon marché détruiront les villes les plus hautes.* »

A Roger Vitrac :

« *A peine avais-je invoqué le marbre-amiral que celui-ci tourna sur ses talons comme un cheval qui se cabre devant l'étoile polaire et me désigna dans le plan de son bicorne une région où je devais passer ma vie.* »

A Paul Éluard :

« *C'est une histoire bien connue que je conte, c'est un poème célèbre que je relis : je suis appuyé contre un mur, avec des oreilles verdoyantes et des lèvres calcinées.* »

A Max Morise :

« *L'ours des cavernes et son compagnon le butor, le vol-au-vent et son valet le vent, le grand Chancelier avec sa chancelière, l'épouvantail à moineaux et son compère le moineau, l'éprouvette et sa fille l'aiguille, le carnassier*

et son frère le carnaval, le balayeur et son monocle, le Mississippi et son petit chien, le corail et son pot-au-lait, le Miracle et son bon Dieu n'ont plus qu'à disparaître de la surface de la mer. »

A Joseph Delteil :

« *Hélas! je crois à la vertu des oiseaux. Et il suffit d'une plume pour me faire mourir de rire.* »

A Louis Aragon :

« *Pendant une interruption de la partie, tandis que les joueurs se réunissaient autour d'un bol de punch flambant, je demandai à l'arbre s'il avait toujours son ruban rouge.* »

Et à moi-même, qui n'ai pu m'empêcher d'écrire les lignes serpentines, affolantes, de cette préface.

Demandez à Robert Desnos, celui d'entre nous qui, peut-être, s'est le plus approché de la vérité surréaliste, celui qui, dans des œuvres encore inédites[1] et le long des multiples expériences auxquelles il s'est prêté, a justifié pleinement l'espoir que je plaçais dans le surréalisme et me somme encore d'en attendre beaucoup. Aujourd'hui Desnos *parle surréaliste* à volonté. La prodigieuse agilité qu'il met à suivre oralement sa pensée nous vaut autant qu'il nous plaît de discours splendides et qui se perdent, Desnos ayant mieux à faire qu'à les fixer. Il lit en lui à livre ouvert et ne fait rien pour retenir les feuillets qui s'envolent au vent de sa vie.

1. *Nouvelles Hébrides, Désordre formel, Deuil pour Deuil.*

SECRETS DE L'ART MAGIQUE SURRÉALISTE

*Composition surréaliste écrite, ou premier
et dernier jet.*

Faites-vous apporter de quoi écrire, après vous être établi en un lieu aussi favorable que possible à la concentration de votre esprit sur lui-même. Placez-vous dans l'état le plus passif, ou réceptif, que vous pourrez. Faites abstraction de votre génie, de vos talents et de ceux de tous les autres. Dites-vous bien que la littérature est un des plus tristes chemins qui mènent à tout. Écrivez vite sans sujet préconçu, assez vite pour ne pas retenir et ne pas être tenté de vous relire. La première phrase viendra toute seule, tant il est vrai qu'à chaque seconde il est une phrase étrangère à notre pensée consciente qui ne demande qu'à s'extérioriser. Il est assez difficile de se prononcer sur le cas de la phrase suivante ; elle participe sans doute à la fois de notre activité consciente et de l'autre, si l'on admet que le fait d'avoir écrit la première entraîne un minimum de perception. Peu doit vous importer, d'ailleurs ; c'est en cela que réside, pour la plus grande part, l'intérêt du jeu surréaliste. Toujours est-il que la ponctuation s'oppose sans doute à la continuité absolue de la coulée qui nous occupe, bien qu'elle paraisse aussi nécessaire que la distribution des nœuds sur une corde vibrante. Continuez autant qu'il vous plaira. Fiez-vous au caractère inépuisable

du murmure. Si le silence menace de s'établir pour
peu que vous ayez commis une faute : une faute, peut-.
on dire, d'inattention, rompez sans hésiter avec une
ligne trop claire. A la suite du mot dont l'origine vous
semble suspecte, posez une lettre quelconque, la lettre
l par exemple, toujours la lettre *l*, et ramenez l'arbi-
traire en imposant cette lettre pour initiale au mot qui
suivra.

Pour ne plus s'ennuyer en compagnie.

C'est très difficile. N'y soyez pour personne, et
parfois, lorsque nul n'a forcé la consigne, vous inter-
rompant en pleine activité surréaliste et vous croisant
les bras, dites : « C'est égal, il y a sans doute mieux à
faire ou à ne pas faire. L'intérêt de la vie ne se sou-
tient pas. Simplicité, ce qui se passe en moi m'est
encore importun ! » ou toute autre banalité révol-
tante.

Pour faire des discours.

Se faire inscrire la veille des élections, dans le
premier pays qui jugera bon de procéder à ce genre de
consultations. Chacun a en soi l'étoffe d'un orateur :
les pagnes multicolores, la verroterie des mots. Par le
surréalisme il surprendra dans sa pauvreté le déses-
poir. Un soir sur une estrade, à lui seul il dépècera le
ciel éternel, cette Peau de l'Ours. Il promettra tant que
tenir si peu que ce soit consternerait. Il donnera aux
revendications de tout un peuple un tour partiel et
dérisoire. Il fera communier les plus irréductibles
adversaires en un désir secret, qui sautera les patries.
Et à cela il parviendra rien qu'en se laissant soulever
par la parole immense qui fond en pitié et roule en
haine. Incapable de défaillance, il jouera sur le velours

de toutes les défaillances. Il sera vraiment élu et les plus douces femmes l'aimeront avec violence.

Pour écrire de faux romans.

Qui que vous soyez, si le cœur vous en dit, vous ferez brûler quelques feuilles de laurier et, sans vouloir entretenir ce maigre feu, vous commencerez à écrire un roman. Le surréalisme vous le permettra ; vous n'aurez qu'à mettre l'aiguille de « Beau fixe » sur « Action » et le tour sera joué. Voici des personnages d'allures assez disparates : leurs noms dans votre écriture sont une question de majuscules et ils se comporteront avec la même aisance envers les verbes actifs que le pronom impersonnel *il* envers des mots comme : *pleut, y a, faut,* etc. Ils les commanderont, pour ainsi dire et, là où l'observation, la réflexion et les facultés de généralisation ne vous auront été d'aucun secours, soyez sûrs qu'ils vous feront prêter mille intentions que vous n'avez pas eues. Ainsi pourvus d'un petit nombre de caractéristiques physiques et morales, ces êtres qui en vérité vous doivent si peu ne se départiront plus d'une certaine ligne de conduite dont vous n'avez pas à vous occuper. Il en résultera une intrigue plus ou moins savante en apparence, justifiant point par point ce dénouement émouvant ou rassurant dont vous n'avez cure. Votre faux roman simulera à merveille un roman véritable ; vous serez riche et l'on s'accordera à reconnaître que vous avez « quelque chose dans le ventre », puisque aussi bien c'est là que ce quelque chose se tient.

Bien entendu, par un procédé analogue, et à condition d'ignorer ce dont vous rendrez compte, vous pourrez vous adonner avec succès à la fausse critique.

*Pour se bien faire voir d'une femme qui passe
dans la rue.*

. .
. .
. .
. .
. .

Contre la mort.

Le surréalisme vous introduira dans la mort qui est
une société secrète. Il gantera votre main, y ensevelis-
sant l'M profond par quoi commence le mot Mémoire.
Ne manquez pas de prendre d'heureuses dispositions
testamentaires : je demande, pour ma part, à être
conduit au cimetière dans une voiture de déménage-
ment. Que mes amis détruisent jusqu'au dernier
exemplaire l'édition du *Discours sur le Peu de Réalité.*

Le langage a été donné à l'homme pour qu'il en
fasse un usage surréaliste. Dans la mesure où il lui est
indispensable de se faire comprendre, il arrive tant
bien que mal à s'exprimer et à assurer par là l'accom-
plissement de quelques fonctions prises parmi les plus
grossières. Parler, écrire une lettre n'offrent pour lui
aucune difficulté réelle, pourvu que, ce faisant, il ne
propose pas un but au-dessus de la moyenne, c'est-à-
dire pourvu qu'il se borne à s'entretenir (pour le
plaisir de s'entretenir) avec quelqu'un. Il n'est pas
anxieux des mots qui vont venir, ni de la phrase qui
suivra celle qu'il achève. A une question très simple, il

sera capable de répondre à brûle-pourpoint. En l'ab-
sence de *tics* contractés au commerce des autres, il
peut spontanément se prononcer sur un petit nombre
de sujets ; il n'a pas besoin pour cela de « tourner sept
fois sa langue » ni de se formuler à l'avance quoi que
ce soit. Qui a pu lui faire croire que cette faculté de
premier jet n'est bonne qu'à le desservir lorsqu'il se
propose d'établir des rapports plus délicats ? Il n'est
rien sur quoi il devrait se refuser à parler, à écrire
d'abondance. S'écouter, se lire n'ont d'autre effet que
de suspendre l'occulte, l'admirable secours. Je ne me
hâte pas de me comprendre (baste ! je me compren-
drai toujours). Si telle ou telle phrase de moi me cause
sur le moment une légère déception, je me fie à la
phrase suivante pour racheter ses torts, je me garde de
la recommencer ou de la parfaire. Seule la moindre
perte d'élan pourrait m'être fatale. Les mots, les
groupes de mots *qui se suivent* pratiquent entre
eux la plus grande solidarité. Ce n'est pas à moi de
favoriser ceux-ci aux dépens de ceux-là. C'est à une
miraculeuse compensation d'intervenir — et elle
intervient.

 Non seulement ce langage sans réserve que je
cherche à rendre toujours valable, qui me paraît
s'adapter à toutes les circonstances de la vie, non
seulement ce langage ne me prive d'aucun de mes
moyens, mais encore il me prête une extraordinaire
lucidité et cela dans le domaine où de lui j'en atten-
dais le moins. J'irai jusqu'à prétendre qu'il m'instruit
et, en effet, il m'est arrivé d'employer surréellement
des mots dont j'avais oublié le sens. J'ai pu vérifier
après coup que l'usage que j'en avais fait répondait
exactement à leur définition. Cela donnerait à croire
qu'on n' « apprend » pas, qu'on ne fait jamais que
« réapprendre ». Il est d'heureuses tournures qu'ainsi
je me suis rendues familières. Et je ne parle pas de la

conscience poétique des objets, que je n'ai pu acquérir qu'à leur contact spirituel mille fois répété.

C'est encore au dialogue que les formes du langage surréaliste s'adaptent le mieux. Là, deux pensées s'affrontent; pendant que l'une se livre, l'autre s'occupe d'elle, mais comment s'en occupe-t-elle ? Supposer qu'elle se l'incorpore serait admettre qu'un temps il lui est possible de vivre tout entière de cette autre pensée, ce qui est fort improbable. Et de fait l'attention qu'elle lui donne est tout extérieure; elle n'a que le loisir d'approuver ou de réprouver, généralement de réprouver, avec tous les égards dont l'homme est capable. Ce mode de langage ne permet d'ailleurs pas d'aborder le fond d'un sujet. Mon attention, en proie à une sollicitation qu'elle ne peut décemment repousser, traite la pensée adverse en ennemie; dans la conversation courante, elle la « reprend » presque toujours sur les mots, les figures dont elle se sert; elle me met en mesure d'en tirer parti dans la réplique en les dénaturant. Cela est si vrai que dans certains états mentaux pathologiques où les troubles sensoriels disposent de toute l'attention du malade, celui-ci, qui continue à répondre aux questions, se borne à s'emparer du dernier mot prononcé devant lui ou du dernier membre de phrase surréaliste dont il trouve trace dans son esprit :

« Quel âge avez-vous ? — Vous. » (*Écholalie.*)
« Comment vous appelez-vous ? — Quarante-cinq maisons. » (*Symptôme de Ganser ou des réponses à côté.*)

Il n'est point de conversation où ne passe quelque chose de ce désordre. L'effort de sociabilité qui y préside et la grande habitude que nous en avons

parviennent seuls à nous le dissimuler passagèrement. C'est aussi la grande faiblesse du livre que d'entrer sans cesse en conflit avec l'esprit de ses lecteurs les meilleurs, j'entends les plus exigeants. Dans le très court dialogue que j'improvise plus haut entre le médecin et l'aliéné, c'est d'ailleurs ce dernier qui a le dessus. Puisqu'il s'impose par ses réponses à l'attention du médecin qui l'examine — et qu'il n'est pas celui qui interroge. Est-ce à dire que sa pensée est à ce moment la plus forte ? Peut-être. Il est libre de ne plus tenir compte de son âge et de son nom.

Le surréalisme poétique, auquel je consacre cette étude, s'est appliqué jusqu'ici à rétablir dans sa vérité absolue le dialogue, en dégageant les deux interlocuteurs des obligations de la politesse. Chacun d'eux poursuit simplement son soliloque, sans chercher à en tirer un plaisir dialectique particulier et à en imposer le moins du monde à son voisin. Les propos tenus n'ont pas, comme d'ordinaire, pour but le développement d'une thèse, aussi négligeable qu'on voudra, ils sont aussi désaffectés que possible. Quant à la réponse qu'ils appellent, elle est, en principe, totalement indifférente à l'amour-propre de celui qui a parlé. Les mots, les images ne s'offrent que comme tremplins à l'esprit de celui qui écoute. C'est de cette manière que doivent se présenter, dans *Les Champs magnétiques*, premier ouvrage purement surréaliste, les pages réunies sous le titre : *Barrières*, dans lesquelles Soupault et moi nous montrons ces interlocuteurs impartiaux.

Le surréalisme ne permet pas à ceux qui s'y adonnent de le délaisser quand il leur plaît. Tout porte à croire qu'il agit sur l'esprit à la manière des stupéfiants ; comme eux il crée un certain état de besoin et peut pousser l'homme à de terribles révoltes. C'est

encore, si l'on veut, un bien artificiel paradis et le goût qu'on en a relève de la critique de Baudelaire au même titre que les autres. Aussi l'analyse des effets mystérieux et des jouissances particulières qu'il peut engendrer — par bien des côtés le surréalisme se présente comme un *vice nouveau*, qui ne semble pas devoir être l'apanage de quelques hommes ; il a comme le haschisch de quoi satisfaire tous les délicats — une telle analyse ne peut manquer de trouver place dans cette étude.

1° Il en va des images surréalistes comme de ces images de l'opium que l'homme n'évoque plus, mais qui « s'offrent à lui, spontanément, despotiquement. Il ne peut pas les congédier ; car la volonté n'a plus de force et ne gouverne plus les facultés[1] ». Reste à savoir si l'on a jamais « évoqué » les images. Si l'on s'en tient, comme je le fais, à la définition de Reverdy, il ne semble pas possible de rapprocher volontairement ce qu'il appelle « deux réalités distantes ». Le rapprochement se fait ou ne se fait pas, voilà tout. Je nie, pour ma part, de la façon la plus formelle, que chez Reverdy des images telles que :

Dans le ruisseau il y a une chanson qui coule

ou :

Le jour s'est déplié comme une nappe blanche

ou :

Le monde rentre dans un sac

offrent le moindre degré de préméditation. Il est faux, selon moi, de prétendre que « l'esprit a saisi les

1. Baudelaire.

rapports » des deux réalités en présence. Il n'a, pour commencer, rien saisi consciemment. C'est du rapprochement en quelque sorte fortuit des deux termes qu'a jailli une lumière particulière, *lumière de l'image*, à laquelle nous nous montrons infiniment sensibles. La valeur de l'image dépend de la beauté de l'étincelle obtenue ; elle est, par conséquent, fonction de la différence de potentiel entre les deux conducteurs. Lorsque cette différence existe à peine comme dans la comparaison [1], l'étincelle ne se produit pas. Or, il n'est pas, à mon sens, au pouvoir de l'homme de concerter le rapprochement de deux réalités si distantes. Le principe d'association des idées, tel qu'il nous apparaît, s'y oppose. Ou bien faudrait-il en revenir à un art elliptique, que Reverdy condamne comme moi. Force est donc bien d'admettre que les deux termes de l'image ne sont pas déduits l'un de l'autre par l'esprit *en vue* de l'étincelle à produire, qu'ils sont les produits simultanés de l'activité que j'appelle surréaliste, la raison se bornant à constater, et à apprécier le phénomène lumineux.

Et de même que la longueur de l'étincelle gagne à ce que celle-ci se produise à travers des gaz raréfiés, l'atmosphère surréaliste créée par l'écriture mécanique, que j'ai tenu à mettre à la portée de tous, se prête particulièrement à la production des plus belles images. On peut même dire que les images apparaissent, dans cette course vertigineuse, comme les seuls guidons de l'esprit. L'esprit se convainc peu à peu de la réalité suprême de ces images. Se bornant d'abord à les subir, il s'aperçoit bientôt qu'elles flattent sa raison, augmentent d'autant sa connaissance. Il prend conscience des étendues illimitées où se manifestent ses désirs, où le pour et le contre se réduisent sans

1. Cf. l'image chez Jules Renard.

cesse, où son obscurité ne le trahit pas. Il va, porté par ces images qui le ravissent, qui lui laissent à peine le temps de souffler sur le feu de ses doigts. C'est la plus belle des nuits, *la nuit des éclairs* : le jour, auprès d'elle, est la nuit.

Les types innombrables d'images surréalistes appelleraient une classification que, pour aujourd'hui, je ne me propose pas de tenter. Les grouper selon leurs affinités particulières m'entraînerait trop loin ; je veux tenir compte, essentiellement, de leur commune vertu. Pour moi, la plus forte est celle qui présente le degré d'arbitraire le plus élevé, je ne le cache pas ; celle qu'on met le plus longtemps à traduire en langage pratique, soit qu'elle recèle une dose énorme de contradiction apparente, soit que l'un de ses termes en soit curieusement dérobé, soit que s'annonçant sensationnelle, elle ait l'air de se dénouer faiblement (qu'elle ferme brusquement l'angle de son compas), soit qu'elle tire d'elle-même une justification *formelle* dérisoire, soit qu'elle soit d'ordre hallucinatoire, soit qu'elle prête très naturellement à l'abstrait le masque du concret, ou inversement, soit qu'elle implique la négation de quelque propriété physique élémentaire, soit qu'elle déchaîne le rire. En voici, dans l'ordre, quelques exemples :

Le rubis du champagne. Lautréamont.

Beau comme la loi de l'arrêt du développement de la poitrine chez les adultes dont la propension à la croissance n'est pas en rapport avec la quantité de molécules que leur organisme s'assimile. Lautréamont.

Une église se dressait éclatante comme une cloche. Philippe Soupault.

Dans le sommeil de Rrose Sélavy il y a un nain sorti d'un puits qui vient manger son pain la nuit. Robert Desnos.

Sur le pont la rosée à tête de chatte se berçait. André Breton.

Un peu à gauche, dans mon firmament deviné, j'aperçois — mais sans doute n'est-ce qu'une vapeur de sang et de meurtre — le brillant dépoli des perturbations de la liberté. Louis Aragon.

Dans la forêt incendiée,
Les lions étaient frais. Roger Vitrac.

La couleur des bas d'une femme n'est pas forcément à l'image de ses yeux, ce qui a fait dire à un philosophe qu'il est inutile de nommer : « *Les céphalopodes ont plus de raisons que les quadrupèdes de haïr le progrès.* » Max Morise.

Qu'on le veuille ou non, il y a là de quoi satisfaire à plusieurs exigences de l'esprit. Toutes ces images semblent témoigner que l'esprit est mûr pour autre chose que les bénignes joies qu'en général il s'accorde. C'est la seule manière qu'il ait de faire tourner à son avantage la quantité idéale d'événements dont il est chargé[1]. Ces images lui donnent la mesure de sa

1. N'oublions pas que, selon la formule de Novalis, « il y a des séries idéales d'événements qui courent parallèlement avec les réelles. Les hommes et les circonstances, en général, modifient le train idéal des événements, en sorte qu'il semble imparfait ; et leurs conséquences aussi sont également imparfaites. C'est ainsi qu'il en fut de la Réformation ; au lieu du Protestantisme est arrivé le Luthérianisme ».

dissipation ordinaire et des inconvénients qu'elle offre
pour lui. Il n'est pas mauvais qu'elles le déconcertent
finalement, car déconcerter l'esprit c'est le mettre
dans son tort. Les phrases que je cite y pourvoient
grandement. Mais l'esprit qui les savoure en tire la
certitude de se trouver dans le *droit chemin*; pour lui-
même, il ne saurait se rendre coupable d'argutie; il
n'a rien à craindre puisqu'en outre il se fait fort de
tout cerner.

2° L'esprit qui plonge dans le surréalisme revit avec
exaltation la meilleure part de son enfance. C'est un
peu pour lui la certitude de qui, étant en train de se
noyer, repasse, en moins d'une minute, tout l'insur-
montable de sa vie. On me dira que ce n'est pas très
encourageant. Mais je ne tiens pas à encourager ceux
qui me diront cela. Des souvenirs d'enfance et de
quelques autres se dégage un sentiment d'inaccaparé
et par la suite de *dévoyé*, que je tiens pour le plus
fécond qui existe. C'est peut-être l'enfance qui
approche le plus de la « vraie vie »; l'enfance au-delà
de laquelle l'homme ne dispose, en plus de son laissez-
passer, que de quelques billets de faveur; l'enfance où
tout concourait cependant à la possession efficace, et
sans aléas, de soi-même. Grâce au surréalisme, il
semble que ces chances reviennent. C'est comme si
l'on courait encore à son salut, ou à sa perte. On revit,
dans l'ombre, une terreur précieuse. Dieu merci, ce
n'est encore que le Purgatoire. On traverse, avec un
tressaillement, ce que les occultistes appellent des
paysages dangereux. Je suscite sur mes pas des mons-
tres qui guettent; ils ne sont pas encore trop malinten-
tionnés à mon égard et je ne suis pas perdu, puisque je
les crains. Voici « les éléphants à tête de femme et les
lions volants » que, Soupault et moi, nous trem-
blâmes naguère de rencontrer, voici le « poisson

soluble » qui m'effraye bien encore un peu. POISSON SOLUBLE, n'est-ce pas moi le poisson soluble, je suis né sous le signe des Poissons et l'homme est soluble dans sa pensée ! La faune et la flore du surréalisme sont inavouables.

3° Je ne crois pas au prochain établissement d'un poncif surréaliste. Les caractères communs à tous les textes du genre, parmi lesquels ceux que je viens de signaler et beaucoup d'autres que seules pourraient nous livrer une analyse logique et une analyse grammaticale serrées, ne s'opposent pas à une certaine évolution de la prose surréaliste dans le temps. Venant après quantité d'essais auxquels je me suis livré dans ce sens depuis cinq ans et dont j'ai la faiblesse de juger la plupart extrêmement désordonnés, les historiettes qui forment la suite de ce volume m'en fournissent une preuve flagrante. Je ne les tiens à cause de cela, ni pour plus dignes, ni pour plus indignes, de figurer aux yeux du lecteur les gains que l'apport surréaliste est susceptible de faire réaliser à sa conscience.

Les moyens surréalistes demanderaient, d'ailleurs, à être étendus. Tout est bon pour obtenir de certaines associations la soudaineté désirable. Les papiers collés de Picasso et de Braque ont même valeur que l'introduction d'un lieu commun dans un développement littéraire du style le plus châtié. Il est même permis d'intituler POÈME ce qu'on obtient par l'assemblage aussi gratuit que possible (observons, si vous voulez, la syntaxe) de titres et de fragments de titres découpés dans les journaux :

POÈME

Un éclat de rire
de saphir dans l'île de Ceylan

Les plus belles pailles
ONT LE TEINT FANÉ
SOUS LES VERROUS

dans une ferme isolée
AU JOUR LE JOUR
s'aggrave
l'agréable

Une voie carrossable
vous conduit au bord de l'inconnu

le café
prêche pour son saint
L'ARTISAN QUOTIDIEN DE VOTRE BEAUTÉ

Madame,

une paire
de bas de soie
n'est pas

Un saut dans le vide
UN CERF

L'Amour d'abord
Tout pourrait s'arranger si bien
PARIS EST UN GRAND VILLAGE

Surveillez
Le feu qui couve
LA PRIÈRE
Du beau temps

Sachez que

Les rayons ultra-violets

ont terminé leur tâche

Courte et bonne

LE PREMIER JOURNAL BLANC
DU HASARD
Le rouge sera

Le chanteur errant

OU EST-IL ?

dans la mémoire

dans sa maison

AU BAL DES ARDENTS

Je fais

en dansant

Ce qu'on a fait, ce qu'on va faire

Et l'on pourrait multiplier les exemples. Le théâtre, la philosophie, la science, la critique parviendraient encore à s'y retrouver. Je me hâte d'ajouter que les futures *techniques* surréalistes ne m'intéressent pas.

Autrement graves me paraissent être [1], je l'ai donné suffisamment à entendre, les applications du surréalisme à l'action. Certes, je ne crois pas à la vertu prophétique de la parole surréaliste. « C'est oracle, ce que je dis [2] » : Oui, *tant que je veux*, mais qu'est lui-même l'oracle [3] ? La piété des hommes ne me trompe

1. Quelques réserves qu'il me soit permis de faire sur la responsabilité en général et sur les considérations médico-légales qui président à l'établissement du degré de responsabilité d'un individu : responsabilité entière, irresponsabilité, responsabilité limitée (*sic*), si difficile qu'il me soit d'admettre le principe d'une culpabilité quelconque, j'aimerais savoir comment seront *jugés* les premiers actes délictueux dont le caractère surréaliste ne pourra faire aucun doute. Le prévenu sera-t-il acquitté ou bénéficiera-t-il seulement de circonstances atténuantes ? Il est dommage que les délits de presse ne soient plus guère réprimés, sans quoi nous assisterions bientôt à un procès de ce genre : l'accusé a publié un livre qui attente à la morale publique ; sur la plainte de quelques-uns de ses concitoyens « les plus honorables » il est également inculpé de diffamation ; on a retenu contre lui toutes sortes d'autres charges accablantes, telles qu'injures à l'armée, provocation au meurtre, au viol, etc. L'accusé tombe, d'ailleurs, aussitôt d'accord avec l'accusation pour « flétrir » la plupart des idées exprimées. Il se borne pour sa défense à assurer qu'il ne se considère pas comme l'auteur de son livre, celui-ci ne pouvant passer que pour une production surréaliste qui exclut toute question de mérite, ou de démérite de celui qui la signe, qu'il s'est borné à copier un document sans donner son avis, et qu'il est au moins aussi étranger que le Président du Tribunal au texte incriminé.

Ce qui est vrai de la publication d'un livre le deviendra de mille autres actes le jour où les méthodes surréalistes commenceront à jouir de quelque faveur. Il faudra bien alors qu'une morale nouvelle se substitue à la morale en cours, cause de tous nos maux.

2. Rimbaud.

3. Toutefois, TOUTEFOIS... Il faudrait en avoir le cœur net. Aujourd'hui 8 juin 1924, vers une-heure, la voix me soufflait : « Béthune,

pas. La voix surréaliste qui secouait Cumes, Dodone et
Delphes n'est autre chose que celle qui me dicte mes
discours les moins courroucés. Mon *temps* ne doit pas
être le sien, pourquoi m'aiderait-elle à résoudre le
problème enfantin de ma destinée ? Je fais semblant,
par malheur, d'agir dans un monde où, pour arriver à
tenir compte de ses suggestions, je serais obligé d'en
passer par deux sortes d'interprètes, les uns pour me
traduire ses sentences, les autres, impossibles à trou-
ver, pour imposer à mes semblables la compréhension
que j'en aurais. Ce monde dans lequel je subis ce que
je subis (n'y allez pas voir), ce monde moderne, enfin,
diable ! que voulez-vous que j'y fasse ? La voix surréa-
liste se taira peut-être, je n'en suis plus à compter mes
disparitions. Je n'entrerai plus, si peu que ce soit, dans
le décompte merveilleux de mes années et de mes
jours. Je serai comme Nijinski, qu'on conduisit l'an
dernier aux Ballets russes et qui ne comprit pas à quel
spectacle il assistait. Je serai seul, bien seul en moi,
indifférent à tous les ballets du monde. Ce que j'ai fait,
ce que je n'ai pas fait, je vous le donne.

Béthune. » Qu'était-ce à dire ? Je ne connais pas Béthune et ne me fais
qu'une faible idée de la situation de ce point sur la carte de France,
Béthune n'évoque rien pour moi, pas même une scène des Trois
Mousquetaires. J'aurais dû partir pour Béthune, où m'attendait
peut-être quelque chose ; c'eût été trop simple, vraiment. On m'a
raconté que dans un livre de Chesterton il est question d'un détective
qui, pour trouver quelqu'un qu'il cherche dans une ville, se contente
de visiter de fond en comble les maisons qui, de l'extérieur, lui
présentent un détail légèrement anormal. Ce système en vaut un
autre.
 De même, en 1919, Soupault entrait dans quantité d'impossibles
immeubles demander à la concierge si c'était bien là qu'habitait
Philippe Soupault. Il n'eût pas été étonné, je pense, d'une réponse
affirmative. Il serait allé frapper à sa porte.

Et, dès lors, il me prend une grande envie de considérer avec indulgence la rêverie scientifique, si malséante en fin de compte, à tous égards. Les sans-fils ? Bien. La syphilis ? Si vous voulez. La photographie ? Je n'y vois pas d'inconvénient. Le cinéma ? Bravo pour les salles obscures. La guerre ? Nous riions bien. Le téléphone ? Allô, oui. La jeunesse ? Charmants cheveux blancs. Essayez de me faire dire merci : « Merci. » Merci... Si le vulgaire estime fort ce que sont à proprement parler les recherches de laboratoire, c'est que celles-ci ont abouti au lancement d'une machine, à la découverte d'un sérum, auxquels le vulgaire se croit directement intéressé. Il ne doute pas qu'on ait voulu améliorer son sort. Je ne sais ce qui entre exactement dans l'idéal des savants de vœux humanitaires, mais il ne me paraît pas que cela constitue une somme bien grande de bonté. Je parle, bien entendu, des vrais savants et non des vulgarisateurs de toutes sortes qui se font délivrer un brevet. Je crois, dans ce domaine comme dans un autre, à la joie surréaliste pure de l'homme qui, averti de l'échec successif de tous les autres, ne se tient pas pour battu, part d'où il veut et, par tout autre chemin qu'un chemin *raisonnable*, parvient où il peut. Telle ou telle image, dont il jugera opportun de signaler sa marche et qui, peut-être, lui vaudra la reconnaissance publique, je puis l'avouer, m'indiffère en soi. Le matériel dont il faut bien qu'il s'embarrasse ne m'en impose pas non plus : ses tubes de verre ou mes plumes métalliques... Quant à sa méthode, je la donne pour ce que vaut la mienne. J'ai vu à l'œuvre l'inventeur du réflexe cutané plantaire ; il manipulait sans trêve ses sujets, c'était tout autre chose qu'un « examen » qu'il pratiquait, *il était clair qu'il ne s'en fiait plus à aucun plan.* De-ci de-là, il formulait une remarque, lointainement, sans pour cela poser son épingle,

et tandis que son marteau courait toujours. Le traite-
ment des malades, il en laissait à d'autres la tâche
futile. Il était tout à cette fièvre sacrée.

Le surréalisme, tel que je l'envisage, déclare assez
notre *non-conformisme* absolu pour qu'il ne puisse
être question de le traduire, au procès du monde réel,
comme témoin à décharge. Il ne saurait, au contraire,
justifier que de l'état complet de distraction auquel
nous espérons bien parvenir ici-bas. La distraction de
la femme chez Kant, la distraction « des raisins » chez
Pasteur, la distraction des véhicules chez Curie sont à
cet égard profondément symptomatiques. Ce monde
n'est que très relativement à la mesure de la pensée et
les incidents de ce genre ne sont que les épisodes
jusqu'ici les plus marquants d'une guerre d'indépen-
dance à laquelle je me fais gloire de participer. Le
surréalisme est le « rayon invisible » qui nous permet-
tra un jour de l'emporter sur nos adversaires. « Tu ne
trembles plus, carcasse. » Cet été les roses sont
bleues ; le bois c'est du verre. La terre drapée dans sa
verdure me fait aussi peu d'effet qu'un revenant. C'est
vivre et cesser de vivre qui sont des solutions imagi-
naires. L'existence est ailleurs.

Second manifeste
du surréalisme
(1930)

Avertissement
pour la réédition
du second manifeste
(1946)

Je me persuade, en laissant reparaître aujourd'hui le Second Manifeste du surréalisme, que le temps s'est chargé pour moi d'émousser ses angles polémiques. Je souhaite que de soi-même il ait corrigé, fût-ce jusqu'à un certain point à mes dépens, les jugements parfois hâtifs que j'y ai portés sur divers comportements individuels tels que j'ai cru les voir se dessiner alors. Ce côté du texte n'est d'ailleurs justifiable que devant ceux qui prendront la peine de situer le Second Manifeste dans le climat intellectuel de l'année où il a pris naissance. C'est bien autour de 1930 que les esprits déliés s'avertissent du retour prochain, inéluctable de la catastrophe mondiale. A l'égarement diffus qui en résulte, je ne nie pas que se superpose pour moi une autre anxiété : comment soustraire au courant, de plus en plus impérieux, l'esquif que nous avions, à quelques-uns, construit de nos mains pour remonter ce courant même ? A mes propres yeux les pages qui suivent portent de fâcheuses traces de nervosité. Elles font état de griefs d'importance inégale : il est clair que certaines défections ont été cruellement ressenties et, d'emblée, à elle seule, l'attitude — tout épisodique — prise à l'égard de Baudelaire, de Rimbaud donnera à penser que les plus malmenés pourraient bien être ceux

*en qui la plus grande foi initiale a été mise, ceux de qui
l'on avait attendu le plus. Avec quelque recul, la plupart
de ceux-ci l'ont d'ailleurs aussi bien compris que moi-
même, de sorte qu'entre nous certains rapprochements
ont pu avoir lieu, alors que des accords qui s'avéraient
plus durables étaient à leur tour dénoncés. Une associa-
tion humaine de l'ordre de celle qui permit au surréa-
lisme de s'édifier — telle qu'on n'en avait plus connu
d'aussi ambitieuse et d'aussi passionnée au moins
depuis le saint-simonisme — ne laisse pas d'obéir à
certaines lois de fluctuation dont il est sans doute trop
humain de ne pas savoir, de l'intérieur, prendre son
parti. Les événements récents, qui ont trouvé du même
côté tous ceux que le Second Manifeste met en cause,
démontrent que leur formation commune a été saine et
assignent objectivement des limites raisonnables à leurs
démêlés. Dans la mesure où certains d'entre eux ont pu
être victimes de ces événements ou, plus généralement,
éprouvés par la vie — je pense à Desnos, à Artaud — je
me hâte de dire que les torts qu'il m'est arrivé de leur
compter tombent d'eux-mêmes tout comme en ce qui
concerne Politzer, dont l'activité s'est constamment
définie hors du surréalisme et qui, de ce fait, ne devait au
surréalisme aucun compte de cette activité, je n'éprouve
aucune honte à reconnaître que je me suis mépris du
tout au tout sur son caractère.*

*Ce qui, à quinze ans de distance, accuse l'aspect
faillible de certaines de mes présomptions contre les uns
ou les autres ne me laisse pas moins libre de m'élever
contre l'assertion récemment apportée*[1] *qu'au sein du
surréalisme les « divergences politiques » auraient été
surdéterminées par des « questions de personnes ». Les
questions de personnes n'ont été agitées par nous qu'a
posteriori et n'ont été portées en public que dans les cas*

1. Cf. Jules Monnerot : *La Poésie moderne et le Sacré*, p. 189.

où pouvaient passer pour transgressés d'une manière flagrante et intéressant l'histoire de notre mouvement les principes fondamentaux sur lesquels notre entente avait été établie. Il y allait et il y va encore du maintien d'une plate-forme assez mobile pour faire face aux aspects changeants du problème de la vie en même temps qu'assez stable pour attester de la non-rupture d'un certain nombre d'engagements mutuels — et publics — contractés à l'époque de notre jeunesse. Les pamphlets que les surréalistes, comme on a pu dire, « fulminèrent » à mainte occasion les uns contre les autres, témoignent avant tout de l'impossibilité pour eux de situer le débat moins haut. Si la véhémence de l'expression y paraît quelquefois hors de proportion avec la déviation, l'erreur ou la « faute » qu'ils prétendent flétrir, je crois qu'outre le jeu d'une certaine ambivalence de sentiments à laquelle j'ai déjà fait allusion, il en faut incriminer le malaise des temps et aussi l'influence formelle d'une bonne partie de la littérature révolutionnaire où l'expression d'idées de toute généralité et de toute rigueur tolère à côté d'elle un luxe de saillies agressives, de portée médiocre, à l'adresse de tel ou tel contemporain [1]

1. Cf. *Misère de la Philosophie, Anti-Dühring, Matérialisme et Empiriocriticisme,* etc.

ANNALES MÉDICO-PSYCHOLOGIQUES

JOURNAL

DE

L'ALIÉNATION MENTALE

ET DE

LA MÉDECINE LÉGALE DES ALIÉNÉS

Chronique

LÉGITIME DÉFENSE

Dans le dernier numéro des « Annales médico-psychologiques », le docteur A. Rodiet, au cours d'une intéressante chronique, parlait des risques professionnels du médecin d'asile. Il citait les attentats récents dont ont été victimes plusieurs de nos confrères et il cherchait les moyens de nous protéger utilement contre le péril que représente le contact permanent du psychiatre avec l'aliéné et sa famille.

Mais l'aliéné et sa famille constituent un danger que je qualifierai « d'endogène », il est lié à notre mission, il en est l'obligatoire corollaire. Nous l'acceptons simplement. Il n'en est pas de même d'un danger que j'appellerai cette fois « exogène » et qui, lui, mérite tout particulièrement notre attention. Il semble qu'il devrait motiver, de notre part, des réactions plus remarquables.

« Ann. méd. psych. », 12e série, t. II, novembre 1929.

En voici un exemple particulièrement significatif : un de nos malades, maniaque revendicateur, persécuté et spécialement dangereux, me proposait, avec une douce ironie, la lecture d'un livre qui circulait librement dans les mains d'autres aliénés. Ce livre, récemment publié par les éditions de la « Nouvelle Revue Française », se recommandait par son origine et la présentation correcte et inoffensive. C'était « Nadja », d'André Breton. Le surréalisme y fleurissait avec sa volontaire incohérence, ses chapitres habilement décousus, cet art délicat qui consiste à se payer la tête du lecteur. Au milieu de dessins bizarrement symboliques, on rencontrait la photographie du professeur Claude. Un chapitre, en effet, nous était tout spécialement consacré. Les malheureux psychiatres y étaient copieusement injuriés et un passage (marqué d'un trait de crayon bleu par le malade qui nous avait si aimablement offert ce livre) attira plus particulièrement notre attention, il contenait ces phrases : « Je sais que si j'étais fou, et depuis quelques jours interné, je profiterais d'une rémission que me laisserait mon délire pour assassiner avec froideur un de ceux, le médecin de préférence, qui me tomberaient sous la main. J'y gagnerais au moins de prendre place, comme les agités, dans un compartiment seul. On me ficherait peut-être la paix. »

On ne peut pas trouver excitation au meurtre mieux caractérisée. Elle ne provoquera que la superbe de notre dédain ou même elle effleurera à peine notre nonchalante indifférence.

En appeler, en des cas semblables, à l'autorité supérieure, nous paraîtrait témoigner d'une turbulence si déplacée que nous n'oserions même pas y penser. Et cependant des faits de ce genre se multiplient tous les jours.

J'estime que notre torpeur est grandement coupable. Notre silence peut laisser suspecter notre bonne foi et il encourage toutes les audaces.

Pourquoi nos sociétés, notre amicale ne réagiraient pas à des incidents semblables, qu'il s'agisse d'un fait collectif ou d'un cas individuel ? Pourquoi ne pas faire parvenir un envoi de protestation à un éditeur qui publie un ouvrage comme « Nadja » et ne pas tenter une poursuite contre un

auteur qui a dépassé à notre égard les limites de la bienséance ?

Je crois qu'il y aurait intérêt (et ce serait notre seul moyen de défense) d'envisager, dans le cadre de notre amicale par exemple, la formation d'un comité chargé spécialement de ces questions.

Le docteur Rodiet terminait sa chronique en concluant : « Le médecin d'asile peut à juste titre revendiquer le droit d'être protégé sans restriction par la société qu'il défend lui-même... »

Mais cette société semble oublier quelquefois la réciprocité de ses devoirs. C'est à nous de les lui rappeler.

Paul Abély.

SOCIÉTÉ MÉDICO-PSYCHOLOGIQUE

───────

M. Abély ayant fait une communication sur les tendances des auteurs qui s'intitulent surréalistes et sur les attaques qu'ils dirigent contre les médecins aliénistes, cette communication donna lieu à la discussion suivante :

DISCUSSION

D^r DE CLÉRAMBAULT : Je demande à M. le Professeur Janet quel lien il établit entre l'état mental des sujets et les caractères de leur production.

M. P. JANET : Le manifeste des surréalistes comprend une introduction philosophique intéressante. Les surréalistes soutiennent que la réalité est laide par définition : la beauté n'existe que dans ce qui n'est pas réel. C'est

l'homme qui a introduit la beauté dans le monde. Pour produire du beau, il faut s'écarter le plus possible de la réalité.

Les ouvrages de surréalistes sont surtout des confessions d'obsédés et de douteurs.

Dr DE CLÉRAMBAULT : Les artistes excessivistes qui lancent des modes impertinentes, parfois à l'aide de manifestes condamnant toutes les traditions, me paraissent, au point de vue « technique », quelques noms qu'ils se soient donnés (et quels que soient l'art et l'époque envisagés), pouvoir être qualifiés tous de « Procédistes ». Le Procédisme consiste à s'épargner la peine de la pensée, et spécialement de l'observation, pour s'en remettre à une facture ou une formule déterminées du soin de produire un effet lui-même unique, schématique et conventionnel : ainsi l'on produit rapidement, avec les apparences d'un style, et en évitant les critiques que des ressemblances avec la vie faciliteraient. Cette dégradation du travail est surtout facile à déceler sur le terrain des arts plastiques ; mais dans le domaine verbal, elle peut être démontrée tout aussi bien.

Le genre de paresse orgueilleuse qui engendre ou qui favorise le Procédisme n'est pas spécial à notre époque. Au XVIe siècle, les Concettistes, Gongoristes et Euphuistes ; au XVIIe siècle, les Précieux ont été tous des Procédistes. Vadius et Trissotin étaient des Procédistes, seulement des Procédistes beaucoup plus modérés et laborieux que ceux d'aujourd'hui, peut-être parce qu'ils écrivaient pour un public plus choisi et plus érudit.

Dans les domaines plastiques, l'essor du Procédisme semble ne dater que du siècle dernier.

M. P. JANET : A l'appui de l'opinion de M. de Clérambault, je rappelle certains « procédés » des surréalistes. Ils prennent par exemple cinq mots au hasard dans un chapeau et font des séries d'associations avec ces cinq mots. Dans l'Introduction au Surréalisme, on expose toute une histoire avec ces deux mots : dindon et chapeau haut de forme.

Dr DE CLÉRAMBAULT : A un moment de son exposé, M. Abély vous a montré une campagne de diffamation. Ce point mérite d'être commenté.

La diffamation fait partie essentiellement des risques professionnels de l'aliéniste ; elle nous attaque à l'occasion, et en raison de nos fonctions administratives ou de notre mandat d'experts : il serait juste que l'autorité qui nous commet nous protégeât.

. .

Contre tous les risques professionnels, « de quelque nature qu'ils puissent être », il faudrait que le technicien fût garanti par des dispositions précises lui assurant des secours immédiats et permanents. Ces risques ne sont pas seulement d'ordre matériel, mais d'ordre moral. La préservation contre ces risques comporterait secours, subsides, appui juridique et judiciaire, indemnités, enfin pension parfois permanente et totale. A la phase d'urgence, les frais d'assistance peuvent être couverts par une Caisse d'Assurance Mutuelle ; mais en dernier ressort ils doivent incomber à l'autorité même au service de laquelle les dommages ont été subis.

. .

La séance est levée à 18 heures.

Un des secrétaires,
GUIRAUD.

En dépit des démarches particulières à chacun de ceux qui s'en sont réclamés ou s'en réclament, on finira bien par accorder que le surréalisme ne tendit à rien tant qu'à provoquer, au point de vue intellectuel et moral, une *crise de conscience* de l'espèce la plus générale et la plus grave et que l'obtention ou la non-obtention de ce résultat peut seule décider de sa réussite ou de son échec historique.

Au point de vue intellectuel il s'agissait, il s'agit encore d'éprouver par tous les moyens et de faire reconnaître à tout prix le caractère factice des vieilles antinomies destinées hypocritement à prévenir toute agitation insolite de la part de l'homme, ne serait-ce qu'en lui donnant une idée indigente de ses moyens, qu'en le défiant d'échapper dans une mesure valable à la contrainte universelle. L'épouvantail de la mort, les cafés chantants de l'au-delà, le naufrage de la plus belle raison dans le sommeil, l'écrasant rideau de l'avenir, les tours de Babel, les miroirs d'inconsistance, l'infranchissable mur d'argent éclaboussé de cervelle, ces images trop saisissantes de la catastrophe humaine ne sont peut-être que des images. Tout porte à croire qu'il existe un certain point de l'esprit d'où la vie et la mort, le réel et l'imaginaire, le passé et le

futur, le communicable et l'incommunicable, le haut et le bas cessent d'être perçus contradictoirement. Or, c'est en vain qu'on chercherait à l'activité surréaliste un autre mobile que l'espoir de détermination de ce point. On voit assez par là combien il serait absurde de lui prêter un sens uniquement destructeur, ou constructeur : le point dont il est question est *a fortiori* celui où la construction et la destruction cessent de pouvoir être brandies l'une contre l'autre. Il est clair, aussi, que le surréalisme n'est pas intéressé à tenir grand compte de ce qui se produit à côté de lui sous prétexte d'art, voire d'anti-art, de philosophie ou d'antiphilosophie, en un mot de tout ce qui n'a pas pour fin l'anéantissement de l'être en un brillant, intérieur et aveugle, qui ne soit pas plus l'âme de la glace que celle du feu. Que pourraient bien attendre de l'expérience surréaliste ceux qui gardent quelque souci de la place qu'ils occuperont *dans le monde ?* En ce lieu mental d'où l'on ne peut plus entreprendre que pour soi-même une périlleuse mais, pensons-nous, une suprême reconnaissance, il ne saurait être question non plus d'attacher la moindre importance aux pas de ceux qui arrivent ou aux pas de ceux qui sortent, ces pas se produisant dans une région où, par définition, le surréalisme n'a pas d'oreille. On ne voudrait pas qu'il fût à la merci de l'humeur de tels ou tels hommes ; s'il déclare pouvoir, par ses méthodes propres, arracher la pensée à un servage toujours plus dur, la remettre sur la voie de la compréhension totale, la rendre à sa pureté originelle, c'est assez pour qu'on ne le juge que sur ce qu'il a fait et sur ce qui lui reste à faire pour tenir sa promesse.

Avant de procéder, toutefois, à la vérification de ces comptes, il importe de savoir à quelle sorte de vertus morales le surréalisme fait exactement appel puisque

aussi bien il plonge ses racines dans la vie, et, non sans doute par hasard, dans *la vie de ce temps*, dès lors que je recharge cette vie d'anecdotes comme le ciel, le bruit d'une montre, le froid, un malaise, c'est-à-dire que je me reprends à en parler d'une manière vulgaire. Penser ces choses, tenir à un barreau quelconque de cette échelle dégradée, nul n'en est quitte à moins d'avoir franchi la dernière étape de l'ascétisme. C'est même du bouillonnement écœurant de ces représentations vides de sens que naît et s'entretient le désir de passer outre à l'insuffisante, à l'absurde distinction du beau et du laid, du vrai et du faux, du bien et du mal. Et, comme c'est du degré de résistance que cette idée de choix rencontre que dépend l'envol plus ou moins sûr de l'esprit vers un monde enfin habitable, on conçoit que le surréalisme n'ait pas craint de se faire un dogme de la révolte absolue, de l'insoumission totale, du sabotage en règle, et qu'il n'attende encore rien que de la violence. L'acte surréaliste le plus simple consiste, revolvers aux poings, à descendre dans la rue et à tirer au hasard, tant qu'on peut, dans la foule. Qui n'a pas eu, au moins une fois, envie d'en finir de la sorte avec le petit système d'avilissement et de crétinisation en vigueur a sa place toute marquée dans cette foule, ventre à hauteur de canon[1]. La légitimation d'un tel acte n'est, à mon

1. Je sais que ces deux dernières phrases vont combler d'aise un certain nombre de gribouilles qui tentent, depuis longtemps, de m'opposer à moi-même. Ainsi je dis bien que « l'acte surréaliste le plus simple... » ? Mais alors ! Et tandis que les uns, par trop intéressés, en profitent pour me demander « ce que j'attends », les autres hurlent à l'anarchie et veulent faire croire qu'ils m'ont pris en flagrant délit d'indiscipline révolutionnaire. Rien ne m'est plus facile que de couper à ces gens leur pauvre effet. Oui, je m'inquiète de savoir si un être est doué de violence avant de me demander si, chez cet être, la violence *compose* ou *ne compose pas*. Je crois à la vertu absolue de tout ce qui s'exerce, spontanément ou non, dans le sens de l'inaccepta-

sens, nullement incompatible avec la croyance en cette lueur que le surréalisme cherche à déceler au fond de nous. J'ai seulement voulu faire rentrer ici le désespoir humain, en deçà duquel rien ne saurait justifier cette croyance. Il est impossible de donner son assentiment à l'une et non à l'autre. Quiconque feindrait d'adopter cette croyance sans partager vraiment ce désespoir, aux yeux de ceux qui savent, ne tarderait pas à prendre figure ennemie. Cette disposition d'esprit que nous nommons surréaliste et qu'on voit ainsi occupée d'elle-même, il paraît de moins en moins nécessaire de lui chercher des antécédents et, en ce qui me concerne, je ne m'oppose pas à ce que les chroniqueurs, judiciaires et autres, la tiennent pour spécifiquement moderne. J'ai plus confiance dans ce moment, actuel, de ma pensée que dans tout ce qu'on tentera de faire signifier à une œuvre achevée, à une vie humaine parvenue à son terme. Rien de plus stérile, en définitive, que cette perpétuelle interrogation des morts : Rimbaud s'est-il converti la veille de sa mort, peut-on trouver dans le testament de Lénine les éléments d'une condamnation de la politique présente de la IIIe Internationale, une disgrâce physique insupportée et toute personnelle a-t-elle été le

tion et ce ne sont pas les raisons d'efficacité générale dont s'inspire la longue patience pré-révolutionnaire, raisons devant lesquelles je m'incline, qui me rendront sourd au cri que peut nous arracher à chaque minute l'effroyable disproportion de ce qui est gagné à ce qui est perdu, de ce qui est accordé à ce qui est souffert. Cet acte que je dis le plus simple, il est clair que mon intention n'est pas de le recommander entre tous parce qu'il est simple et me chercher querelle à ce propos revient à demander bourgeoisement à tout non-conformiste pourquoi il ne se suicide pas, à tout révolutionnaire pourquoi il ne va pas vivre en U.R.S.S. A d'autres ! La hâte qu'ont certains de me voir disparaître et le goût naturel que j'ai de l'agitation me dissuaderaient à eux seuls de débarrasser si vainement le « plancher ».

grand ressort du pessimisme d'Alphonse Rabbe, Sade
en pleine Convention a-t-il fait acte de contre-révolu-
tionnaire ? Il suffit de laisser poser ces questions pour
apprécier la fragilité du témoignage de ceux qui ne
sont plus. Trop de fripons sont intéressés au succès de
cette entreprise de détroussement spirituel pour que
je les suive sur ce terrain. En matière de révolte,
aucun de nous ne doit avoir besoin d'ancêtres. Je tiens
à préciser que, selon moi, il faut se défier du culte des
hommes, si grands apparemment soient-ils. Un seul à
part : Lautréamont, je n'en vois pas qui n'aient laissé
quelque trace équivoque de leur passage. Inutile de
discuter encore sur Rimbaud : Rimbaud s'est trompé,
Rimbaud a voulu nous tromper. Il est coupable
devant nous d'avoir permis, de ne pas avoir rendu tout
à fait impossibles certaines interprétations déshono-
rantes de sa pensée, genre Claudel. Tant pis aussi pour
Baudelaire (« Ô Satan... ») et cette « règle éternelle »
de sa vie : « faire tous les matins ma prière à Dieu,
*réservoir de toute force et de toute justice, à mon père, à
Mariette et à Poe*, comme intercesseurs ». Le droit de se
contredire, je sais, mais enfin ! A Dieu, à Poe ? Poe qui,
dans les revues de police, est donné aujourd'hui à si
juste titre pour le *maître des policiers scientifiques* (de
Sherlock Holmes, en effet, à Paul Valéry...). N'est-ce
pas une honte de présenter sous un jour intellectuelle-
ment séduisant un type de policier, *toujours de poli-
cier*, de doter le monde d'une *méthode* policière ?
Crachons, en passant, sur Edgar Poe[1]. Si, par le

1. « *Lors de la publication originale de Marie Roget, les notes placées
au bas des pages avaient été considérées comme superflues. Mais
plusieurs années se sont écoulées depuis le drame sur lequel ce conte est
basé, et il nous a paru bon de les ajouter ici, avec quelques mots
d'explication relativement au dessein général. Une jeune fille, Mary
Cecilia Rogers, fut assassinée dans les environs de New York ; et, bien que
sa mort ait excité un intérêt intense et persistant, le mystère dont elle était*

surréalisme, nous rejetons sans hésitation l'idée de la seule possibilité des choses qui « sont » et si nous déclarons, nous, que par un chemin qui « est », que nous pouvons montrer et aider à suivre, on accède à ce qu'on prétendait qui « n'était pas », si nous ne trouvons pas assez de mots pour flétrir la bassesse de la pensée occidentale, si nous ne craignons pas d'entrer en insurrection contre la logique, si nous ne jurerions pas qu'un acte qu'on accomplit en rêve a moins de sens qu'un acte qu'on accomplit éveillé, si nous ne sommes même pas sûrs qu'on n'en finira pas *avec le temps*, vieille farce sinistre, train perpétuellement déraillant, pulsation folle, inextricable amas de bêtes crevantes et crevées, comment veut-on que nous manifestions quelque tendresse, que même nous usions de tolérance à l'égard d'un appareil de conservation sociale, quel qu'il soit ? Ce serait le seul délire vraiment inacceptable de notre part. Tout est à faire, tous les moyens doivent être bons à employer pour ruiner les idées de *famille*, de *patrie*, de *religion*. La position surréaliste a beau être, sous ce rapport, assez

enveloppée n'était pas encore résolu à l'époque où ce morceau fut écrit et publié (novembre 1842). Ici, sous le prétexte de raconter la destinée d'une grisette parisienne, l'auteur a tracé minutieusement les faits essentiels, en même temps que ceux non essentiels et simplement parallèles, du meurtre réel de Mary Rogers. Ainsi tout argument fondé sur la fiction est applicable à la vérité ; et la recherche de la vérité est le but.

Le Mystère de Marie Roget *fut composé loin du théâtre du crime, et sans autres moyens d'investigation que les journaux que l'auteur put se procurer. Ainsi fut-il privé de beaucoup de documents dont il aurait profité s'il avait été dans le pays et s'il avait inspecté les localités. Il n'est pas inutile de rappeler, toutefois, que les aveux de* deux *personnes (dont l'une est la madame Deluc du roman), faits à différentes époques et longtemps après cette publication, ont pleinement confirmé, non seulement la conclusion générale, mais aussi* tous *les principaux détails hypothétiques sur lesquels cette conclusion avait été basée. »
(Note introductive au Mystère de Marie Roget.)

connue, encore faut-il qu'on sache qu'elle ne comporte
pas d'accommodements. Ceux qui prennent à tâche de
la maintenir persistent à mettre en avant cette néga-
tion, à faire bon marché de tout autre critérium de
valeur. Ils entendent jouir pleinement de la désolation
si bien jouée qui accueille, dans le public bourgeois,
toujours ignoblement prêt à leur pardonner quelques
erreurs « de jeunesse », le besoin qui ne les quitte pas
de rigoler comme des sauvages devant le drapeau
français, de vomir leur dégoût à la face de *chaque*
prêtre et de braquer sur l'engeance des « premiers
devoirs » l'arme à longue portée du cynisme sexuel.
Nous combattons sous toutes leurs formes l'indiffé-
rence poétique, la distraction d'art, la recherche
érudite, la spéculation pure, nous ne voulons rien
avoir de commun avec les petits ni avec les grands
épargnants de l'esprit. Tous les lâchages, toutes les
abdications, toutes les trahisons possibles ne nous
empêcheront pas d'en finir avec ces foutaises. Il est
remarquable, d'ailleurs, que, livrés à eux-mêmes et à
eux seuls, les gens qui nous ont mis un jour dans la
nécessité de nous passer d'eux ont aussitôt perdu pied,
ont dû aussitôt recourir aux expédients les plus
misérables pour rentrer en grâce auprès des défen-
seurs de l'*ordre*, tous grands partisans du nivellement
par la tête. C'est que la fidélité sans défaillance aux
engagements du surréalisme suppose un désintéresse-
ment, un mépris du risque, un refus de composition
dont très peu d'hommes se révèlent, à la longue,
capables. N'en resterait-il aucun, de tous ceux qui les
premiers ont mesuré à lui leur chance de signification
et leur désir de vérité, que cependant le surréalisme
vivrait. De toute manière, il est trop tard pour que la
graine n'en germe pas à l'infini dans le champ
humain, avec la peur et les autres variétés d'herbes
folles qui doivent avoir raison de tout. C'est même

pourquoi je m'étais promis, comme en témoigne la préface à la réédition du *Manifeste du surréalisme* (1929), d'abandonner silencieusement à leur triste sort un certain nombre d'individus qui me paraissaient s'être rendu suffisamment justice : c'était le cas de MM. Artaud, Carrive, Delteil, Gérard, Limbour, Masson, Soupault et Vitrac, nommés dans le *Manifeste* (1924) et de quelques autres depuis. Le premier de ces messieurs ayant eu l'imprudence de s'en plaindre, je crois bon, à ce sujet, de revenir sur mes intentions :

Il y a, écrit M. Artaud à l'Intransigeant, *le 10 septembre 1929, il y a dans le compte rendu du* Manifeste du surréalisme *paru dans* l'Intran *du 24 août dernier, une phrase qui réveille trop de choses :* « M. Breton n'a pas cru devoir faire dans cette réédition de son livre des corrections — surtout de noms — et c'est tout à son honneur, mais les rectifications se font d'elles-mêmes. » *Que M. Breton fasse appel à l'honneur pour juger un certain nombre de personnes auxquelles s'appliquent les rectifications ci-dessus, c'est affaire à une morale de secte, dont seule une minorité littéraire était jusqu'ici infectée. Mais il faut laisser aux surréalistes ces jeux de petits papiers. D'ailleurs, tout ce qui a trempé dans l'affaire du* Songe *il y a un an, est mal venu à parler d'honneur.*

Je n'aurai garde de débattre avec le signataire de cette lettre le sens très précis que j'accorde au mot : honneur. Qu'un acteur, dans un but de lucre et de gloriole, entreprenne de mettre luxueusement en scène une pièce du vague Strindberg à laquelle il n'attache lui-même aucune importance, bien entendu je n'y verrais pas d'inconvénient particulier si cet acteur ne s'était donné de temps à autre pour un homme de pensée, de colère et de sang, n'était le même que celui qui, dans telles et telles pages de *la*

Révolution surréaliste, brûlait, à l'en croire, de tout
brûler, prétendait ne rien attendre que de « ce cri de
l'esprit qui retourne vers lui-même bien décidé à
broyer désespérément ses entraves ». Hélas ! ce n'était
là pour lui qu'un *rôle* comme un autre ; il « montait »
Le Songe de Strindberg, ayant ouï dire que l'ambas-
sade de Suède *paierait* (M. Artaud sait que je puis en
faire la preuve), et il ne lui échappait pas que cela
jugeait la valeur morale de son entreprise, n'importe.
C'est M. Artaud, que je reverrai toujours encadré de
deux flics, à la porte du théâtre Alfred-Jarry, en
lançant vingt autres sur les seuls amis qu'il se recon-
naissait encore la veille, ayant négocié préalablement
au commissariat leur arrestation, c'est naturelle-
ment M. Artaud qui me trouve mal venu à parler
d'honneur.

Nous avons pu constater, Aragon et moi, par l'ac-
cueil fait à notre collaboration critique au numéro
spécial de *Variétés* : « Le surréalisme en 1929 », que le
peu d'embarras que nous éprouvons à apprécier, au
jour le jour, le degré de qualification morale des
personnes, que l'aisance avec laquelle le surréalisme
se flatte de *remercier*, à la première compromission,
celle-ci ou celle-là, est moins que jamais du goût de
quelques voyous de presse, pour qui la dignité de
l'homme est tout au plus matière à ricanements. A-
t-on idée, n'est-ce pas, d'en demander tant aux gens
dans le domaine, à quelques exceptions romantiques
près, suicides et autres, jusqu'ici le moins surveillé !
Pourquoi continuerions-nous à faire les dégoûtés ? Un
policier, quelques viveurs, deux ou trois maquereaux
de plume, plusieurs déséquilibrés, un crétin, auxquels
nul ne s'opposerait à ce que viennent se joindre un
petit nombre d'êtres sensés, durs et probes, qu'on
qualifierait d'énergumènes, ne voilà-t-il pas de quoi
constituer une équipe amusante, inoffensive, tout à

fait à l'image de la vie, une équipe d'hommes payés aux pièces, gagnant aux points ?

MERDE.

La confiance du surréalisme ne peut être bien ou mal placée, pour la seule raison qu'elle n'est pas placée. Ni dans le monde sensible, ni sensiblement en dehors de ce monde, ni dans la pérennité des associations mentales qui recommandent notre existence d'une exigence naturelle ou d'un caprice supérieur, ni dans l'intérêt que peut avoir l' « esprit » à se ménager notre clientèle de passage. Ni encore bien moins, cela va sans dire, dans les ressources changeantes de ceux qui ont commencé par mettre leur foi en lui. Ce n'est pas un homme dont la révolte se canalise et s'épuise qui peut empêcher cette révolte de gronder, ce ne sont pas autant d'hommes qu'on voudra — et l'histoire n'est guère faite de leur montée à genoux — qui pourront faire que cette révolte ne dompte, aux grands moments obscurs, la bête toujours renaissante du « c'est mieux ». Il y a encore à cette heure par le monde, dans les lycées, dans les ateliers même [1], dans

1. Même ? dira-t-on. C'est à nous, en effet, sans pour cela tolérer que s'émousse la pointe de curiosité spécifiquement intellectuelle dont le surréalisme agace, sur leur propre terrain, les spécialistes de la poésie, de l'art et de la psychologie aux fenêtres fermées, c'est à nous de nous rapprocher, aussi lentement qu'il le faudra *sans à-coups*, de l'entendement ouvrier, par définition peu apte à nous suivre dans une série de démarches que n'implique pas, en tout et pour tout, la considération révolutionnaire de la lutte des classes. Nous sommes les premiers à déplorer que la seule partie intéressante de la société soit tenue systématiquement à l'écart de ce qui occupe la tête de l'autre, qu'elle n'ait de temps à donner qu'aux idées devant directement servir à son émancipation, ce qui l'engage à confondre dans une défiance sommaire tout ce qui s'entreprend volontiers ou non en dehors d'elle, du seul fait que le problème social n'est pas absolument seul à se poser. Il n'est donc pas surprenant que le surréalisme se garde de l'ambition de distraire, si peu que ce soit, du cours de ses

la rue, dans les séminaires et dans les casernes, des êtres jeunes, purs, qui refusent le *pli*. C'est à eux seuls que je m'adresse, c'est pour eux seuls que j'entreprends de justifier le surréalisme de l'accusation de n'être, après tout, qu'un passe-temps intellectuel comme un autre. Qu'ils cherchent, sans parti pris étranger, à savoir ce que nous avons voulu faire, qu'ils nous aident, qu'ils nous relèvent un à un si besoin en est. Il est presque inutile que nous nous défendions d'avoir jamais voulu constituer un cercle fermé et seuls ont avantage à propager ce bruit ceux dont l'accord plus ou moins bref avec nous a été dénoncé *par nous* pour vice rédhibitoire. C'est M. Artaud, comme on l'a vu et comme on eût pu le voir aussi, giflé dans un couloir d'hôtel par Pierre Unik, appeler à l'aide *sa mère* ! C'est M. Carrive, incapable d'envisager le problème politique ou sexuel autrement que sous l'angle du terrorisme gascon, pauvre apologiste en fin de compte du Garine de M. Malraux. C'est M. Delteil, voir son ignoble chronique sur l'amour dans le numéro 2 de *la Révolution surréaliste* (direction Naville) et, depuis son exclusion du surréalisme, « Les Poilus », « Jeanne d'Arc » : inutile d'insister. C'est

réflexions propres, admirablement agissantes, la jeunesse qui *trime* pendant que l'autre, plus ou moins cynique, la regarde trimer. En revanche que tenterait-il si ce n'est, pour commencer, d'arrêter, au bord de la concession définitive, un petit nombre d'hommes armés uniquement de scrupules mais dont tout ne dit pas — et dont de beaux entraînements que tout de même ils ont eus ne prouvent pas — qu'ils seront, eux aussi, pour le luxe contre la misère ? Notre désir est de continuer à tenir à la portée de ceux-ci un ensemble d'idées que nous-mêmes avons jugées bouleversantes, tout en évitant que la communication de ces idées, de moyen qu'elle doit être, devienne but, alors que le but doit être la ruine totale des prétentions d'une caste à laquelle nous appartenons malgré nous et que nous ne pourrons contribuer à abolir extérieurement à nous que lorsque nous serons parvenus à les abolir en nous.

M. Gérard, celui-ci seul dans son genre, vraiment rejeté pour imbécillité congénitale : évolution différente de la précédente ; menues besognes maintenant à *la Lutte de Classes*, à *la Vérité*, rien de grave. C'est M. Limbour, à peu près disparu également : scepticisme, coquetterie littéraire dans le plus mauvais sens du mot. C'est M. Masson, de qui les convictions surréalistes pourtant très affichées n'ont pas résisté à la lecture d'un livre intitulé *Le Surréalisme et la Peinture* où l'auteur, peu soucieux, du reste, de ces hiérarchies, n'avait pas cru devoir, ou pouvoir, lui donner le pas sur Picasso, que M. Masson tient pour une crapule, et sur Max Ernst, qu'il accuse seulement de peindre moins bien que lui : je tiens cette explication de lui-même. C'est M. Soupault, et avec lui l'infamie totale — ne parlons même pas de ce qu'il signe, parlons de ce qu'il ne signe pas, des petits échos de ce genre qu'il « passe », tout en s'en défendant avec son agitation de rat qui fait le tour du ratodrome, dans les journaux de chantage comme *Aux Écoutes* : *M. André Breton, chef du groupe surréaliste, a disparu du repaire de la bande rue Jacques-Callot* (il s'agit de l'ancienne Galerie surréaliste). *Un ami surréaliste nous informe qu'avec lui ont disparu quelques-uns des livres de comptes de l'étrange société du quartier Latin pour la suppression de tout. Cependant, nous apprenons que l'exil de M. Breton est tempéré par la délicieuse compagnie d'une blonde surréaliste.* René Crevel et Tristan Tzara savent aussi à qui ils doivent telles révélations stupéfiantes sur leur vie, telles autres imputations calomnieuses. Pour ma part, j'avoue éprouver un certain plaisir à ce que M. Artaud cherche à me faire passer aussi gratuitement pour un malhonnête homme et à ce que M. Soupault ait le front de me donner pour un voleur. C'est enfin M. Vitrac, véritable souillon des idées — abandonnons-leur la « poésie

pure », à lui et à cet autre cancrelat l'abbé Bremond
—, pauvre hère dont l'ingénuité à toute épreuve a été
jusqu'à confesser que son idéal en tant qu'homme de
théâtre, idéal qui est aussi, naturellement, celui de M.
Artaud, était d'organiser des spectacles qui pussent
rivaliser *en beauté* avec les rafles de police (déclara-
tion du théâtre Alfred-Jarry, publiée dans *la Nouvelle
Revue Française*[1]). C'est, comme on voit, assez joyeux.
D'autres, d'autres encore, d'ailleurs, qui n'ont pu
trouver place dans cette énumération, soit que leur
activité publique soit trop négligeable, soit que leur
fourberie se soit exercée dans un domaine moins
général, soit qu'ils aient tenté de se tirer d'affaire par
l'humour, se sont chargés de nous prouver que très
peu d'hommes, parmi ceux qui se présentent, sont à la
hauteur de l'intention surréaliste et aussi pour nous
convaincre que ce qui, au premier fléchissement, les
juge et les précipite sans retour possible à leur perte,
en resterait-il moins qu'il n'en tombe, est tout en
faveur de cette intention.

Ce serait trop me demander que de m'abstenir plus
longtemps de ce commentaire. Dans la mesure de mes
moyens, j'estime que je ne suis pas autorisé à laisser
courir les pleutres, les simulateurs, les arrivistes, les
faux témoins et les mouchards. Le temps perdu à
attendre de pouvoir les confondre peut encore se
rattraper, et ne peut encore se rattraper que contre
eux. Je pense que cette discrimination très précise est
seule parfaitement digne du but que nous poursui-
vons, qu'il y aurait quelque aveuglement mystique à
sous-estimer la portée dissolvante du séjour de ces
traîtres parmi nous, comme il y aurait la plus lamen-
table illusion de caractère positiviste à supposer que

1. « Et puis, la barbe avec la Révolution ! » son mot historique
dans le surréalisme. — Sans doute.

ces traîtres, qui n'en sont qu'à leur coup d'essai, peuvent rester insensibles à une telle sanction [1].

1. Je ne pouvais tomber plus juste : depuis que ces lignes ont paru pour la première fois dans *la Révolution surréaliste*, j'ai pu jouir d'un tel concert d'imprécations déchaînées contre moi que si j'avais en tout ceci quelque chose à me faire pardonner, ce serait d'avoir tardé à pratiquer cette hécatombe. S'il est une accusation à laquelle je reconnais avoir longtemps donné prise, c'est assurément celle d'indulgence : hors de mes vrais amis il s'est d'ailleurs trouvé des esprits clairs pour la formuler. J'ai parfois incliné, c'est vrai, à une tolérance très large touchant les prétextes personnels d'activité particulière et, plus encore, les prétextes personnels d'inactivité générale. Pourvu qu'un petit nombre d'idées définies pour communes ne soient pas remises en question, j'ai passé — je puis bien le dire : passé — à celui-ci ses incartades, à celui-là ses tics, à cet autre son manque à peu près total de moyens. Qu'on s'assure que je me corrige.

Je n'ai pas été fâché de donner à moi seul, aux douze signataires du *Cadavre* (ainsi nomment-ils assez vainement le pamphlet qu'ils m'ont consacré), l'occasion d'exercer une verve qui, de la part des uns, avait cessé d'être — et des autres n'avait jamais été — à proprement parler étourdissante. J'ai pu constater que le sujet que cette fois ils avaient entrepris de traiter avait, du moins, réussi à les maintenir dans une exaltation que tout jusque-là était loin d'avoir fait naître, à croire que les plus essoufflés d'entre eux aient eu besoin, pour reprendre vie, de m'attendre à mon dernier souffle. Cependant merci, je me porte assez bien : je vois avec plaisir que la grande connaissance que certains ont de moi, pour m'avoir fréquenté assidûment pendant des années, les laisse perplexes quant à la sorte de grief « mortel » qu'ils pourraient bien me faire et ne leur suggère que d'impossibles injures du ton de celles que je reproduis à titre de curiosité, à la page 140 de ce manifeste. Avoir acheté quelques tableaux, ne pas ensuite m'en être rendu esclave — on juge du crime — à en croire ces messieurs voilà tout ce dont positivement je serais coupable... et d'avoir écrit ce manifeste.

Que, de leur seule initiative, les journaux, eux-mêmes plus ou moins mal disposés vis-à-vis de moi, m'aient accordé qu'en cette circonstance on n'aperçoit guère ce qui peut m'être moralement reproché, cela me dispense d'entrer à mon sujet dans des détails plus oiseux et me donne trop la mesure du mal qu'on peut me faire pour que je ne veuille encore convaincre mes ennemis du bien qu'on peut me faire en s'acharnant à me faire ce mal :

« Je viens, m'écrit M.A.R., de lire *Un Cadavre* : vos amis n'auraient pu vous rendre un plus bel hommage.

Et le diable préserve, encore une fois, l'idée surréa-
liste comme toute autre idée qui tend à prendre une
forme concrète, à se soumettre tout ce qu'on peut
imaginer de mieux dans l'ordre du *fait*, au même titre
que l'idée d'amour tend à créer un être, que l'idée de
Révolution tend à faire arriver le jour de cette Révolu-
tion, faute de quoi ces idées perdraient tout sens —
rappelons que l'idée de surréalisme tend simplement
à la récupération totale de notre force psychique par
un moyen qui n'est autre que la descente vertigineuse
en nous, l'illumination systématique des lieux cachés
et l'obscurcissement progressif des autres lieux, la
promenade perpétuelle en pleine zone interdite et que
son activité ne court aucune chance sérieuse de

« Leur générosité, leur solidarité sont frappantes. Douze contre un.

« Je suis pour vous un inconnu mais non pas un étranger. J'espère
que vous me laisserez vous témoigner mon estime, vous envoyer mon
salut.

« Si vous vouliez — et quand vous voudrez — provoquer un
ralliement, ce ralliement serait immense et vous donnerait les
témoignages d'êtres qui vous suivent, et dont beaucoup sont diffé-
rents de ce que vous êtes, mais comme vous êtes généreux et sincère,
et dans la solitude. — J'ai été, quant à moi, fort préoccupé ces
dernières années de votre action, de votre pensée. »

J'attends, en effet, non mon jour, mais j'ose dire *notre* jour, à nous
tous qui nous reconnaîtrons tôt ou tard à ce signe que nous n'allons
pas devant nous les bras ballants comme les autres — a-t-on
remarqué, même les plus pressés ? — Ma pensée n'est pas à vendre.
J'ai trente-quatre ans et plus que jamais je la crois capable de cingler
comme un éclat de rire ceux qui n'avaient pas de pensée et ceux qui,
en ayant eu une, l'ont vendue.

Je tiens à passer pour un fanatique. Quiconque déplorera l'établisse-
ment sur le plan intellectuel de mœurs aussi barbares que celles qui
tendent à s'instituer, et qui en appellera à l'infecte courtoisie, devra
me tenir pour l'un des hommes qui auront le moins admis, de la lutte
engagée, de sortir décorativement avec quelques balafres. La grande
nostalgie des professeurs d'histoire littéraire n'y pourra rien. Depuis
cent ans des sommations très graves ont été faites. Nous sommes loin
de la douce, de la charmante « bataille » d'*Hernani*.

prendre fin tant que l'homme parviendra à distinguer un animal d'une flamme ou d'une pierre — le diable préserve, dis-je, l'idée surréaliste de commencer à aller sans avatars. Il faut absolument que nous fassions comme si nous étions réellement « au monde » pour oser ensuite formuler quelques réserves. N'en déplaise donc à ceux qui se désespèrent de nous voir quitter souvent les hauteurs où ils nous cantonnent, j'entreprendrai de parler ici de l'attitude politique, « artistique », polémique qui peut, à la fin de 1929, être la nôtre et de faire voir, en dehors d'elle, ce que lui opposent au juste quelques comportements individuels choisis aujourd'hui parmi les plus typiques et les plus particuliers.

Je ne sais s'il y a lieu de répondre ici aux objections puériles de ceux qui, supputant les conquêtes possibles du surréalisme dans le domaine poétique où il a commencé par s'exercer, s'inquiètent de lui voir prendre parti dans la querelle sociale et prétendent qu'il a tout à y perdre. C'est incontestablement paresse de leur part ou expression détournée du désir qu'ils ont de nous réduire. *Dans la sphère de la moralité*, estimons-nous qu'a dit une fois pour toutes Hegel, *dans la sphère de la moralité en tant qu'elle se distingue de la sphère sociale, on n'a qu'une conviction formelle, et si nous faisons mention de la vraie conviction c'est pour en montrer la différence et pour éviter la confusion en laquelle on pourrait tomber en considérant la conviction telle qu'elle est ici, c'est-à-dire la conviction formelle, comme si c'était la conviction véritable, tandis que celle-ci ne se produit d'abord que dans la vie sociale.* (Philosophie du Droit.) Le procès de la suffisance de cette conviction formelle n'est plus à faire et vouloir à tout prix que nous nous en tenions à celle-ci n'est à l'honneur, ni de l'intelligence, ni de la bonne foi de nos contemporains. Il n'est pas de système idéologique

qui puisse sans effondrement immédiat manquer, depuis Hegel, à pourvoir au vide que laisserait, dans la pensée même, le principe d'une volonté n'agissant que pour son propre compte et toute portée à se réfléchir sur elle-même. Quand j'aurai rappelé que la *loyauté*, au sens hégélien du mot, ne peut être fonction que de la pénétrabilité de la vie subjective par la vie « substantielle » et que, quelles que soient par ailleurs leurs divergences, cette idée n'a pas rencontré d'objection fondamentale de la part d'esprits aussi divers que Feuerbach, finissant par nier la conscience comme faculté particulière, que Marx, entièrement pris par le besoin de modifier de fond en comble les conditions extérieures de la vie sociale, que Hartmann tirant d'une théorie de l'inconscient à base ultra-pessimiste une affirmation nouvelle et optimiste de notre volonté de vivre, que Freud, insistant de plus en plus sur l'insistance propre du sur-moi, je pense qu'on ne s'étonnera pas de voir le surréalisme, chemin faisant, s'appliquer à autre chose qu'à la résolution d'un problème psychologique, si intéressant soit-il. C'est au nom de la reconnaissance impérieuse de cette nécessité que j'estime que nous ne pouvons pas éviter de nous poser de la façon la plus brûlante la question du régime social sous lequel nous vivons, je veux dire de l'acceptation ou de la non-acceptation de ce régime. C'est au nom de cette reconnaissance aussi qu'il est mieux que tolérable que j'incrimine, en passant, les transfuges du surréalisme pour qui ce que je soutiens ici est trop difficile ou trop haut. Quoi qu'ils fassent, de quelque cri de fausse joie qu'ils saluent eux-mêmes leur retraite, à quelque déception grossière qu'ils nous vouent — et avec eux tous ceux qui disent qu'un régime en vaut un autre puisque de toute manière l'homme sera vaincu — ils ne me feront pas oublier que ce n'est pas à eux mais, j'espère, à moi, qu'il

appartiendra de jouir de cette « ironie » suprême qui s'applique à tout *et aussi aux régimes* et qui leur sera refusée parce qu'elle est par-delà mais qu'elle suppose, au préalable, *tout* l'acte volontaire qui consiste à décrire le cycle *de l'hypocrisie, du probabilisme, de la volonté qui veut le bien et de la conviction* (Hegel : *Phénoménologie de l'esprit*).

Le surréalisme, s'il entre spécialement dans ses voies d'entreprendre le procès des notions de réalité et d'irréalité, de raison et de déraison, de réflexion et d'impulsion, de savoir et d'ignorance « fatale », d'utilité et d'inutilité, etc., présente avec le matérialisme historique au moins cette analogie de tendance qu'il part de l' « avortement colossal » du système hégélien. Il me paraît impossible qu'on assigne des limites, celles du cadre économique par exemple, à l'exercice d'une pensée définitivement assouplie à la négation, et à la négation de la négation. Comment admettre que la méthode dialectique ne puisse s'appliquer valablement qu'à la résolution des problèmes sociaux ? Toute l'ambition du surréalisme est de lui fournir des possibilités d'application nullement concurrentes dans le domaine conscient le plus immédiat. Je ne vois vraiment pas, n'en déplaise à quelques révolutionnaires d'esprit borné, pourquoi nous nous abstiendrions de soulever, pourvu que nous les envisagions sous le même angle que celui sous lequel ils envisagent — et nous aussi — la Révolution : les problèmes de l'amour, du rêve, de la folie, de l'art et de la religion [1]. Or, je ne crains pas de dire qu'avant le

1. La fausse citation, tel est depuis peu l'un des moyens les plus fréquemment employés contre moi. J'en donne pour exemple la manière dont *Monde* a cru pouvoir tirer parti de cette phrase : « Prétendant envisager sous le même angle que les révolutionnaires les problèmes de l'amour, du rêve, de la folie, de l'art et de la religion, Breton a le front d'écrire..., etc. » Il est vrai que, comme on peut le lire

surréalisme, rien de systématique n'avait été fait dans ce sens, et qu'au point où nous l'avons trouvée, pour nous aussi, *sous sa forme hégélienne la méthode dialectique était inapplicable*. Il y allait, pour nous aussi, de la nécessité d'en finir avec l'idéalisme proprement dit, la création du mot « surréalisme » seule nous en serait garante, et, pour reprendre l'exemple d'Engels, de la nécessité de ne pas nous en tenir au développement enfantin : « La rose est une rose. La rose n'est pas une rose. Et pourtant la rose est une rose » mais, qu'on me passe cette parenthèse, d'entraîner « la rose » dans un mouvement profitable de contradictions moins bénignes où elle soit successivement celle qui vient du jardin, celle qui tient une place singulière dans un rêve, celle impossible à distraire du « bouquet optique », celle qui peut changer totalement de propriétés en passant dans l'écriture automatique, celle qui n'a plus que ce que le peintre a bien voulu qu'elle garde de la rose dans un tableau surréaliste, et enfin celle, toute différente d'elle-même, qui retourne au jardin. Il y a loin, de là, à une vue idéaliste quelconque et nous ne nous en défendrions même pas si nous pouvions cesser d'être en butte aux attaques du matérialisme primaire, attaques qui émanent à la fois de ceux qui, par bas conservatisme, n'ont aucun désir de tirer au clair les relations de la pensée et de la matière et de ceux qui, par un sectarisme révolutionnaire mal compris, confondent, au mépris de ce qui

dans le numéro suivant de la même feuille : « *La Révolution surréaliste* nous prend à partie dans son dernier numéro. On sait que la bêtise de ces gens-là est absolument sans limites. » (Surtout, n'est-ce pas, depuis qu'ils ont décliné, sans prendre même la peine de vous répondre, votre offre de collaboration à *Monde* ? Mais soit.) De même un collaborateur du *Cadavre* me réprimande vertement sous prétexte que j'ai écrit : « Je jure de ne jamais reporter l'uniforme français. » *Je regrette, mais ce n'est pas moi.*

est demandé, ce matérialisme avec celui qu'Engels en distingue essentiellement et qu'il définit avant tout comme une *intuition du monde* appelée à s'éprouver et à se réaliser : *Au cours du développement de la philosophie, l'idéalisme devint intenable et fut nié par le matérialisme moderne. Ce dernier, qui est la négation de la négation, n'est pas la simple restauration de l'ancien matérialisme : aux fondements durables de celui-ci il ajoute toute la pensée de la philosophie et des sciences de la nature au cours d'une évolution de deux mille ans, et le produit de cette longue histoire elle-même.* Nous entendons bien aussi nous mettre en position de départ telle que pour nous la philosophie soit *surclassée*. C'est le sort, je pense, de tous ceux pour qui la réalité n'a pas seulement une importance théorique mais encore est une question de vie ou de mort d'en appeler passionnément, comme l'a voulu Feuerbach, à cette réalité : le nôtre de donner comme nous la donnons, *totalement*, sans réserves, notre adhésion au principe du matérialisme historique, le sien de jeter à la face du monde intellectuel ébahi l'idée que « l'homme est ce qu'il mange » et qu'une révolution future aurait plus de chances de succès si le peuple recevait une meilleure nourriture, en l'espèce des pois au lieu de pommes de terre.

Notre adhésion au principe du matérialisme historique... il n'y a pas moyen de jouer sur ces mots. Que cela ne dépende que de nous — je veux dire pourvu que le communisme ne nous traite pas seulement en bêtes curieuses destinées à exercer dans ses rangs la badauderie et la défiance — et nous nous montrerions capables de faire, au point de vue révolutionnaire, tout notre devoir. C'est là, malheureusement, un engagement qui n'intéresse que nous : je n'ai pu en ce qui me concerne, par exemple, il y a deux ans, passer

comme je le voulais, libre et inaperçu, le seuil de cette maison du Parti français où tant d'individus non recommandables, policiers et autres, ont pourtant licence de s'ébattre comme dans un moulin. Au cours de trois interrogatoires de plusieurs heures, j'ai dû défendre le surréalisme de l'accusation puérile d'être dans son essence un mouvement politique d'orientation nettement anticommuniste et contre-révolutionnaire. De procès foncier de mes idées, inutile de dire que, de la part de ceux qui me jugeaient, je n'avais pas à en attendre. « Si vous êtes marxiste, braillait vers cette époque Michel Marty à l'adresse de l'un de nous, vous n'avez pas besoin d'être surréaliste. » Surréalistes, ce n'est bien entendu pas nous qui nous étions prévalus de l'être en cette circonstance : cette qualification nous avait précédés malgré nous comme eût aussi bien pu le faire celle de « relativistes » pour des einsteiniens, de « psychanalystes » pour des freudiens. Comment ne pas s'inquiéter terriblement d'un tel affaiblissement du niveau idéologique d'un parti naguère sorti si brillamment armé de deux des plus fortes têtes du XIX^e siècle ! On ne le sait que trop : le peu que je puis tirer à cet égard de mon expérience personnelle est à la mesure du reste. On me demandait de faire à la cellule « du gaz » un rapport sur la situation italienne en spécifiant que je n'eusse à m'appuyer que sur des faits statistiques (production de l'acier, etc.) *et surtout pas d'idéologie*. Je n'ai pas pu.

J'accepte, cependant, que par suite d'une méprise, rien de plus, on m'ait pris dans le parti communiste pour un des intellectuels les plus indésirables. Ma sympathie est, par ailleurs, trop exclusivement acquise à la *masse* de ceux qui feront la Révolution sociale pour pouvoir se ressentir des effets passagers de cette mésaventure. Ce que je n'accepte pas, c'est

que, par des possibilités *de mouvement* particulières, certains intellectuels que je connais, et dont les déterminations morales sont plus que sujettes à caution, ayant essayé sans succès de la poésie, de la philosophie, se rabattent sur l'agitation révolutionnaire, grâce à la confusion qui y règne parviennent à faire plus ou moins illusion et, pour plus de commodité, n'aient rien de plus pressé que de renier bruyamment ce qui, comme le surréalisme, leur a donné à penser le plus clair de ce qu'ils pensent mais aussi les astreignait à rendre des comptes et à justifier humainement de leur position. L'esprit n'est pas une girouette, tout au moins n'est pas seulement une girouette. Ce n'est pas assez que de penser tout à coup se devoir à une activité particulière et ce n'est rien si, par là même, on ne se sent capable de montrer objectivement comment on y est venu et à quel point exact il fallait qu'on fût pour y venir. Qu'on ne me parle pas de ces sortes de conversions révolutionnaires de type religieux, desquelles certains se bornent à nous faire part, en ajoutant qu'ils se plaisent à n'en avoir rien à dire. Il ne saurait y avoir sur ce plan de rupture, ni de solution de continuité dans la pensée. Ou bien faudrait-il en repasser par les vieux détours de la grâce... Je plaisante. Mais il va de soi que je me défie extrêmement. Eh quoi, je sais un homme : je veux dire que je me représente d'où il vient, tout de même un peu où il va et l'on voudrait que tout à coup ce système de références fût vain, que cet homme atteignît autre chose que ce vers quoi il allait ! Et si cela pouvait être, cet homme que nous n'aurions tenu qu'à l'aimable état de chrysalide, pour voler de ses propres ailes, il lui eût fallu sorti du cocon de sa pensée ? Encore une fois je n'en crois rien. J'estime qu'il eût été de toute nécessité, non seulement pratique mais morale, que chacun de ceux qui se déta-

chaient ainsi du surréalisme mît idéologiquement celui-ci en cause et nous en fît apercevoir, de son point de vue, la partie la plus dénonçable : il n'en a jamais rien été. La vérité est que des sentiments médiocres paraissent avoir presque toujours décidé de ces brusques changements d'attitude et je crois qu'il faut en chercher le secret, comme de la grande mobilité de la plupart des hommes, bien plutôt dans une perte progressive de conscience que dans l'explosion d'une raison soudaine, aussi différente de la précédente que l'est du scepticisme la foi. A la grande satisfaction de ceux que rebute le contrôle des idées, tel qu'il s'exerce dans le surréalisme, ce contrôle ne peut avoir lieu dans les milieux politiques et libre à eux, dès lors, de donner corps à leur ambition, à cette ambition qui préexistait, c'est là le point grave, à la découverte de leur prétendue vocation révolutionnaire. Il faut les voir prêcher d'autorité aux vieux militants ; il faut les voir brûler, en moins de temps qu'il n'en faudrait pour brûler leur porte-plume, les étapes de la pensée critique plus sévère ici que partout ailleurs : il faut les voir, l'un prendre à témoin un petit buste à trois francs quatre-vingt-quinze de Lénine, l'autre taper sur le ventre de Trotsky. Ce que je n'accepte pas davantage c'est que des gens avec qui nous nous sommes trouvés en contact et de qui, pour l'avoir éprouvée à nos dépens, nous avons dénoncé à toute occasion depuis trois ans la mauvaise foi, l'arrivisme et les fins contre-révolutionnaires, les Morhange, les Politzer et les Lefebvre, trouvent le moyen de capter la confiance des dirigeants du parti communiste au point de pouvoir publier, avec l'apparence au moins de leur approbation, deux numéros d'une *Revue de Psychologie concrète* et sept numéros de *la Revue marxiste*, au bout desquels ils se chargent de nous édifier définitivement sur leur bassesse, le second en se décidant, *au*

bout d'un an de « travail » en commun et de compli-
cité, à aller, parce qu'on parle de supprimer la
psychologie concrète qui ne se « vend » pas, dénoncer
au Parti le premier, coupable d'avoir dissipé en un
jour à Monte-Carlo une somme de deux cent mille
francs qui lui avait été confiée pour servir à la
propagande révolutionnaire, et celui-ci, outré seule-
ment de ce procédé, venant brusquement s'ouvrir à
moi de son indignation tout en reconnaissant sans
difficulté que le fait est exact. Il est donc permis
aujourd'hui, M. Rappoport aidant, d'abuser du nom
de Marx, en France, sans que personne y voie le
moindre mal. Je demande, dans ces conditions, qu'on
me dise où en est la moralité révolutionnaire.

On conçoit que la facilité d'en imposer aussi
complètement que ces messieurs à ceux qui les
accueillent, hier à l'intérieur du parti communiste,
demain dans l'opposition de ce parti, ait été et doive
être encore pour tenter quelques intellectuels peu
scrupuleux, *pris aussi bien dans le surréalisme* qui n'a
pas, ensuite, de plus déclarés adversaires [1]. Les uns à

1. Si fâcheuse que puisse être, à certains égards, cette constatation,
j'estime que le surréalisme, *cette toute petite passerelle au-dessus de
l'abîme*, ne saurait être bordé de garde-fous. Il y a lieu, pour nous, de
nous fier à la sincérité de ceux qu'un jour leur bon ou leur mauvais
génie conduit à nous rejoindre. Ce serait trop exiger d'eux, à ce
moment, qu'un gage d'alliance définitive et ce serait préjuger inhu-
mainement de l'impossibilité de développement ultérieur en eux de
tout appétit vulgaire. Comment éprouver la solidité de pensée d'un
homme de vingt ans, qui ne songe lui-même à se recommander que de
la qualité purement artistique de quelques pages qu'il soumet, et
dont l'horreur qu'il manifeste des contraintes, si elle prouve bien qu'il
les a subies, ne prouve pas qu'il sera incapable de les faire subir ?
C'est pourtant de cet homme très jeune, du seul élan qu'il y porte que
dépend à l'infini la vivification d'une idée sans âge. Mais quels
déboires ! A peine a-t-on le temps d'y penser et c'est déjà un autre
homme qui a vingt ans. Intellectuellement la vraie beauté se distin-
gue mal, *a priori*, de la beauté du diable.

la manière de M. Baron, auteur de poèmes assez
habilement démarqués d'Apollinaire, mais de plus
jouisseur à la diable et, faute absolue d'idées géné-
rales, dans la forêt immense du surréalisme pauvre
petit coucher de soleil sur une mare stagnante, appor-
tent au monde « révolutionnaire » le tribut d'une
exaltation de collège, d'une ignorance « crasse » agré-
mentées de visions de quatorze juillet. (Dans un style
impayable, M. Baron m'a fait part, il y a quelques
mois, de sa conversion au léninisme intégral. Je tiens
sa lettre, où les propositions les plus cocasses le
disputent à de terribles lieux communs empruntés au
langage de *l'Humanité* et à des protestations d'amitié
touchantes, à la disposition des amateurs. Je n'en
reparlerai que s'il m'y oblige.) Les autres, à la manière
de M. Naville, de qui nous attendrons patiemment que
son inassouvissable soif de notoriété le dévore — en un
rien de temps il a été directeur de *l'Œuf dur*, directeur
de *la Révolution surréaliste*, il a eu la haute main sur
l'Étudiant d'avant-garde, il a été directeur de *Clarté*, de
la Lutte de Classes, il a failli être directeur du *Cama-
rade*, le voici maintenant grand premier rôle à *la Vérité*
— les autres s'en voudraient de devoir à quelque cause
que ce soit autre chose qu'un petit salut de protection
comme en ont, à l'adresse des malheureux, les dames
des bonnes œuvres qui, ensuite, en deux mots, vont
leur dire quoi faire. Rien qu'à voir passer M. Naville,
le parti communiste français, le parti russe, la plupart
des oppositionnels de tous les pays au premier rang
desquels les hommes envers qui il eût pu avoir
contracté une dette : Boris Souvarine, Marcel Four-
rier, tout comme le surréalisme et moi, ont fait figure
de nécessiteux. M. Baron qui écrivit *L'Allure poétique*
est à cette allure ce que M. Naville est à l'allure
révolutionnaire. Un stage de trois mois dans le parti
communiste, s'est dit M. Naville, voilà qui est bien

suffisant puisque l'intérêt, pour moi, est de faire valoir que j'en suis sorti. M. Naville, tout au moins le père de M. Naville, est fort riche. (Pour ceux de mes lecteurs qui ne sont pas ennemis du pittoresque, j'ajouterai que le bureau directorial de *la Lutte de Classes* est situé 15, rue de Grenelle, dans une propriété de famille de M. Naville, qui n'est autre que l'ancien hôtel des ducs de La Rochefoucauld.) De telles considérations me semblent moins indifférentes que jamais. Je remarque, en effet, que M. Morhange, au moment où il entreprend de fonder *la Revue marxiste*, est commandité à cet effet de cinq millions par M. Friedmann. Sa malchance à la roulette a beau l'obliger à rembourser peu après la plus grande partie de cette somme, il n'en reste pas moins que c'est grâce à cette aide financière exorbitante qu'il parvient à usurper la place qu'on sait et à y faire excuser son incompétence notoire. C'est également en souscrivant un certain nombre de parts de fondateur de l'entreprise « Les Revues », dont dépendait *la Revue marxiste*, que M. Baron, qui venait d'hériter, put croire que de plus vastes horizons s'ouvraient devant lui. Or, lorsque M. Naville nous fit part, il y a quelques mois, de son intention de faire paraître *le Camarade*, journal qui répondait, d'après lui, à la nécessité de donner une nouvelle vigueur à la critique oppositionnelle mais qui, en réalité, devait surtout lui permettre de prendre de Fourrier, trop clairvoyant, un de ces congés sourds dont il a l'habitude, j'ai été curieux d'apprendre de sa bouche qui faisait les frais de cette publication, publication dont, comme je l'ai dit, il devait être directeur, et seul directeur bien entendu. Étaient-ce ces mystérieux « amis » avec lesquels on engage de longues conversations très amusantes à chaque dernière page de journal et qu'on prétend intéresser si vivement au prix du papier ? Non pas. C'étaient purement et simple-

ment M. Pierre Naville et son frère, pour une somme
de quinze mille francs sur vingt mille. Le reste était
fourni par de soi-disant « copains » de Souvarine,
dont M. Naville dut avouer qu'il ne connaissait pas
même les noms. On voit que, pour faire prédominer
son point de vue dans les milieux qui, à cet égard,
devraient se montrer pourtant les plus stricts, il
importe moins que ce point de vue soit par lui-même
imposable que d'être le fils d'un banquier. M. Naville,
qui pratique avec art, en vue du résultat classique, la
méthode de division des personnes, ne reculera, c'est
bien clair, devant aucun moyen pour arriver à régen-
ter l'opinion révolutionnaire. Mais, comme dans cette
même forêt allégorique où je voyais tout à l'heure M.
Baron déployer des grâces de têtard il y a eu déjà
quelques mauvais jours pour ce serpent boa de mau-
vaise mine, il n'est fort heureusement pas dit que des
dompteurs de la force de Trotsky et même de Souva-
rine ne finiront pas par mettre à la raison l'éminent
reptile. Pour l'instant nous savons seulement qu'il
revient de Constantinople en compagnie du petit
volatile Francis Gérard. Les voyages, qui forment la
jeunesse, ne déforment pas la bourse de M. Naville
père. Il est aussi de tout premier intérêt d'aller
dégoûter Léon Trotsky de ses seuls amis. Une dernière
question, toute platonique, à M. Naville : QUI entre-
tient *la Vérité*, organe de l'opposition communiste où
votre nom grossit chaque semaine et s'étale dès
maintenant en première page ? Merci.

Si j'ai cru bon de m'étendre assez longuement sur
de tels sujets, c'est d'abord pour signifier que, contrai-
rement à ce qu'ils voudraient faire croire, tous ceux de
nos anciens collaborateurs qui se disent aujourd'hui
bien revenus du surréalisme, sans en excepter un seul,
en ont été par nous exclus : encore n'était-il pas

inutile qu'on sût pour quel genre de raison. C'était, ensuite, pour montrer que, si le surréalisme se considère comme lié indissolublement, par suite des affinités que j'ai signalées, à la démarche de la pensée marxiste et à cette démarche seule, il se défend et sans doute il se défendra longtemps encore de choisir entre les deux courants très généraux qui roulent, à l'heure actuelle, les uns contre les autres des hommes qui, pour ne pas avoir la même conception tactique, ne s'en sont pas moins révélés de part et d'autre comme de francs révolutionnaires. Ce n'est pas au moment où Trotsky, par une lettre datée du 25 septembre 1929, accorde que dans l'Internationale, *le fait d'une conversion de la direction officielle vers la gauche est patent* et où, pratiquement, il appuie de toute son autorité la demande de réintégration de Rakovsky, de Kossior et d'Okoudjava, susceptible d'entraîner la sienne propre, que nous allons nous faire plus irréductibles que lui-même. Ce n'est pas au moment où la seule considération du plus pénible conflit qui soit entraîne de la part de tels hommes, abstraction faite *publiquement* au moins de leurs plus définitives réserves, un nouveau pas dans la voie du ralliement, que nous allons, même de très loin, chercher à envenimer la plaie sentimentale de la répression comme le fait M. Panaït Istrati et comme l'en félicite M. Naville, tout en lui tirant gentiment l'oreille : *Istrati, tu aurais mieux fait de ne pas publier un fragment de ton livre dans un organe comme* la Nouvelle Revue Française [1], etc. Notre intervention, en pareille matière, ne tend qu'à mettre en garde les esprits sérieux contre un petit nombre d'individus que, par expérience, nous savons être des niais, des fumistes ou des intrigants mais, de toute

1. Sur Panaït Istrati et l'affaire Roussakov, voir *la N.R.F.*, 1er octobre ; *la Vérité*, 11 octobre 1929.

manière, des êtres révolutionnairement malintention-
nés. C'est à peu près tout ce qu'il nous est actuelle-
ment donné de faire de ce côté. Nous sommes les
premiers à regretter que ce soit si peu.

Pour que de tels écarts, de telles volte-face, de tels
abus de confiance de tous ordres soient possibles sur
le terrain même où je viens de me placer, il faut
assurément que tout soit un assez beau parterre de
dérision et qu'il y ait à peine lieu de compter sur
l'activité désintéressée de plus de quelques hommes à
la fois. Si la tâche révolutionnaire elle-même, avec
toutes les rigueurs que son accomplissement suppose,
n'est pas de nature à séparer d'emblée les mauvais des
bons et les faux des sincères ; si, à son plus grand dam,
force lui est d'attendre qu'une série d'événements
extérieurs se chargent de démasquer les uns et de
parer d'un reflet d'immortalité le visage nu des autres,
comment veut-on qu'il n'en aille pas plus misérable-
ment encore de ce qui n'est pas cette tâche propre-
ment dite et, par exemple, de la tâche surréaliste dans
la mesure où cette seconde tâche ne se confond pas
seulement avec la première ? Il est normal que le
surréalisme se manifeste au milieu et peut-être *au prix*
d'une suite ininterrompue de défaillances, de zigzags
et de défections qui exigent à tout instant la remise en
question de ses données originelles, c'est-à-dire le
rappel au principe initial de son activité joint à
l'interrogation du *demain joueur* qui veut que les
cœurs « s'éprennent » et se déprennent. Tout n'a pas
été tenté, je dois le dire, pour mener à bien cette
entreprise, ne serait-ce qu'en tirant parti jusqu'au
bout des moyens qui ont été définis pour les nôtres et
en éprouvant profondément les modes d'investigation
qui, à l'origine du mouvement qui nous occupe, ont

été préconisés. Le problème de l'action sociale n'est, je tiens à y revenir et j'y insiste, qu'une des formes d'un problème plus général que le surréalisme s'est mis en devoir de soulever et qui est *celui de l'expression humaine sous toutes ses formes*. Qui dit expression dit, pour commencer, langage. Il ne faut donc pas s'étonner de voir le surréalisme se situer tout d'abord presque uniquement sur le plan du langage et, non plus, au retour de quelque incursion que ce soit, y revenir comme pour le plaisir de s'y comporter en pays conquis. Rien, en effet, ne peut plus empêcher que, pour une grande part, ce pays soit conquis. Les hordes de mots littéralement déchaînés auxquels Dada et le surréalisme ont tenu à ouvrir les portes, quoi qu'on en ait, ne sont pas de celles qui se retirent si vainement. Elles pénétreront sans hâte, à coup sûr, dans les petites villes idiotes de la littérature qui s'enseigne encore et, confondant sans peine ici les bas et les hauts quartiers, elles feront posément une belle consommation de tourelles. Sous prétexte que, par nos soins, la poésie est, à ce jour, tout ce qui se trouve sérieusement ébranlé, la population ne se méfie pas trop, elle construit çà et là des digues sans importance. On feint de ne pas trop s'apercevoir que le mécanisme logique de la phrase se montre à lui seul de plus en plus impuissant, chez l'homme, à déclencher la secousse émotive qui donne réellement quelque prix à sa vie. Par contre, les produits de cette activité spontanée ou *plus* spontanée, directe ou *plus* directe, comme ceux que lui offre de plus en plus nombreux le surréalisme sous forme de livres, de tableaux et de films et qu'il a commencé par regarder avec stupeur, il s'en entoure maintenant et il s'en remet plus ou moins timidement à eux du soin de bouleverser sa façon de sentir. Je sais : cet homme n'est pas encore *tout* homme et il faut lui laisser « le

temps » de le devenir. Mais voyez de quelle admirable
et perverse insinuation se sont déjà montrées capables
un petit nombre d'œuvres toutes modernes, celles
même dont le moins qu'on puisse dire est qu'il y règne
un air particulièrement insalubre : Baudelaire, Rim-
baud (en dépit des réserves que j'ai faites), Huysmans,
Lautréamont, pour m'en tenir à la poésie. Ne crai-
gnons pas de nous faire une loi de cette insalubrité. Il
doit ne pas pouvoir être dit que nous n'avons pas tout
fait pour anéantir cette stupide illusion de bonheur et
d'*entente* que ce sera la gloire du XIXᵉ siècle d'avoir
dénoncée. Certes, nous n'avons pas cessé d'aimer
fanatiquement ces rayons de soleil pleins de miasmes.
Mais, à l'heure où les pouvoirs publics, en France,
s'apprêtent à célébrer grotesquement par des fêtes le
centenaire du romantisme, nous disons, nous, que ce
romantisme dont nous voulons bien, historiquement,
passer aujourd'hui pour la queue, *mais alors la queue
tellement préhensile*, de par son essence même en 1930
réside tout entier dans la négation de ces pouvoirs et
de ces fêtes, qu'avoir cent ans d'existence pour lui
c'est la jeunesse, que ce qu'on a appelé à tort son
époque héroïque ne peut plus honnêtement passer que
pour le vagissement d'un être qui commence seule-
ment à faire connaître son désir à travers nous et qui,
si l'on admet que ce qui a été pensé avant lui —
« classiquement » — était le bien, veut incontestable-
ment *tout le mal*.

Quelle qu'ait été l'évolution du surréalisme dans le
domaine politique, si pressant que nous en soit venu
l'ordre de n'avoir à compter pour la libération de
l'homme, *première condition de l'esprit*, que sur la
Révolution prolétarienne, je puis bien dire que nous
n'avons trouvé aucune raison valable de revenir sur
les moyens d'expression qui nous sont propres et dont

à l'usage il nous a été donné de vérifier qu'ils nous servaient bien. Passe qui voudra condamnation sur telle image spécifiquement surréaliste que j'ai pu, au hasard d'une préface, employer, on n'en sera pas quitte pour cela avec les images. « Cette famille est une nichée de chiens » (Rimbaud). Quand, avec un tel propos distrait de son contexte, on aura fait beaucoup de gorges chaudes, on n'aura réussi à grouper que beaucoup d'ignorants. On ne sera pas parvenu à accréditer, aux dépens des nôtres, des procédés néo-naturalistes, c'est-à-dire à faire bon marché de tout ce qui, depuis le naturalisme, a constitué les plus importantes conquêtes de l'esprit. Je rappelle ici quelle réponse j'ai faite, en septembre 1928, à ces deux questions qui m'avaient été posées : 1° *Croyez-vous que la production artistique et littéraire soit un phéno-mène purement individuel ? Ne pensez-vous pas qu'elle puisse ou doive être le reflet des grands courants qui déterminent l'évolution économique et sociale de l'hu-manité ? 2° Croyez-vous à l'existence d'une littérature et d'un art exprimant les aspirations de la classe ouvrière ? Quels en sont, selon vous, les principaux représentants ?*

1. Assurément, il en va de la production artistique et littéraire comme de tout phénomène intellectuel en ce sens qu'il ne saurait à son propos se poser d'autre problème que celui de la *souveraineté de la pensée*. C'est dire qu'il est impossible de répondre à votre question par l'affirmative ou la négative et que la seule attitude philosophique observable en pareil cas consiste à faire valoir « la contradiction (qui existe) entre le caractère de la pensée humaine que nous nous représentons comme absolue et la réalité de cette pensée en une foule d'êtres humains individuels à la pensée limitée : c'est là une contradiction qui ne peut être résolue que dans le progrès infini, dans la série au moins pratiquement infinie des générations humaines

successives. En ce sens la pensée humaine possède la souveraineté et ne la possède pas ; et sa capacité de connaître est aussi illimitée que limitée. Souveraine et illimitée par sa nature, sa vocation, en puissance, et quant à son but final dans l'histoire ; mais sans souveraineté et limitée en chacune de ses réalisations et en l'un quelconque de ses états ». (Engels : *La Morale et le Droit. Vérités éternelles.*) Cette pensée, dans le domaine où vous me demandez d'en considérer telle expression particulière, ne peut qu'osciller entre la conscience de sa parfaite autonomie et celle de son étroite dépendance. De notre temps, la production artistique et littéraire me paraît tout entière sacrifiée aux besoins que ce drame, au bout d'un siècle de philosophie et de poésie vraiment déchirantes (Hegel, Feuerbach, Marx, Lautréamont, Rimbaud, Jarry, Freud, Chaplin, Trotsky), a de se dénouer. Dans ces conditions, dire que cette production peut ou doit être le reflet des grands courants qui déterminent l'évolution économique et sociale de l'humanité serait porter un jugement assez vulgaire, impliquant la reconnaissance purement circonstancielle de la pensée et faisant bon marché de sa nature foncière : tout à la fois inconditionnée et conditionnée, utopique et réaliste, trouvant sa fin en elle-même et n'aspirant qu'à servir, etc.

2. Je ne crois pas à la possibilité d'existence actuelle d'une littérature ou d'un art exprimant les aspirations de la classe ouvrière. Si je me refuse à y croire, c'est qu'en période pré-révolutionnaire l'écrivain ou l'artiste, de formation nécessairement bourgeoise, est par définition inapte à les traduire. Je ne nie pas qu'il puisse s'en faire idée et que, dans des conditions morales assez exceptionnellement remplies, il soit capable de concevoir la relativité de toute cause en fonction de la cause prolétarienne. J'en fais pour lui une question de sensibilité et d'honnêteté. Il

n'échappera pas pour cela au doute remarquable, inhérent aux moyens d'expression qui sont les siens, qui le force à considérer, en lui-même et pour lui seul, sous un angle très spécial l'œuvre qu'il se propose d'accomplir. Cette œuvre, pour être viable, demande à être *située* par rapport à certaines autres déjà existantes et doit ouvrir, à son tour, une voie. Toutes proportions gardées, il serait aussi vain de s'élever, par exemple, contre l'affirmation d'un déterminisme poétique, dont les lois ne sont pas impromulgables, que contre celle du matérialisme dialectique. Je demeure, pour ma part, convaincu que les deux ordres d'évolution sont rigoureusement semblables et qu'ils ont, de plus, ceci de commun *qu'ils ne pardonnent pas.* De même que les prévisions de Marx, en ce qui concerne presque tous les événements extérieurs survenus de sa mort à nos jours, se sont montrées justes, je ne vois pas ce qui pourrait infirmer une seule parole de Lautréamont, touchant aux événements qui n'intéressent que l'esprit. Par contre, aussi faux que toute entreprise d'explication sociale autre que celle de Marx est pour moi tout essai de défense et d'illustration d'une littérature et d'un art dits « prolétariens », à une époque où nul ne saurait se réclamer de la culture prolétarienne, pour l'excellente raison que cette culture n'a pu encore être réalisée, même en régime prolétarien. « Les vagues théories sur la culture prolétarienne, conçues par analogie et par antithèse avec la culture bourgeoise, résultent de comparaisons entre le prolétariat et la bourgeoisie, auxquelles l'esprit critique est tout à fait étranger... Il est certain qu'un moment viendra, dans le développement de la société nouvelle, où l'économique, la culture, l'art, auront la plus grande liberté de mouvement — de progrès. Mais nous ne pouvons nous livrer sur ce sujet qu'à des conjectures fantaisistes. Dans une

société qui se sera débarrassée de l'accablant souci du pain quotidien, où les blanchisseries communales laveront bien le bon linge de tout le monde, où les enfants — tous les enfants —, bien nourris, bien portants et gais, absorberont les éléments de la science et de l'art comme l'air et la lumière du soleil, où il n'y aura plus de " bouches inutiles ", où l'égoïsme libéré de l'homme — puissance formidable — ne tendra qu'à la connaissance, à la transformation et à l'amélioration de l'univers, — dans cette société le dynamisme de la culture ne sera comparable à rien de ce que nous connaissons par le passé. Mais nous n'y arriverons qu'après une longue et pénible transition, qui est encore presque toute devant nous. » (Trotsky, *Révolution et Culture*, Clarté : 1er novembre 1923.) Ces admirables propos me semblent faire justice, une fois pour toutes, de la prétention des quelques fumistes et des quelques roublards qui se donnent aujourd'hui en France, sous la dictature de Poincaré, pour des écrivains et des artistes prolétariens, sous prétexte que dans leur production tout n'est que laideur et que misère, de ceux qui ne conçoivent rien au-delà de l'immonde reportage, du monument funéraire et du croquis de bagne, qui ne savent qu'agiter sous nos yeux le spectre de Zola, Zola qu'ils *fouillent* sans parvenir à rien lui soustraire et qui, abusant ici sans vergogne tout ce qui vit, souffre, gronde et espère, s'opposent à toute recherche sérieuse, travaillent à rendre impossible toute découverte, et, sous couleur de donner ce qu'ils savent être irrecevable : l'intelligence immédiate et générale de ce qui se crée, sont, en même temps que les pires contempteurs de l'esprit, les plus sûrs contre-révolutionnaires.

Il est regrettable, je commençais à le dire plus haut, que des efforts plus systématiques et plus suivis,

comme n'a pas encore cessé d'en réclamer le surréa-
lisme, n'aient été fournis dans la voie de l'écriture
automatique, par exemple, et des récits de rêves.
Malgré l'insistance que nous avons mise à introduire
des textes de ce caractère dans les publications surréa-
listes et la place remarquable qu'ils occupent dans
certains ouvrages, il faut avouer que leur intérêt a
quelquefois peine à s'y soutenir ou qu'ils y font un peu
trop l'effet de « morceaux de bravoure ». L'apparition
d'un poncif indiscutable à l'intérieur de ces textes est
aussi tout à fait préjudiciable à l'espèce de conversion
que nous voulions opérer par eux. La faute en est à la
très grande négligence de la plupart de leurs auteurs
qui se satisfirent généralement de laisser courir la
plume sur le papier sans observer le moins du monde
ce qui se passait alors en eux — ce dédoublement
étant pourtant plus facile à saisir et plus intéressant à
considérer que celui de l'écriture réfléchie —, ou de
rassembler d'une manière plus ou moins arbitraire
des éléments oniriques destinés davantage à faire
valoir leur pittoresque qu'à permettre d'apercevoir
utilement leur jeu. Une telle confusion est, bien
entendu, de nature à nous priver de tout le bénéfice
que nous pourrions trouver à ces sortes d'opérations.
La grande valeur qu'elles présentent pour le surréa-
lisme tient, en effet, à ce qu'elles sont susceptibles de
nous livrer des étendues *logiques* particulières, très
précisément celles où jusqu'ici la faculté logique,
exercée en tout et pour tout dans le conscient, n'agit
pas. Que dis-je ! Non seulement ces étendues logiques
restent inexplorées, mais encore on demeure aussi peu
renseigné que jamais sur l'origine de cette *voix* qu'il
ne tient qu'à chacun d'entendre, et qui nous entretient
le plus singulièrement d'autre chose que ce que nous
croyons penser, et parfois prend un ton grave alors
que nous nous sentons le plus légers, ou nous conte des

sornettes dans le malheur. Elle n'obéit pas, d'ailleurs, à ce simple besoin de contradiction... Tandis que je suis assis devant ma table, elle m'entretient d'un homme qui sort d'un fossé sans me dire, bien entendu, qui il est ; si j'insiste elle me le représente assez précisément : non, décidément je ne connais pas cet homme. Le temps de noter cela, et déjà cet homme est perdu. *J'écoute,* je suis loin du « Second Manifeste du surréalisme »... Il ne faut pas multiplier les exemples : c'est elle qui parle ainsi... Parce que les exemples *boivent*... Pardon, moi non plus je ne comprends pas. Le tout serait de savoir jusqu'à quel point cette voix est autorisée, par exemple pour me reprendre : il ne faut pas multiplier les exemples (et l'on sait, depuis *Les Chants de Maldoror,* de quel merveilleux délié peuvent être ses interventions critiques). Quand elle me répond que les exemples boivent (?) est-ce une façon pour la puissance qui l'emprunte de se dérober, et alors pourquoi se dérobe-t-elle ? Allait-elle s'expliquer à l'instant où je me suis hâté de la surprendre sans la saisir ? Un tel problème n'est pas seulement d'intérêt surréaliste. Nul ne fait, en s'exprimant, mieux que s'accommoder d'une possibilité de conciliation très obscure de ce qu'il savait avoir à dire avec ce que, sur le même sujet, il ne savait pas avoir à dire et que cependant il a dit. La pensée la plus rigoureuse est hors d'état de se passer de ce secours pourtant indésirable du point de vue de la rigueur. Il y a bel et bien torpillage de l'idée au sein de la phrase qui l'énonce, quand bien même cette phrase serait nette de toute charmante liberté prise avec son sens. Le dadaïsme avait surtout voulu attirer l'attention sur ce torpillage. On sait que le surréalisme s'est préoccupé, par l'appel à l'automatisme, de mettre à l'abri de ce torpillage un bâtiment quelconque : quelque chose comme un vaisseau fantôme (cette image, dont on a

cru pouvoir se servir contre moi, si usée soit-elle, me
paraît bonne et je la reprends).

A nous, disais-je donc, de chercher à apercevoir de
plus en plus clairement ce qui se trame à l'insu de
l'homme dans les profondeurs de son esprit, quand
bien même il commencerait par nous en vouloir de
son propre tourbillon. Nous sommes loin, en tout ceci,
de vouloir réduire la part du démêlable et rien ne
saurait s'imposer moins que nous renvoyer à l'étude
scientifique des « complexes ». Certes le surréalisme,
que nous avons vu socialement adopter de propos
délibéré la formule marxiste, n'entend pas faire bon
marché de la critique freudienne des idées : tout au
contraire il tient cette critique pour la première et
pour la seule vraiment fondée. S'il lui est impossible
d'assister indifférent au débat qui met aux prises sous
ses yeux les représentants qualifiés des diverses ten-
dances psychanalytiques — tout comme il est amené,
au jour le jour, à considérer avec passion la lutte qui
se poursuit à la tête de l'Internationale — il n'a pas à
intervenir dans une controverse qui lui paraît ne
pouvoir longtemps encore se poursuivre utilement
qu'entre praticiens. Ce n'est pas là le domaine dans
lequel il entend faire valoir le résultat de ses expé-
riences personnelles. Mais, comme il est donné de par
leur nature à ceux qu'il rassemble de prendre en
considération toute spéciale cette donnée freudienne
sous le coup de laquelle tombe la plus grande partie
de leur agitation en tant qu'hommes — souci de créer,
de détruire artistiquement — je veux parler de la
définition du phénomène de « sublimation [1] », le sur-

1. *Plus on approfondit la pathologie des maladies nerveuses*, dit
Freud, *plus on aperçoit les relations qui les unissent aux autres
phénomènes de la vie psychique de l'homme, même à ceux auxquels nous
attachons le plus de valeur. Et nous voyons combien la réalité, malgré*

réalisme demande essentiellement à ceux-ci d'apporter à l'accomplissement de leur mission une *conscience* nouvelle, de faire en sorte de suppléer par une auto-observation qui présente une valeur exceptionnelle dans leur cas à ce que laisse d'insuffisant la pénétration des états d'âme dits « artistiques » par des hommes qui ne sont pas artistes mais pour la plupart médecins. Par ailleurs il exige que, par le chemin inverse de celui que nous venons de les voir suivre, ceux qui possèdent, au sens freudien, la « précieuse faculté » dont nous parlons, s'appliquent à étudier sous ce jour le mécanisme complexe entre tous de l'*inspiration* et, à partir du moment où l'on cesse de tenir celle-ci pour une chose sacrée, que, tout à la confiance qu'ils ont en son extraordinaire vertu, ils ne songent qu'à faire tomber ses derniers liens, voire — ce qu'on n'eût jamais encore osé concevoir — à se la soumettre. Inutile de s'embarrasser à ce propos de subtilités, on sait assez ce qu'est l'inspiration. Il n'y a pas à s'y méprendre ; c'est elle qui a pourvu aux besoins suprêmes d'expression en tout temps et en

nos prétentions, nous satisfait peu ; aussi, sous la pression de nos refoulements intérieurs, entreprenons-nous au-dedans de nous toute une vie de fantaisie qui, en réalisant nos désirs, compense les insuffisances de l'existence véritable. L'homme énergique et qui réussit (« qui réussit » : je laisse bien entendu à Freud la responsabilité de ce vocabulaire), c'est celui qui parvient à transmuer en réalités les fantaisies du désir. Quand cette transmutation échoue par la faute des circonstances extérieures et de la faiblesse de l'individu, celui-ci se détourne du réel : il se retire dans l'univers plus heureux de son rêve : en cas de maladie il en transforme le contenu en symptômes. Dans certaines conditions favorables il peut encore trouver un autre moyen de passer de ses fantaisies à la réalité, au lieu de s'écarter définitivement d'elle par régression dans le domaine infantile ; j'entends que s'il possède le don artistique, psychologiquement si mystérieux, il peut, au lieu de symptômes, transformer ses rêves en créations artistiques. Ainsi échappe-t-il au destin de la névrose et trouve-t-il par ce détour un rapport avec la réalité.

tous lieux. On dit communément qu'elle y *est* ou qu'elle n'y est pas et, si elle n'y est pas, rien de ce que suggèrent auprès d'elle l'habileté humaine qu'oblitère l'intérêt, l'intelligence discursive et le talent qui s'acquiert par le travail, ne peut nous guérir de son absence. Nous la reconnaissons sans peine à cette prise de possession totale de notre esprit qui, de loin en loin, empêche que pour tout problème posé nous soyons le jouet d'une solution rationnelle plutôt que d'une autre solution rationnelle, à cette sorte de court-circuit qu'elle provoque entre une idée donnée et sa répondante (écrite par exemple). Tout comme dans le monde physique, le court-circuit se produit quand les deux « pôles » de la machine se trouvent réunis par un conducteur de résistance nulle ou trop faible. En poésie, en peinture, le surréalisme a fait l'impossible pour multiplier ces courts-circuits. Il ne tient et il ne tiendra jamais à rien tant qu'à reproduire artificiellement ce moment idéal où l'homme, en proie à une émotion particulière, est soudain empoigné par ce « plus fort que lui » qui le jette, à son corps défendant, dans l'immortel. Lucide, éveillé, c'est avec terreur qu'il sortirait de ce mauvais pas. Le tout est qu'il n'en soit pas libre, qu'il continue à parler tout le temps que dure la mystérieuse sonnerie : c'est, en effet, par où il cesse de s'appartenir qu'il nous appartient. Ces produits de l'activité psychique, aussi distraits que possible de la volonté de signifier, aussi allégés que possible des idées de responsabilité toujours prêtes à agir comme freins, aussi indépendants que possible de tout ce qui n'est pas *la vie passive de l'intelligence*, ces produits que sont l'écriture automatique et les récits de rêves [1] présentent à la fois l'avantage d'être seuls à

1. Si je crois devoir tant insister sur la valeur de ces deux opérations, ce n'est pas qu'elles me paraissent constituer à elles seules

fournir des éléments d'appréciation de grand style à une critique qui, dans le domaine artistique, se montre étrangement désemparée, de permettre un reclassement général des valeurs lyriques et de proposer une clé qui, capable d'ouvrir indéfiniment cette

la panacée intellectuelle mais c'est que, pour un observateur exercé, elles prêtent moins que toutes autres à confusion ou à tricherie et qu'elles sont encore ce qu'on a trouvé de mieux pour donner à l'homme un sentiment valable de ses ressources. Il va sans dire que les conditions que nous fait la vie s'opposent à l'ininterruption d'un exercice apparemment aussi gratuit de la pensée. Ceux qui s'y sont livrés sans réserves, si bas qu'ensuite certains d'entre eux soient redescendus, n'auront pas un jour été projetés si vainement en pleine *féerie intérieure*. Auprès de cette féerie, le retour à toute activité préméditée de l'esprit, quand bien même il serait du goût de la plupart de leurs contemporains, n'offrira à leurs yeux qu'un pauvre spectacle.

Ces moyens très directs, encore une fois à la portée de tous, que nous persistons à mettre en avant dès lors qu'il s'agit, non plus essentiellement de produire des œuvres d'art, mais d'éclairer la partie non révélée et pourtant révélable de notre être où toute beauté, tout amour, toute vertu que nous nous connaissons à peine luit d'une manière intense, ces moyens immédiats ne sont pas les seuls. Il semble, notamment, qu'à l'heure actuelle on puisse beaucoup attendre de certains procédés de déception pure dont l'application à l'art et à la vie aurait pour effet de fixer l'attention non plus sur le réel, ou sur l'imaginaire, mais, comment dire, sur l'*envers du réel*. On se plaît à imaginer des romans qui ne peuvent finir, comme il est des problèmes qui restent sans solution. A quand celui dont les personnages, abondamment définis par quelques particularités minimes, agiront d'une manière toute prévisible en vue d'un résultat imprévu, et inversement, cet autre où la psychologie renoncera à bâcler aux dépens des êtres et des événements ses grands devoirs inutiles pour *tenir* vraiment entre deux lames une fraction de seconde et y surprendre les germes des incidents, cet autre où la vraisemblance des décors cessera, pour la première fois, de nous dérober l'étrange vie symbolique que les objets, aussi bien les mieux définis et les plus usuels, n'ont pas qu'en rêve, celui-là même dont la construction sera toute simple mais où seulement une scène d'enlèvement sera traitée avec les mots de la fatigue, un orage décrit avec précision, mais *en gai*, etc. ? Quiconque jugera qu'il est temps d'en finir avec les provocantes insanités « réalistes » ne sera pas en peine de multiplier à soi seul ces propositions.

boîte à multiple fond qui s'appelle l'homme, le dissuade de faire demi-tour, pour des raisons de conservation simple, quand il se heurte dans l'ombre aux portes extérieurement fermées de l'« au-delà », de la réalité, de la raison, du génie et de l'amour. Un jour viendra où l'on ne se permettra plus d'en user cavalièrement, comme on l'a fait, avec ces preuves palpables d'une existence autre que celle que nous pensons mener. On s'étonnera alors que, serrant *la vérité* d'aussi près que nous l'avons fait, nous ayons pris soin dans l'ensemble de nous ménager un alibi littéraire ou autre plutôt que, sans savoir nager, de nous jeter à l'eau, sans croire au phénix, d'entrer dans le feu pour atteindre cette vérité.

La faute, je le répète, n'en aura pas été à nous tous indistinctement. En traitant du manque de rigueur et de pureté dans lequel ont quelque peu sombré ces démarches élémentaires, je compte bien faire apercevoir ce qu'il y a de contaminé, à l'heure actuelle, dans ce qui passe, à travers déjà trop d'œuvres, pour l'expression valable du surréalisme. Je nie, pour une grande part, l'adéquation de cette expression à cette idée. C'est à l'innocence, à la colère de quelques hommes à venir qu'il appartiendra de dégager du surréalisme ce qui ne peut manquer d'être encore vivant, de le restituer, au prix d'un assez beau saccage, à son but propre. D'ici là il nous suffira, à mes amis et à moi, d'en redresser, comme je le fais ici, d'un coup d'épaule la silhouette inutilement chargée de fleurs mais toujours impérieuse. La très faible mesure dans laquelle, d'ores et déjà, le surréalisme nous échappe n'est, d'ailleurs, pas pour nous faire craindre qu'il serve à d'autres contre nous. Il est, naturellement, dommage que Vigny ait été un être si prétentieux et si bête, que Gautier ait eu une vieillesse

gâteuse, mais ce n'est pas dommage *pour le roman-
tisme*. On s'attriste de penser que Mallarmé fut un
parfait petit bourgeois, ou qu'il y eut des gens pour
croire à la valeur de Moréas, mais, si le symbolisme
était quelque chose, on ne s'attristerait pas *pour le
symbolisme*, etc. De la même manière, je ne pense pas
qu'il y ait grave inconvénient pour le surréalisme à
enregistrer la perte de telle ou telle individualité
même brillante, et notamment au cas où celle-ci qui,
par là même, n'est plus entière, indique par tout son
comportement qu'elle désire rentrer dans la norme.
C'est ainsi qu'après lui avoir laissé un temps incroya-
ble pour se reprendre à ce que nous espérions n'être
qu'un abus passager de sa faculté critique, j'estime
que nous nous trouvons dans l'obligation de signifier à
Desnos que, n'attendant absolument plus rien de lui,
nous ne pouvons que le libérer de tout engagement
pris naguère vis-à-vis de nous. Sans doute je m'ac-
quitte de cette tâche avec une certaine tristesse. A
l'encontre de nos premiers compagnons de route que
nous n'avons jamais songé à retenir, Desnos a joué
dans le surréalisme un rôle nécessaire, inoubliable et
le moment serait sans doute plus mal choisi qu'aucun
autre pour le contester. (Mais Chirico aussi, n'est-ce
pas, et cependant...) Des livres comme *Deuil pour
Deuil*, *La Liberté ou l'Amour*, *C'est les bottes de sept
lieues cette phrase : Je me vois*, et tout ce que la
légende, moins belle que la réalité, accordera à Desnos
pour prix d'une activité qui ne se dépensa pas unique-
ment à écrire des livres, militeront longtemps en
faveur de ce qu'il est maintenant en posture de
combattre. Qu'il suffise de savoir que ceci se passait il
y a quatre ou cinq ans. Depuis lors, Desnos, grande-
ment desservi dans ce domaine par les puissances
mêmes qui l'avaient quelque temps soulevé et dont il
paraît ignorer encore qu'elles étaient des puissances

de ténèbres, s'avisa malheureusement d'agir sur le plan réel où il n'était qu'un homme plus seul et plus pauvre qu'un autre, comme ceux qui ont vu, je dis : vu, ce que les autres craignent de voir et qui, plutôt qu'à vivre ce qui est, sont condamnés à vivre ce qui « fut » et ce qui « sera ». « Faute de culture philosophique », comme il l'avance aujourd'hui ironiquement, faute de culture philosophique non pas, mais peut-être *faute d'esprit philosophique* et faute aussi, par suite, de savoir préférer son personnage intérieur à tel ou tel personnage extérieur de l'histoire — tout de même quelle idée enfantine : être Robespierre ou Hugo ! Tous ceux qui le connaissent savent que c'est ce qui aura empêché Desnos d'être Desnos — il crut pouvoir se livrer impunément à une des activités les plus périlleuses qui soient, l'activité journalistique, et négliger en fonction d'elle de répondre pour son compte à un petit nombre de sommations brutales en face desquelles, chemin faisant, le surréalisme s'est trouvé : marxisme ou anti-marxisme, par exemple. Maintenant que cette méthode individualiste a fait ses preuves, que cette activité chez Desnos a complètement dévoré l'autre, il nous est cruellement impossible de ne pas déposer, à ce sujet, de conclusions. Je dis que cette activité dépassant à l'heure actuelle les cadres dans lesquels il n'était déjà pas très tolérable qu'elle s'exerçât *(Paris-Soir, le Soir, le Merle)* il y a lieu de la dénoncer comme confusionnelle au premier chef. L'article intitulé « Les Mercenaires de l'Opinion » et jeté en don de joyeux avènement à la remarquable poubelle qu'est la revue *Bifur* est suffisamment éloquent par lui-même : Desnos y prononce sa condamnation, et en quel style ! « *Les mœurs du rédacteur sont multiples. C'est en général un employé, relativement ponctuel, passablement paresseux* », etc. On y relève des hommages à M. Merle, à Clemenceau et cet aveu,

plus désolant encore que le reste, à savoir que « *le journal est un ogre qui tue ceux grâce auxquels il vit* ».

Comment s'étonner, après cela, de lire dans un journal quelconque ce stupide petit entrefilet : « *Robert Desnos, poète surréaliste, à qui Man Ray demanda le scénario de son film* Étoile de mer, *fit avec moi, l'an dernier, un voyage à Cuba. Et savez-vous ce qu'il me récitait sous les étoiles tropicales, Robert Desnos ? Des alexandrins, des a-le-xan-drins. Et (mais n'allez point le répéter, et couler ainsi ce charmant poète), quand ces alexandrins n'étaient pas de Jean Racine, ils étaient de lui.* » Je pense, en effet, que les alexandrins en question vont de pair avec la prose parue dans *Bifur*. Cette plaisanterie, qui a fini par ne plus même être douteuse, a commencé le jour où Desnos, rivalisant dans ce pastiche avec M. Ernest Raynaud, s'est cru autorisé à fabriquer de toutes pièces un poème de Rimbaud qui nous manquait. Ce poème, qui ne doute de rien, a paru malheureusement sous le titre : « Les Veilleurs, d'Arthur Rimbaud », en tête de *La Liberté ou l'Amour*. Je ne pense pas qu'il ajoute rien, non plus que ceux du même genre qui ont suivi, à la gloire de Desnos. Il importe, en effet, non seulement d'accorder aux spécialistes que ces vers sont mauvais (faux, chevillés et *creux*) mais encore de déclarer que, du point de vue surréaliste, ils témoignent d'une ambition ridicule et d'une incompréhension inexcusable des fins poétiques actuelles.

Cette incompréhension, de la part de Desnos et de quelques autres, est d'ailleurs en train de prendre un tour si actif que cela me dispense d'épiloguer longuement à son sujet. Je n'en retiendrai pour preuve décisive que l'inqualifiable idée qu'ils ont eue de faire servir d'enseigne à une « boîte » de Montparnasse, théâtre habituel de leurs pauvres exploits nocturnes, le seul nom jeté à travers les siècles qui constituât un

défi pur à tout ce qu'il y a de stupide, de bas et d'écœurant sur terre : *Maldoror*.

« Il paraît que ça ne va guère, chez les surréalistes. Ces messieurs Breton et Aragon se seraient rendus insupportables en prenant des airs de haut commandement. On m'a même dit qu'on jurerait deux adjudants " rempilés ". Alors, vous savez ce que c'est ? Il y en a qui n'aiment pas ça. Bref, ils seraient quelques-uns à être d'accord pour avoir baptisé *Maldoror* un nouveau cabaret-dancing de Montparnasse. Ils disent comme ça que *Maldoror* pour un surréaliste c'est l'équivalent de Jésus-Christ pour un chrétien et que voir ce nom-là employé comme enseigne, ça va sûrement scandaliser ces messieurs Breton et Aragon. » (*Candide*, 9 janvier 1930.) L'auteur des précédentes lignes, qui s'est rendu sur les lieux, nous fait part sans plus de malice, et dans le style négligé qui convient, de ses observations : « ... A ce moment est arrivé un surréaliste, ce qui a fait un client de plus. Et quel client ! M. Robert Desnos. Il a beaucoup déçu en ne commandant qu'un citron pressé. Devant l'ahurissement général, il a expliqué d'une voix encombrée :

— J' peux prendre qu' ça. J' pas dessaoulé d'puis deux jours ! »

Quelle pitié !

Il me serait naturellement trop facile de tirer avantage de ce fait qu'on ne croit aujourd'hui pouvoir m'attaquer sans « attaquer » du même coup Lautréamont, c'est-à-dire l'inattaquable.

Desnos et ses amis me laisseront reproduire ici, en toute sérénité, les quelques phrases essentielles de ma réponse à une enquête déjà ancienne du *Disque vert*, phrases auxquelles je n'ai rien à changer et dont ils ne pourront nier qu'elles avaient alors toute leur approbation :

« Quoi que vous tentiez, très peu de gens se guident

aujourd'hui sur cette lueur inoubliable : *Maldoror* et
les *Poésies* refermées, cette lueur qu'il ne faudrait pas
avoir connue pour oser vraiment se produire, et être.
L'opinion des autres importe peu. Lautréamont un
homme, un poète, un prophète même : allons donc !
La prétendue nécessité littéraire à laquelle vous faites
appel ne parviendra pas à détourner l'Esprit de cette
mise en demeure, la plus dramatique qui fut jamais, et,
de ce qui reste et restera la négation de toute sociabi-
lité, de toute contrainte humaine, à faire une valeur
d'échange précieuse et un élément quelconque de
progrès. La littérature et la philosophie contempo-
raines se débattent inutilement pour ne pas tenir
compte d'une révélation qui les condamne. C'est le
monde tout entier qui va sans le savoir en supporter
les conséquences et ce n'est pas pour autre chose que
les plus clairvoyants, les plus purs d'entre nous, se
doivent au besoin de mourir *sur la Brèche*. La liberté,
Monsieur... »

Il y a, dans une négation aussi grossière que l'asso-
ciation du mot *Maldoror* à l'existence d'un bar
immonde, de quoi me retenir dorénavant de formuler
le moindre jugement sur ce que Desnos écrira.
Tenons-nous-en, poétiquement, à cette débauche de
quatrains [1]. Voilà donc où mène l'usage immodéré du
don verbal, quand il est destiné à masquer une
absence radicale de pensée et à renouer avec la
tradition imbécile du poète « dans les nuages » : à
l'heure où cette tradition est rompue et, quoi qu'en
pensent quelques rimailleurs attardés, bien rompue,
où elle a cédé aux efforts conjugués de ces hommes
que nous mettons en avant parce qu'ils ont vraiment
voulu *dire* quelque chose : Borel, le Nerval d'*Aurélia*,
Baudelaire, Lautréamont, le Rimbaud de 1874-1875,

1. Cf. *Corps et biens*, N.R.F., 1930, les dernières pages.

le premier Huysmans, l'Apollinaire des « poèmes-conversations » et des « Quelconqueries », il est pénible qu'un de ceux que nous croyions être des nôtres entreprenne de nous faire tout extérieurement le coup du « Bateau ivre » ou de nous réendormir au bruit des « Stances ». Il est vrai que la question poétique a cessé ces dernières années de se poser sous l'angle essentiellement formel et, certes, il nous intéresse davantage de juger de la valeur subversive d'une œuvre comme celle d'Aragon, de Crevel, d'Éluard, de Péret, en lui tenant compte de sa lumière propre et de ce qu'à cette lumière l'impossible rend au possible, le permis vole au défendu, que de savoir pourquoi tel ou tel écrivain juge bon, çà et là, d'aller à la ligne. Raison de moins pour qu'on vienne nous entretenir encore de la césure : pourquoi ne se trouverait-il pas aussi parmi nous de partisans d'une technique particulière du « vers libre » et n'irait-on pas déterrer le cadavre Robert de Souza ? Desnos veut rire : nous ne sommes pas prêts à rassurer le monde si facilement.

Chaque jour nous apporte, dans l'ordre de la confiance et de l'espoir placés, à de rares exceptions près, beaucoup trop généreusement dans les êtres, une déception nouvelle qu'il faut avoir le courage d'avouer, ne serait-ce, par mesure d'hygiène mentale, que pour la porter au compte horriblement débiteur de la vie. Libre n'était pas à Duchamp d'abandonner la partie qu'il jouait aux environs de la guerre pour une partie *d'échecs* interminable qui donne peut-être une idée curieuse d'une intelligence répugnant à *servir* mais aussi — toujours cet exécrable Harrar — paraissant lourdement affligée de scepticisme dans la mesure où elle refuse de dire pourquoi. Bien moins encore convient-il que nous passions à M. Ribemont-

Dessaignes de donner pour suite à *L'Empereur de Chine* une série d'odieux petits romans policiers, même signés : Dessaignes, dans les plus basses feuilles cinématographiques. Je m'inquiète enfin de penser que Picabia pourrait être à la veille de renoncer à une attitude de provocation et de rage presque pures, que parfois nous-mêmes avons trouvé difficile de concilier avec la nôtre, mais qui, du moins en poésie et en peinture, nous a toujours semblé se défendre admirablement : « *S'appliquer à son travail, y apporter le " métier " sublime, aristocratique, qui n'a jamais empêché l'inspiration poétique et, seul, permet à une œuvre de traverser les siècles et de rester jeune... il faut faire* attention... *il faut serrer les rangs et ne pas chercher à se tirer dans les jambes entre " consciencieux "... il faut favoriser l'éclosion de l'idéal* », etc. Même par pitié pour *Bifur* où ces lignes ont paru, est-ce bien le Picabia que nous connaissons qui parle ainsi ?

Ceci dit, il nous prend par contre l'envie de rendre à un homme de qui nous nous sommes trouvés séparés durant de longues années cette justice que l'expression de sa pensée nous intéresse toujours, qu'à en juger par ce que nous pouvons lire encore de lui, ses préoccupations ne nous sont pas devenues étrangères et que, dans ces conditions, il y a peut-être lieu de penser que notre mésentente avec lui n'était fondée sur rien de si grave que nous avons pu croire. Sans doute est-il possible que Tzara qui, au début de 1922, époque de la liquidation de « Dada » en tant que *mouvement*, n'était plus d'accord avec nous sur les moyens pratiques de poursuivre l'activité commune, ait été victime de préventions excessives que nous avions, de ce fait, contre lui — il en avait aussi d'excessives contre nous — et que, lors de la trop

fameuse représentation du *Cœur à barbe*, pour faire
prendre le tour qu'on sait à notre rupture, il ait suffi
de sa part d'un geste malencontreux sur le sens duquel
il déclare — *je le sais depuis peu* — que nous nous
sommes mépris. (Il faut reconnaître que la plus
grande confusion a toujours été le premier objectif des
spectacles « Dada », que dans l'esprit des organisa-
teurs il ne s'agissait de rien tant que de porter, entre la
scène et la salle, le malentendu à son comble. Or, nous
ne nous trouvions pas tous, ce soir-là, du même côté.)
C'est très volontiers, pour ma part, que j'accepte de
m'en tenir à cette version et je ne vois dès lors aucune
autre raison de ne pas insister, auprès de tous ceux qui
y ont été mêlés, pour que ces incidents tombent dans
l'oubli. Depuis qu'ils ont eu lieu, j'estime que l'atti-
tude intellectuelle de Tzara n'ayant pas cessé d'être
nette, ce serait faire preuve d'étroitesse d'esprit que de
ne pas publiquement lui en donner acte. En ce qui
nous concerne, mes amis et moi, nous aimerions
montrer par ce rapprochement que ce qui guide, en
toutes circonstances, notre conduite, n'est nullement
le désir sectaire de faire prévaloir à tout prix un point
de vue que nous ne demandons pas même à Tzara de
partager intégralement, mais bien plutôt le souci de
reconnaître la valeur — ce qui est pour nous la *valeur*
— où elle est. Nous croyons à l'*efficacité* de la poésie de
Tzara et autant dire que nous la considérons, en
dehors du surréalisme, comme la seule vraiment
située. Quand je parle de son efficacité, j'entends
signifier qu'elle est opérante dans le domaine le plus
vaste et qu'elle est un pas marqué aujourd'hui dans le
sens de la délivrance humaine. Quand je dis qu'elle est
située, on comprend que je l'oppose à toutes celles qui
pourraient être aussi bien d'hier et d'avant-hier : au
premier rang des choses que Lautréamont n'a pas
rendues complètement impossibles, il y a la poésie de

Tzara. *De nos oiseaux* venant à peine de paraître, ce n'est fort heureusement pas le silence de la presse qui arrêtera sitôt ses méfaits.

Sans avoir donc besoin de demander à Tzara de se ressaisir, nous voudrions simplement l'engager à rendre son activité plus manifeste qu'elle ne put être ces dernières années. Le sachant désireux lui-même d'unir, comme par le passé, ses efforts aux nôtres, rappelons-lui qu'il écrivait, de son propre aveu, « *pour chercher des hommes et rien de plus* ». A cet égard, qu'il s'en souvienne, nous étions comme lui. Ne laissons pas croire que nous nous sommes ainsi trouvés, puis perdus.

Je cherche, autour de nous, avec qui échanger encore, si possible, un signe d'intelligence, mais non : rien. Peut-être sied-il, tout au plus, de faire observer à Daumal, qui ouvre dans *le Grand Jeu* une intéressante enquête sur le Diable, que rien ne nous retiendrait d'approuver une grande partie des déclarations qu'il signe seul ou avec Lecomte, si nous ne restions sur l'impression passablement désastreuse de sa faiblesse en une circonstance donnée [1] ? Il est regrettable, d'autre part, que Daumal ait évité jusqu'ici de préciser sa position personnelle et, pour la part de responsabilité qu'il y prend, celle du *Grand Jeu* à l'égard du surréalisme : On comprend mal que ce qui tout à coup vaut à Rimbaud cet excès d'honneur ne vaille pas à Lautréamont la déification pure et simple. « *L'incessante contemplation d'une Évidence noire, gueule absolue* », nous sommes d'accord, c'est bien à cela que nous sommes condamnés. Pour quelles fins mesquines opposer, dès lors, un groupe à un groupe ? Pourquoi, sinon vainement pour se distinguer, faire comme si

1. Cf. « *A suivre* » (*Variétés*, juin 1929).

l'on n'avait jamais entendu parler de Lautréamont ?
« *Mais les grands anti-soleils noirs, puits de vérité dans
la trame essentielle, dans le voile gris du ciel courbe, vont
et viennent et s'aspirent l'un l'autre, et les hommes les
nomment Absences.* » (Daumal : « Feux à volonté », *le
Grand Jeu*, printemps 1929.) Celui qui parle ainsi en
ayant le courage de dire qu'il ne se possède plus, n'a
que faire, comme il ne peut tarder à s'en apercevoir,
de se préférer à l'écart de nous.

Alchimie du verbe : ces mots qu'on va répétant un
peu au hasard aujourd'hui demandent à être pris au
pied de la lettre. Si le chapitre d'*Une Saison en enfer*
qu'ils désignent ne justifie peut-être pas toute leur
ambition, il n'en est pas moins vrai qu'il peut être
tenu le plus authentiquement pour l'amorce de l'acti-
vité difficile qu'aujourd'hui seul le surréalisme pour-
suit. Il y aurait de notre part quelque enfantillage
littéraire à prétendre que nous ne devons pas tant à
cet illustre texte. L'admirable XIVe siècle est-il moins
grand dans le sens de l'espoir (et, bien entendu, du
désespoir) humain, parce qu'un homme du génie de
Flamel reçut d'une puissance mystérieuse le manus-
crit, qui existait déjà, du livre d'Abraham Juif, ou
parce que les secrets d'Hermès n'avaient pas été
complètement perdus ? Je n'en crois rien et j'estime
que les recherches de Flamel, avec tout ce qu'elles
présentent apparemment de réussite concrète, ne
perdent rien à avoir été ainsi aidées et devancées. Tout
se passe de même, à notre époque, comme si quelques
hommes venaient d'être mis en possession, par des
voies surnaturelles, d'un recueil singulier dû à la
collaboration de Rimbaud, de Lautréamont et de
quelques autres et qu'une voix leur eût dit, comme à
Flamel l'ange : « Regardez bien ce livre, vous n'y
comprenez rien, ni vous, ni beaucoup d'autres, mais

vous y verrez un jour ce que nul n'y saurait voir [1]. » Il
ne dépend plus d'eux de se ravir à cette contempla-
tion. Je demande qu'on veuille bien observer que les
recherches surréalistes présentent, avec les recherches
alchimiques, une remarquable analogie de but : la
pierre philosophale n'est rien autre que ce qui devait
permettre à l'imagination de l'homme de prendre sur
toutes choses une revanche éclatante et nous voici de
nouveau, après des siècles de domestication de l'esprit
et de résignation folle, à tenter d'affranchir définitive-
ment cette imagination par le « *long, immense, rai-
sonné dérèglement de tous les sens* » et le reste. Nous
n'en sommes peut-être qu'à orner modestement les

1. Ce passage du « Second Manifeste du surréalisme » était écrit
depuis trois semaines quand je pris connaissance de l'article de
Desnos, intitulé : « Le mystère d'Abraham Juif », qui venait de
paraître l'avant-veille dans le numéro 5 de *Documents*. « Il est hors de
doute, écrivais-je le 13 novembre, que Desnos et moi, vers la même
époque, avons cédé à une préoccupation identique, alors que pourtant
nous agissions *en toute indépendance extérieure* l'un de l'autre. Ce
serait la peine d'établir que l'un de nous n'a pu être averti plus ou
moins opportunément des desseins de l'autre et je crois pouvoir
affirmer que le nom d'Abraham Juif n'a jamais été prononcé entre
nous. Deux sur trois des figures qui illustrent le texte de Desnos (et
dont je critique, pour ma part, la vulgarité d'interprétation : elles
datent, d'ailleurs, du XVIIᵉ) sont précisément celles dont je donne plus
loin la description, par Flamel. Avec Desnos ce n'est pas la première
fois que pareille aventure arrive (cf. « Entrée des médiums »,
« Les mots sans rides », dans *Les Pas perdus*, N.R.F., éd.). Il n'est rien
à quoi j'ai toujours attaché plus de prix qu'à la production de tels
phénomènes médianimiques qui vont jusqu'à survivre aux liens
affectifs. A cet égard je ne suis pas près de changer, je crois l'avoir
suffisamment donné à entendre dans *Nadja*. »

M. G.-H. Rivière, dans *Documents*, m'a, depuis lors, fait savoir que
Desnos, quand on lui a demandé d'écrire sur Abraham Juif, entendait
parler de celui-ci pour la première fois. Ce témoignage, qui m'oblige
pratiquement à abandonner, en la circonstance, l'hypothèse d'une
transmission directe de pensée, ne saurait, me semble-t-il, infirmer le
sens général de mon observation.

murs de notre logis de figures qui, tout d'abord, nous semblent belles, à l'imitation encore de Flamel avant qu'il eût trouvé son premier agent, sa « matière », son « fourneau ». Il aimait à montrer ainsi « *un Roy avec un grand coutelas, qui faisoit tuer en sa présence par des soldats, grande multitude de petits enfans, les mères desquels pleuroient aux pieds des impitoyables gen-darmes, le sang desquels petits enfans, estoit puis après recueilly par d'autres soldats, et mis dans un grand vaisseau, dans lequel le Soleil et la Lune du ciel venoient se baigner* » et tout près il y avait « *un jeune homme avec des aisles aux talons, ayant une verge caducée.en main, de laquelle il frapoit une salade qui lui couvroit la teste. Contre iceluy venoit courant et volant à aisles ouverts un grand vieillard, lequel, sur sa teste avoit une horloge attachée* ». Ne dirait-on pas le tableau surréa-liste ? Et qui sait si plus loin nous n'allons pas, à la faveur d'une évidence nouvelle ou non, nous trouver devant la nécessité de nous servir d'objets tout nou-veaux, ou considérés à tout jamais comme hors d'usage ? Je ne pense pas forcément qu'on recommen-cera à avaler des cœurs de taupes ou à écouter, comme le battement du sien propre, celui de l'eau qui bout dans une chaudière. Ou plutôt je n'en sais rien, j'attends. Je sais seulement que l'homme n'est pas au bout de ses peines et tout ce que je salue est le retour de ce *furor* duquel Agrippa distinguait vainement ou non quatre espèces. Avec le surréalisme, c'est bien uniquement à ce *furor* que nous avons affaire. Et qu'on comprenne bien qu'il ne s'agit pas d'un simple regrou-pement des mots ou d'une redistribution capricieuse des images visuelles, mais de la recréation d'un état qui n'ait plus rien à envier à l'aliénation mentale : les auteurs modernes que je cite se sont suffisamment expliqués à ce sujet. Que Rimbaud ait cru bon de s'excuser de ce qu'il appelle ses « sophismes » nous

n'en avons cure; que cela, selon son expression, *se soit passé*, voilà qui n'a pas le moindre intérêt pour nous. Nous ne voyons là qu'une petite lâcheté très ordinaire, qui ne présume en rien du sort qu'un certain nombre d'idées peuvent avoir. « *Je sais aujourd'hui saluer la beauté* » : Rimbaud est impardonnable d'avoir voulu nous faire croire de sa part à une seconde fuite alors qu'il retournait en prison. — « Alchimie du verbe » : on peut également regretter que le mot « verbe » soit pris ici dans un sens un peu restrictif et Rimbaud semble reconnaître, d'ailleurs, que la « vieillerie poétique » tient trop de place dans cette alchimie. Le verbe est davantage et il n'est rien moins pour les cabalistes, par exemple, que ce à l'image de quoi l'âme humaine est créée; on sait qu'on l'a fait remonter jusqu'à être le premier exemplaire de la cause des causes; il est autant, par là, dans ce que nous craignons que dans ce que nous écrivons, que dans ce que nous aimons.

Je dis que le surréalisme en est encore à la période des préparatifs et je me hâte d'ajouter qu'il se peut que cette période dure aussi longtemps que moi (*que moi* dans la très faible mesure où je ne suis pas encore en état d'admettre qu'un nommé Paul Lucas ait rencontré Flamel à Brousse au commencement du XVII^e siècle, que le même Flamel, accompagné de sa femme et d'un fils, ait été vu à l'Opéra en 1761, et qu'il ait fait une courte apparition à Paris au mois de mai 1819, époque à laquelle on raconte qu'il loua une boutique à Paris, 22, rue de Cléry). Le fait est qu'à grossièrement parler ces préparatifs sont d'ordre « artistique ». Je prévois toutefois qu'ils prendront fin et qu'alors les idées bouleversantes que le surréalisme recèle apparaîtront dans un bruit d'immense déchire-

ment et se donneront libre carrière. Tout est à atten-
dre de *l'aiguillage moderne* de certaines volontés à
venir : s'affirmant après les nôtres, elles se feront plus
implacables que les nôtres. De toute manière nous
nous estimerons assez d'avoir contribué à établir
l'inanité scandaleuse de ce qui, encore à notre arrivée,
se pensait et d'avoir soutenu — ne serait-ce que
soutenu — qu'il fallait que le pensé succombât *enfin*
sous le pensable.

Il est permis de se demander *qui* Rimbaud, en
menaçant de stupeur et de folie ceux qui entrepren-
draient de marcher sur ses traces, souhaitait au juste
décourager. Lautréamont commence par prévenir le
lecteur qu' « *à moins qu'il n'apporte dans sa lecture une
logique rigoureuse et une tension d'esprit au moins égale
à sa défiance, les émanations mortelles de ce livre* — Les
Chants de Maldoror — *imbiberont son âme, comme
l'eau le sucre* », mais il prend soin d'ajouter que
« *quelques-uns seuls savoureront ce fruit amer sans
danger* ». Cette question de la malédiction, qui n'a
guère prêté jusqu'ici qu'à des commentaires ironiques
ou étourdis, est plus que jamais d'actualité. Le surréa-
lisme a tout à perdre à vouloir éloigner de lui-même
cette malédiction. Il importe de réitérer et de mainte-
nir ici le « Maranatha » des alchimistes, placé au seuil
de l'œuvre pour arrêter les profanes. C'est même là ce
qu'il me paraît le plus urgent de faire comprendre à
quelques-uns de nos amis qui me paraissent un peu
trop préoccupés de la vente et du placement de leurs
tableaux, par exemple. « *J'aimerais assez*, écrivait
récemment Nougé, *que ceux d'entre nous dont le nom
commence à marquer un peu, l'effacent.* » Sans bien
savoir à qui il pense, j'estime en tout cas que ce n'est
pas trop demander aux uns et aux autres que de cesser
de s'exhiber complaisamment et de se produire sur les
tréteaux. L'approbation du public est à fuir par-

dessus tout. Il faut absolument empêcher le public d'*entrer* si l'on veut éviter la confusion. J'ajoute qu'il faut le tenir exaspéré à la porte par un système de défis et de provocations.

JE DEMANDE L'OCCULTATION PROFONDE, VÉRITABLE DU SURRÉALISME[1].

1. Mais j'entends qu'on me demande déjà comment on pourra procéder à cette occultation. Indépendamment de l'effort qui consiste à ruiner cette tendance parasite et « française » qui voudrait qu'à son tour le surréalisme finisse par des chansons, je pense qu'il y aurait tout intérêt à ce que nous poussions une reconnaissance sérieuse du côté de ces sciences à divers égards aujourd'hui complètement décriées que sont l'astrologie, entre toutes les anciennes, la métapsychique (spécialement en ce qui concerne l'étude de la cryptesthésie) parmi les modernes. Il ne s'agit que d'aborder ces sciences avec le minimum de défiance nécessaire et il suffit pour cela, dans les deux cas, de se faire une idée précise, *positive*, du calcul des probabilités. Ce calcul, il convient seulement qu'en toute occasion nous ne nous en remettions à personne du soin de l'opérer à notre place. Cela posé, j'estime qu'il ne peut nous être indifférent de savoir si, par exemple, certains sujets sont capables de reproduire un dessin placé dans une enveloppe opaque et fermée, hors même de la présence de l'auteur du dessin et de quiconque pourrait avoir été informé de ce qu'il est. Au cours de diverses expériences conçues sous forme de « jeux de société », et dont le caractère désennuyant, voire récréatif, ne me semble en rien diminuer la portée : textes surréalistes obtenus simultanément par plusieurs personnes écrivant de telle à telle heure dans la même pièce, collaborations devant aboutir à la création d'une phrase ou d'un dessin unique, dont un seul élément (sujet, verbe ou attribut — tête, ventre ou jambes) a été fourni par chacun (« Le Cadavre exquis », cf. *la Révolution surréaliste*, n° 9-10, *Variétés*, juin 1929), à la définition d'une chose non donnée (« Le Dialogue en 1928 », cf. *la Révolution surréaliste*, n° 11), à la prévision d'événements qu'entraînerait la réalisation de telle condition tout à fait insoupçonnable (« Jeux surréalistes », cf. *Variétés*, juin 1929), etc., nous pensons avoir fait surgir une curieuse possibilité de la pensée, qui serait celle de sa *mise en commun*. Toujours est-il que de très frappants rapports s'établissent de cette manière, que de remarquables analogies se déclarent, qu'un facteur inexplicable d'irréfutabilité intervient le plus souvent, et qu'à tout prendre c'est là un des *lieux de rencontres* les plus extraordinaires. Mais nous n'en sommes encore qu'à l'indiquer.

Je proclame, en cette matière, le droit à l'absolue sévérité. Pas de concessions au monde et pas de grâce. *Le terrible marché en main.*

Il est bien évident, d'ailleurs, qu'il y aurait quelque vanité de notre part, dans ce domaine, à compter sur nos seules ressources. Outre les exigences du calcul des probabilités, en métapsychique presque toujours disproportionnées avec le bénéfice qu'on peut tirer de la moindre allégation et qui nous réduiraient, pour commencer, à attendre d'être dix ou cent fois plus nombreux, il nous faut encore compter avec le don, particulièrement mal réparti entre gens tous malheureusement plus ou moins imbus de psychologie scolaire, en matière de dédoublement et de voyance. Rien ne serait moins inutile que d'entreprendre à cet égard de « suivre » certains *sujets*, pris aussi bien dans le monde normal que dans l'autre, et cela dans un esprit qui défie à la fois l'esprit de la baraque foraine et celui du cabinet médical, et soit l'esprit surréaliste en un mot. Le résultat de ces observations devrait être fixé sous une forme naturaliste excluant, bien entendu, au-dehors toute poétisation. Je demande, encore une fois, que nous nous effacions devant les médiums qui, bien que sans doute en très petit nombre, *existent* et que nous subordonnions l'intérêt — qu'il ne faut pas grossir — de ce que nous faisons à celui que présente le premier venu de leurs messages. Gloire, avons-nous dit, Aragon et moi, à l'hystérie et à son cortège de femmes jeunes et nues glissant le long des toits. Le problème de la femme est, au monde, tout ce qu'il y a de merveilleux et de trouble. Et cela dans la mesure même où nous y ramène la foi qu'un homme non corrompu doit être capable de mettre, non seulement dans la Révolution, *mais encore dans l'amour.* J'y insiste d'autant plus que cette insistance est ce qui paraît m'avoir valu jusqu'ici le plus de haines. Oui je crois, j'ai toujours cru que le renoncement à l'amour, qu'il s'autorise ou non d'un prétexte idéologique, est un des rares crimes inexpiables qu'un homme doué de quelque intelligence puisse commettre au cours de sa vie. Celui-ci, qui se dit révolutionnaire, voudrait pourtant nous persuader de l'impossibilité de l'amour en régime bourgeois, tel autre prétend se devoir à une cause plus jalouse que l'amour même : à la vérité presque aucun n'ose affronter, les yeux ouverts, le grand jour de l'amour en quoi se confondent, pour la suprême édification de l'homme, les obsédantes idées de salut et de perdition de l'esprit. Faute de se maintenir à cet égard dans un état d'attente ou de réceptivité parfaite, qui peut, je le demande, avoir *humainement* la parole ?

Je l'écrivais récemment, en introduction à une enquête de *la Révolution surréaliste* :

5

A bas ceux qui distribueraient *le pain maudit* aux oiseaux.

« Si une idée paraît avoir échappé jusqu'à ce jour à toute entreprise de réduction, avoir tenu tête aux plus grands pessimistes, nous pensons que c'est l'idée d'*amour*, seule capable de réconcilier tout homme, momentanément ou non, avec l'idée de *vie*.

« Ce mot : *amour*, auquel les mauvais plaisants se sont ingéniés à faire subir toutes les généralisations, toutes les corruptions possibles (amour filial, amour divin, amour de la patrie, etc.), inutile de dire que nous le restituons ici à son sens strict et menaçant d'attachement total à un être humain, fondé sur la reconnaissance impérieuse de la vérité, de *notre vérité* " dans une âme et dans un corps " qui sont l'âme et le corps de cet être. Il s'agit, au cours de cette poursuite de la vérité qui est à la base de toute activité valable, du brusque abandon d'un système de recherches plus ou moins patientes à la faveur et au profit d'une évidence que nos travaux n'ont pas fait naître et qui, sous tels traits, mystérieusement, tel jour, s'est incarnée. Ce que nous en disons est, espérons-nous, pour dissuader de nous répondre les spécialistes du " plaisir ", les collectionneurs d'aventures, les fringants de la volupté, pour peu qu'ils soient portés à déguiser lyriquement leur manie, aussi bien que les contempteurs et " guérisseurs " du soi-disant amour-folie et que les perpétuels amoureux imaginaires. »

C'est en effet des autres, et d'eux seuls, que j'ai toujours espéré me faire entendre. Plus que jamais, puisqu'il s'agit ici des possibilités d'occultation du surréalisme, je me tourne vers ceux qui ne craignent pas de concevoir l'amour comme le lieu d'occultation idéale de toute pensée. Je leur dis : il y a des apparitions réelles mais il est un miroir dans l'esprit sur lequel l'immense majorité des hommes pourrait se pencher sans se voir. Le contrôle odieux ne fonctionne pas si bien. L'être que tu aimes vit. Le langage de la révélation se parle certains mots très haut, certains mots très bas, de plusieurs côtés à la fois. Il faut se résigner à l'apprendre par bribes.
...

Quand on songe, d'autre part, à ce qui s'exprime astrologiquement dans le surréalisme d'influence « uranienne » très prépondérante, comment ne pas souhaiter, au point de vue surréaliste, qu'il paraisse un ouvrage critique et de bonne foi consacré à Uranus, qui aiderait à combler, sous ce rapport, la grave lacune ancienne ? Autant dire que rien n'a encore été entrepris dans ce sens. Le ciel de naissance de Baudelaire, qui présente la remarquable conjonction d'Uranus et de Neptune, de ce fait reste pour ainsi dire ininterprétable. De la conjonction d'Uranus avec Saturne, qui eut lieu de 1896 à 1898 *et*

« *Tout homme qui, désireux d'atteindre le but suprême de l'âme, part pour aller demander des Oracles*, lit-on dans le Troisième Livre de la Magie, *doit, pour y arriver, détacher entièrement son esprit des choses vulgaires, il doit le purifier de toute maladie, faiblesse d'esprit, malice ou semblables défauts, et de toute condition contraire à la raison qui la suit, comme la rouille suit le fer* » et le Quatrième Livre précise énergiquement que la révélation attendue exige encore que l'on se tienne en « *un endroit pur et clair, tendu partout de tentures blanches* » et qu'on n'affronte aussi bien les mauvais Esprits que les bons que dans la mesure de la « dignification » à laquelle on est parvenu. Il insiste sur le fait que le livre des mauvais Esprits est fait « *d'un papier très pur qui n'a jamais servi à quelque autre usage* » et qu'on nomme communément parchemin vierge.

Il n'est pas d'exemple que les mages aient peu tenu à l'état de propreté éclatante de leurs vêtements et de leur âme et je ne comprendrais pas qu'attendant ce que nous attendons de certaines pratiques d'alchimie mentale nous acceptions de nous montrer, sur ce point, moins exigeants qu'eux. Voilà pourtant ce qui nous est le plus âprement reproché et ce que, moins

n'arrive que tous les quarante-cinq ans, de cette conjonction qui caractérise le ciel de naissance d'Aragon, celui d'Éluard et le mien — nous savons seulement, par Choisnard, que, peu étudiée encore en astrologie, elle « *signifierait suivant toute vraisemblance : amour profond des sciences, recherche du mystérieux, besoin élevé de s'instruire* ». (Bien entendu le vocabulaire de Choisnard est suspect.) « *Qui sait*, ajoute-t-il, *si la conjonction de Saturne avec Uranus n'engendrera pas une école nouvelle en fait de science ? Cet aspect planétaire, placé en bon endroit dans un horoscope, pourrait correspondre à l'étoffe d'un homme doué de réflexion, de sagacité et d'indépendance, capable d'être un investigateur de premier ordre.* » Ces lignes extraites d' « Influence astrale », sont de 1893 et, en 1925, Choisnard a noté que sa prédiction semblait être en train de se réaliser.

que tout autre, paraît disposé à nous passer M. Ba-
taille qui mène à l'heure actuelle, dans la revue
Documents, une plaisante campagne contre ce qu'il
appelle « la soif sordide de toutes les intégrités ».
M. Bataille m'intéresse uniquement dans la mesure
où il se flatte d'opposer à la dure discipline de l'esprit
à quoi nous entendons bel et bien tout soumettre — et
nous ne voyons pas d'inconvénient à ce que Hegel en
soit rendu principalement responsable — une disci-
pline qui ne parvient pas même à paraître plus lâche,
car elle tend à être celle du non-esprit (et c'est
d'ailleurs là que Hegel l'attend). M. Bataille fait
profession de ne vouloir considérer au monde que ce
qu'il y a de plus vil, de plus décourageant et de plus
corrompu et il invite l'homme, *pour éviter de se rendre
utile à quoi que ce soit de déterminé, « à courir absurde-
ment avec* lui — *les yeux tout à coup devenus troubles et
chargés d'inavouables larmes — vers quelques provin-
ciales maisons hantées, plus vilaines que des mouches,
plus vicieuses, plus rances que des salons de coiffure* ».
S'il m'arrive de rapporter de tels propos, c'est qu'ils
ne me paraissent pas engager seulement M. Bataille
mais encore ceux des anciens surréalistes qui ont
voulu avoir leurs coudées libres pour se commettre un
peu partout. Peut-être M. Bataille est-il de force à les
grouper et qu'il y parvienne, à mon sens, sera très
intéressant. Prenant le départ pour la course que, nous
venons de le voir, M. Bataille organise, il y a déjà :
MM. Desnos, Leiris, Limbour, Masson et Vitrac : on ne
s'explique pas que M. Ribemont-Dessaignes, par
exemple, ne soit pas encore là. Je dis qu'il est extrême-
ment significatif de voir à nouveau s'assembler tous
ceux qu'une tare quelconque a éloignés d'une pre-
mière activité définie parce qu'il est très probable
qu'ils n'ont que leurs mécontentements à mettre en
commun. Je m'amuse d'ailleurs à penser qu'on ne

peut sortir du surréalisme sans tomber sur M. Bataille, tant il est vrai que le dégoût de la rigueur ne sait se traduire que par une soumission nouvelle à la rigueur.

Avec M. Bataille, rien que de très connu, nous assistons à un retour offensif du vieux matérialisme antidialectique qui tente, cette fois, de se frayer gratuitement un chemin à travers Freud. « *Matérialisme*, dit-il, *interprétation directe*, excluant tout idéalisme, *des phénomènes bruts, matérialisme qui, pour ne pas être regardé comme un idéalisme gâteux, devra être fondé immédiatement sur les phénomènes économiques et sociaux.* » Comme on ne précise pas ici « matérialisme historique » (et d'ailleurs comment le pourrait-on faire ?) nous sommes bien obligés d'observer qu'au point de vue philosophique de l'expression, c'est vague et qu'au point de vue poétique de la nouveauté, c'est nul.

Ce qui est moins vague, c'est le sort que M. Bataille entend faire à un petit nombre d'idées particulières qu'il a et dont, étant donné leur caractère, il s'agira de savoir si elles ne relèvent pas de la médecine ou de l'exorcisme, car, pour ce qui est de *l'apparition de la mouche sur le nez de l'orateur* (Georges Bataille : « Figure humaine », *Documents*, n° 4), argument suprême contre le *moi*, nous connaissons l'antienne pascalienne et imbécile ; il y a longtemps que Lautréamont en a fait justice : « *L'esprit du plus grand homme* (soulignons trois fois : plus grand homme) *n'est pas si dépendant qu'il soit sujet à être troublé par le moindre bruit du Tintamarre qui se fait autour de lui. Il ne faut pas le silence d'un canon pour empêcher ses pensées. Il ne faut pas le bruit d'une girouette, d'une poulie. La mouche ne raisonne pas bien à présent. Un homme bourdonne à ses oreilles.* » L'homme qui pense, aussi bien que sur le sommet d'une montagne, peut se poser

sur le nez de la mouche. Nous ne parlons si longue-
ment des mouches que parce que M. Bataille aime les
mouches. Nous, non : nous aimons la mitre des
anciens évocateurs, la mitre de lin pur à la partie
antérieure de laquelle était fixée une lame d'or et sur
laquelle les mouches ne se posaient pas, parce qu'on
avait fait des ablutions pour les chasser. Le malheur
pour M. Bataille est qu'il raisonne : certes il raisonne
comme quelqu'un qui a « une mouche sur le nez », ce
qui le rapproche plutôt du mort que du vivant, mais *il
raisonne.* Il cherche, en s'aidant du petit mécanisme
qui n'est pas encore tout à fait détraqué en lui, à faire
partager ses obsessions : c'est même par là qu'il ne
peut prétendre, quoi qu'il en dise, s'opposer *comme
une brute* à tout système. Le cas de M. Bataille
présente ceci de paradoxal et pour lui de gênant que
sa phobie de « l'idée », à partir du moment où il
entreprend de la communiquer, ne peut prendre
qu'un tour idéologique. Un état de déficit conscient à
forme généralisatrice, diraient les médecins. Voici, en
effet, quelqu'un qui pose en principe que l' « *horreur
n'entraîne aucune complaisance pathologique et joue
uniquement le rôle du fumier dans la croissance végétale,
fumier d'odeur suffocante sans doute mais salubre à la
plante* ». Cette idée, sous son apparence infiniment
banale, est, à elle seule, malhonnête ou pathologique
(il resterait à prouver que Lulle, et Berkeley, et Hegel,
et Rabbe, et Baudelaire, et Rimbaud, et Marx, et
Lénine se sont, très particulièrement, conduits dans
la vie comme des porcs). Il est à remarquer que
M. Bataille fait un abus délirant des adjectifs : souillé,
sénile, rance, sordide, égrillard, gâteux, et que ces
mots, loin de lui servir à décrier un état de choses
insupportable, sont ceux par lesquels s'exprime le
plus lyriquement sa délectation. Le « balai innomma-
ble » dont parle Jarry étant tombé dans son assiette,

M. Bataille se déclare enchanté[1]. Lui qui, durant les heures du jour, promène sur de vieux et parfois charmants manuscrits des doigts prudents de bibliothécaire (on sait qu'il exerce cette profession à la Bibliothèque nationale), se repaît la nuit des immondices dont, à son image, il voudrait les voir chargés : témoin cette *Apocalypse de Saint-Sever* à laquelle il a consacré un article dans le numéro 2 de *Documents*, article qui est le type parfait du faux témoignage. Qu'on veuille bien se reporter, par exemple, à la planche du « Déluge » reproduite dans ce numéro, et qu'on me dise si objectivement « *un sentiment jovial et inattendu apparaît avec la chèvre qui figure au bas de la page et avec le corbeau dont le bec est plongé dans la viande* (ici M. Bataille s'exalte) *d'une tête humaine* ». Prêter une apparence humaine à des éléments architecturaux, comme il le fait tout le long de cette étude et ailleurs, est encore, et rien de plus, un signe classique de psychasthénie. A la vérité, M. Bataille est seulement très fatigué et, quand il se livre à cette constatation pour lui renversante que « *l'intérieur d'une rose ne répond pas du tout à sa beauté extérieure, que si l'on arrache jusqu'au dernier les pétales de la corolle, il ne reste plus qu'une touffe d'aspect sordide* », il ne parvient qu'à me faire sourire au souvenir de ce conte d'Alphonse Allais dans lequel un sultan a si bien épuisé tous les sujets de distraction que, désespéré de le voir succomber à l'ennui, son grand vizir ne trouve plus à lui amener qu'une jeune fille très belle qui se met à danser, chargée d'abord de voiles, pour lui seul. Elle est si belle que le sultan ordonne que chaque fois qu'elle s'arrête on fasse tomber un de ses voiles. Elle

1. Marx, dans sa *Différence de la philosophie de la nature chez Démocrite et Épicure*, nous expose comment, à chaque époque, naissent ainsi des philosophes-cheveux, des philosophes-ongles, *des philosophes-orteils, des philosophes-excréments*, etc.

n'est pas plus tôt nue que le sultan fait encore signe, paresseusement, qu'on la dénude : on se hâte de l'écorcher vive. Il n'en est pas moins vrai que la rose, privée de ses pétales, reste *la rose* et d'ailleurs, dans l'histoire précédente, la bayadère continue à danser.

Que si l'on m'oppose encore « *le geste confondant du marquis de Sade enfermé avec les fous, se faisant porter les plus belles roses pour en effeuiller les pétales sur le purin d'une fosse* », je répondrai que pour que cet acte de protestation perde son extraordinaire portée, il suffirait qu'il soit le fait, non d'un homme qui a passé *pour ses idées* vingt-sept années de sa vie en prison, mais d'un « assis » de bibliothèque. Tout porte à croire, en effet, que Sade, dont la volonté d'affranchissement moral et social, contrairement à celle de M. Bataille, est hors de cause, pour obliger l'esprit humain à secouer ses chaînes, a seulement voulu par là s'en prendre à l'*idole* poétique, à cette « vertu » de convention qui, bon gré, mal gré, fait d'une fleur, dans la mesure même où chacun peut l'offrir, le véhicule brillant des sentiments les plus nobles comme les plus bas. Il convient, du reste, de réserver l'appréciation d'un tel fait qui, même s'il n'est pas purement légendaire, ne saurait en rien infirmer la parfaite intégrité de la pensée et de la vie de Sade et le besoin héroïque qu'il eut de créer un ordre de choses qui ne dépendît pour ainsi dire pas de *tout* ce qui avait eu lieu avant lui.

Le surréalisme est moins disposé que jamais à se passer de cette intégrité, à se contenter de ce que les uns et les autres, entre deux petites trahisons qu'ils croient autoriser de l'obscur, de l'odieux prétexte qu'il faut bien vivre, lui abandonnent. Nous n'avons que faire de cette aumône de « talents ». Ce que nous demandons est, pensons-nous, de nature à entraîner

un consentement, un refus total et non à se payer de mots, à s'entretenir d'espoirs velléitaires. Veut-on, oui ou non, tout risquer pour la seule joie d'apercevoir au loin, tout au fond du creuset où nous proposons de jeter nos pauvres commodités, ce qui nous reste de bonne réputation et nos doutes, pêle-mêle avec la jolie verrerie « sensible », l'idée radicale d'impuissance et la niaiserie de nos prétendus devoirs, *la lumière qui cessera d'être défaillante*?

Nous disons que l'opération surréaliste n'a chance d'être menée à bien que si elle s'effectue dans des conditions d'asepsie morale dont il est encore très peu d'hommes à vouloir entendre parler. Sans elles il est pourtant impossible d'arrêter ce cancer de l'esprit qui réside dans le fait de penser par trop douloureusement que certaines choses « sont », alors que d'autres, qui pourraient si bien être, « ne sont pas ». Nous avons avancé qu'elles doivent se confondre, ou singulièrement s'intercepter, à la limite. Il s'agit, non d'en rester là, mais de *ne pouvoir faire moins que de tendre désespérément à cette limite*.

L'homme, qui s'intimiderait à tort de quelques monstrueux échecs historiques, est encore libre de *croire* à sa liberté. Il est son maître, en dépit des vieux nuages qui passent et de ses forces aveugles qui butent. N'a-t-il pas le sens de la courte beauté dérobée et de l'accessible et longue beauté dérobable? La clé de l'amour, que le poète disait avoir trouvée, lui aussi, qu'il cherche bien : il l'a. Il ne tient qu'à lui de s'élever au-dessus du sentiment passager de vivre dangereusement et de mourir. Qu'il use, au mépris de toutes les prohibitions, de l'arme vengeresse de l'*idée* contre la bestialité de tous les êtres et de toutes les choses et qu'un jour, vaincu — mais vaincu seulement *si le monde est monde* — il accueille la décharge de ses tristes fusils comme un feu de salve.

AVANT,
APRÈS

Préoccupé de la morale, c'est-à-dire du sens de la vie, et non de l'observance des lois humaines, André Breton, par son amour de la vie exacte et de l'aventure, redonne son sens propre au mot « religion ».

Robert Desnos.

« Intentions. »

Cher ami, mon admiration pour vous ne dépend pas d'un soulèvement perpétuel de vos « vertus » et de vos torts.

Georges Ribemont-Dessaignes.

« Variétés. »

Et la dernière vanité de ce fantôme sera de puer éternellement parmi les puanteurs du paradis promis à la prochaine et sûre conversion du faisan André Breton.

Robert Desnos.
Un cadavre, 1930.

Le deuxième manifeste du surréalisme n'est pas une révélation, mais c'est une réussite.

On ne fait pas mieux dans le genre hypocrite, faux frère, pelotard, sacristain, et pour tout dire : flic et curé.

Georges Ribemont-Dessaignes.
Un cadavre.

Mon cher Breton, il se peut que je ne rentre jamais en France. Ce soir j'ai insulté tout ce que vous pouvez insulter. Je suis tué. Le sang me coule par les yeux, les narines et la bouche. Ne m'abandonnez pas. Défendez-moi.

Georges Limbour.
21 juillet 1924.

Arrive Paris merci.

Limbour.
23 juillet 1924.

... Je sais exactement ce que je te dois et je sais aussi que ce sont les quelques notions que tu m'as apprises au cours de nos conversations qui m'ont permis d'aboutir à ces constatations. Nous suivons des chemins bien parallèles. Je voudrais que tu croies sincèrement que mon amitié pour toi n'est pas une question de sourire.

Jacques Baron.
1929.

Je suis parmi les amis d'André Breton en fonction de la confiance qu'il me porte. Mais ce n'est pas une confiance. Personne ne l'a. C'est une grâce. Je vous la souhaite. C'est la grâce que je vous souhaite.

Roger Vitrac.
« Le Journal du Peuple. »

Cela me fera plaisir de te voir saigner du nez.

Georges Limbour.
Décembre 1929.

C'était l'intègre Breton, le farouche révolutionnaire, le sévère moraliste.
Eh oui, un joli coco !
Esthète de basse-cour, cet animal à sang froid n'a jamais apporté en toutes choses que la plus noire confusion.

Jacques Baron.
Un cadavre.

Quant à ses idées, je ne crois pas que personne les ait jamais prises au sérieux, sauf quelques critiques complaisants qu'il flagornait, quelques potaches sur le retour, et quelques femmes en couches en mal de monstres.

Roger Vitrac.
Un cadavre.

Décidés à user, voire à abuser en toute occasion de l'autorité que donne la pratique consciente et systématique de l'expression écrite ou autre, solidaires en tous points d'André Breton et résolus à faire passer en application les conclusions qui s'imposent à la lecture du SECOND MANIFESTE DU SURRÉALISME, *les soussignés, qui ne se font aucune illusion sur la portée des revues « artistiques et littéraires », ont décidé d'apporter leur concours à une publication périodique qui, sous le titre :*

LE SURRÉALISME
AU SERVICE DE LA RÉVOLUTION

non seulement leur permettra de répondre d'une façon actuelle à la canaille qui fait métier de penser, mais préparera le détournement définitif des forces intellectuelles aujourd'hui vivantes au profit de la fatalité révolutionnaire.

MAXIME ALEXANDRE,

ARAGON,

JOE BOUSQUET,

LUIS BUÑUEL,

RENÉ CHAR,

RENÉ CREVEL,

SALVADOR DALI,

PAUL ÉLUARD,

MAX ERNST,

MARCEL FOURRIER,

CAMILLE GOEMANS,

PAUL NOUGÉ,

BENJAMIN PÉRET,

FRANCIS PONGE,
MARCO RISTITCH,
GEORGES SADOUL,
YVES TANGUY,
ANDRÉ THIRION,
TRISTAN TZARA,
ALBERT VALENTIN.

1930

Prolégomènes
à un troisième
manifeste du surréalisme
ou non
(1942)

Sans doute y a-t-il trop de nord en moi pour que je sois jamais l'homme de la pleine adhésion. Ce nord, à mes yeux mêmes, comporte à la fois des fortifications naturelles de granit et de la brume. Si je ne suis que trop capable de tout demander à un être que je trouve beau, il s'en faut de beaucoup que j'accorde le même crédit à ces constructions abstraites qu'on nomme les systèmes. Devant eux ma ferveur décroît, il est clair que le ressort de l'amour ne fonctionne plus. Séduit, oui, je peux l'être mais jamais jusqu'à me dissimuler le point faillible de de qu'un homme comme moi me donne pour vrai. Ce point faillible, s'il n'est pas nécessairement situé sur la ligne que me trace de son vivant celui qui enseigne, m'apparaît toujours plus ou moins sur le prolongement de cette ligne à travers d'autres hommes. Plus le pouvoir de cet homme est grand, plus il est borné par l'inertie résultant de la vénération qu'il inspirera aux uns et par l'inlassable activité des autres, qui mettront en œuvre les moyens les plus retors pour le ruiner. Indépendamment de ces deux causes de dégénérescence, il reste que peut-être toute grande idée est sujette à gravement s'altérer de l'instant où elle entre en contact avec la masse humaine, où elle est amenée à se composer avec des esprits d'une tout autre mesure que celui dont elle est issue. En témoignent assez, dans les temps modernes, l'impudence avec laquelle les plus insignes charlatans et faussaires se

*sont volontiers réclamés des principes de Robespierre et
de Saint-Just, l'écartèlement de la doctrine hégélienne
entre ses zélateurs de droite et de gauche, les dissidences
monumentales à l'intérieur du marxisme, la confiance
stupéfiante avec laquelle catholiques et réactionnaires
travaillent à mettre Rimbaud dans leur jeu. Plus près de
nous, la mort de Freud suffit à rendre incertain l'avenir
des idées psychanalytiques et, une fois de plus, d'un
instrument exemplaire de libération menace de faire un
instrument d'oppression. Il n'est pas jusqu'au surréa-
lisme qui ne soit guetté, au bout de vingt ans d'existence,
par les maux qui sont la rançon de toute faveur, de toute
notoriété. Les précautions prises pour sauvegarder l'inté-
grité à l'intérieur de ce mouvement — considérées en
général comme beaucoup trop sévères — n'ont pas
cependant rendu impossible le faux témoignage rageur
d'un Aragon, non plus que l'imposture, du genre picares-
que, du néo-phalangiste-table de nuit Avida Dollars. Il
s'en faut de beaucoup, déjà, que le surréalisme puisse
couvrir tout ce qui s'entreprend en son nom, ouverte-
ment ou non, des plus profonds « thés » de Tokyo aux
ruisselantes vitrines de la Cinquième avenue, bien que le
Japon et l'Amérique soient en guerre. Ce qui, en un sens
déterminé, se fait ressemble assez peu à ce qui a été
voulu. Les hommes même les plus marquants doivent
s'accommoder de passer moins nimbés de rayons qu'en-
traînant un long sillage de poussière.*

Tant que les hommes n'auront pas pris conscience
de leur condition — je ne dis pas seulement de leur
condition sociale mais de leur condition en tant
qu'hommes et de l'extrême précarité de celle-ci :
durée dérisoire par rapport au champ d'action de
l'espèce tel que l'esprit croit l'embrasser, soumission
plus ou moins en cachette de soi-même à des instincts
très simples et très peu nombreux, pouvoir de penser,

oui mais d'un ordre infiniment surfait, pouvoir frappé d'ailleurs de routine, que la société veille à canaliser dans des directions déjà définies où sa surveillance peut s'exercer et, de plus, pouvoir sans cesse défaillant en chaque homme et sans cesse équilibré par un pouvoir au moins égal de ne pas penser (par soi-même) ou de penser mal (seul ou, de grande préférence, avec les autres) ; tant que les hommes s'obstineront à se mentir à eux-mêmes ; tant qu'ils ne feront pas la part sensible de l'éphémère et de l'éternel, du déraisonnable et du raisonnable qui les possèdent, de l'*unique* jalousement préservé en eux et de sa diffusion enthousiaste dans le *grégaire ;* tant que sera départi aux uns, en Occident, le goût de risquer dans l'espoir d'améliorer, aux autres en Orient la culture de l'indifférence ; tant que les uns exploiteront les autres sans même en tirer de jouissance appréciable — l'argent est entre eux en tyran commun — l'argent est entre eux en serpent qui se mord la queue et mèche de bombe — ; tant qu'on ne saura rien en faisant mine de tout savoir, la bible d'une main et Lénine de l'autre ; tant que les voyageurs parviendront à se substituer aux voyants, au cours de la nuit noire, et tant que... (je ne puis non plus *le* dire, ayant moins que quiconque la prétention de tout savoir ; il y a plusieurs autres *tant que,* énumérables), ce n'est pas la peine de parler, c'est encore moins la peine de s'opposer les uns aux autres, c'est encore moins la peine d'aimer sans contredire à tout ce qui n'est pas l'amour, c'est encore moins la peine de mourir et — printemps à part, je songe toujours à la jeunesse, aux *arbres en fleurs,* tout cela scandaleusement décrié, décrié par les vieillards — je songe au magnifique hasard des rues, même de New York, c'est encore moins la peine de vivre. *Il y a,* je songe à cette belle formule optimiste de reconnaissance qui revient dans les derniers poèmes d'Apolli-

naire : il y a la merveilleuse jeune femme qui tourne
en ce moment, toute ombrée de ses cils, autour des
grandes boîtes de craie en ruine de l'Amérique du Sud,
et dont un regard suspendrait pour chacun le sens
même de la belligérance ; il y a les Néo-Guinéens, aux
premières loges dans cette guerre — les Néo-Guinéens
dont l'art a toujours subjugué tels d'entre nous bien
plus que l'art égyptien ou l'art roman — tout au
spectacle qui leur est offert dans le ciel — pardonnez-
leur, ils n'avaient à eux seuls que les trois cents
espèces de paradisiers — il paraît qu'ils « s'en
payent », ayant à peine assez de flèches de curare pour
les blancs et les jaunes ; il y a de nouvelles sociétés
secrètes qui cherchent à se définir au cours de multi-
ples conciliabules, au crépuscule, dans les ports ; il y a
mon ami Aimé Césaire, magnétique et noir, qui, en
rupture avec toutes les rengaines, éluardienne et
autres, écrit les poèmes qu'il nous faut aujourd'hui, à
la Martinique. Il y a aussi les têtes de chefs qui
affleurent à peine de la terre et, ne voyant encore que
leurs cheveux, chacun se demande quelle est cette
herbe qui vaincra, qui aura raison de la sempiternelle
« peur de changer pour que ça recommence ». Ces
têtes commencent à poindre quelque part dans le
monde — tournez-vous sans fatigue et sans cesse de
tous les côtés. Nul ne sait avec certitude *qui* sont ces
chefs, d'où ils vont venir, ce qu'historiquement ils
signifient — et peut-être serait-il trop beau qu'ils le
sachent eux-mêmes. Mais ils ne peuvent manquer
d'être *déjà* : dans la tourmente actuelle, devant la
gravité sans précédent de la crise sociale aussi bien
que religieuse et économique, l'erreur serait de les
concevoir comme produits d'un système que nous
connaissons entièrement. Qu'ils viennent de tel hori-
zon conjecturable, nul doute : encore leur aura-t-il
fallu faire *leurs* plusieurs programmes adjacents de

revendication dont les partis jusqu'ici ont estimé n'avoir que faire — ou l'on retombera vite dans la barbarie. Il faut, non seulement que cesse l'exploitation de l'homme par l'homme, mais que cesse l'exploitation de l'homme par le prétendu « Dieu », d'absurde et provocante mémoire. Il faut que soit revisé de fond en comble, sans trace d'hypocrisie et d'une manière qui ne peut plus rien avoir de dilatoire, le problème des rapports de l'homme et de la femme. Il faut que l'homme passe, avec armes et bagages, du côté de l'homme. Assez de faiblesses, assez d'enfantillages, assez d'idées d'indignité, assez de torpeurs, assez de badauderie, assez de fleurs sur les tombes, assez d'instruction civique entre deux classes de gymnastique, assez de tolérance, assez de couleuvres !

Les partis : ce qui est, ce qui n'est pas *dans la ligne*. Mais si ma propre ligne, fort sinueuse, j'en conviens, du moins la mienne, passe par Héraclite, Abélard, Eckhart, Retz, Rousseau, Swift, Sade, Lewis, Arnim, Lautréamont, Engels, Jarry et quelques autres ? Je m'en suis fait un système de coordonnées à mon usage, système qui résiste à mon expérience personnelle et, donc, me paraît inclure quelques-unes des chances de demain.

PETIT INTERMÈDE PROPHÉTIQUE

Il va venir tout à l'heure des équilibristes dans des justaucorps pailletés d'une couleur inconnue, la seule à

ce jour qui absorbe à la fois les rayons du soleil et de la lune. Cette couleur s'appellera la liberté et le ciel claquera de toutes ses oriflammes bleues et noires car un vent pour la première fois pleinement propice se sera levé et ceux qui sont là comprendront qu'ils viennent de mettre à la voile et que tous les prétendus voyages précédents n'étaient qu'un leurre. Et l'on regardera la pensée aliénée et les joutes atroces de notre temps de l'œil de commisé-ration mêlée de répugnance du capitaine du brick l'Argus *recueillant les survivants du* Radeau de la Méduse. *Et chacun s'étonnera de considérer sans vertige les abîmes supérieurs gardés par un dragon qui, à mieux l'éclairer, n'était fait que de chaînes. Les voici, ils sont déjà tout en haut. Ils ont jeté l'échelle loin d'eux, rien ne les retient plus. Sur un tapis oblique, plus impondérable qu'un rayon, s'avancent vers nous celles qui furent les sibylles. De la tige qu'elles forment de leur robe vert amande et déchirée aux pierres et de leurs cheveux défaits part la grande rosace étincelante qui se balance sans poids, la fleur enfin éclose de la vraie vie. Tous les mobiles antérieurs sont à l'instant même frappés de dérision, la place est libre, idéalement libre. Le point d'honneur se déplace à la vitesse d'une comète qui décrit simultanément ces deux lignes : la danse pour l'élection de l'être de l'autre sexe, la parade en vue de la galerie mystérieuse de nouveaux venus auxquels l'homme croit avoir des comptes à rendre après sa mort. Hors cela, je ne vois pas pour lui de devoirs. De toute la gerbe d'artifice se détache un épi qu'il faut saisir au vol : c'est l'occasion, c'est l'aventure unique dont on s'assure qu'elle n'était inscrite nulle part au fond des livres ni dans les regards des vieux marins qui n'évaluent plus la brise que sur les bancs. Et que vaut toute soumission à ce qu'on n'a pas promulgué soi-même ? Il faut que l'homme s'évade de cette lice ridicule qu'on lui a faite : le prétendu réel actuel avec la perspective d'un réel futur qui ne vaille guère*

mieux. *Chaque minute pleine porte en elle-même la négation de siècles d'histoire boitillante et cassée. Ceux à qui il appartient de faire virevolter ces huit flamboyants au-dessus de nous ne le pourront qu'avec de la sève pure.*

Tous les systèmes en cours ne peuvent raisonnablement être considérés que comme des outils sur l'établi d'un menuisier. Ce menuisier c'est *toi*. A moins d'être tombé dans la folie furieuse, tu n'entreprendras pas de te passer de tous ces outils à l'exception d'un seul, et d'en tenir par exemple pour la varlope au point de déclarer erroné et coupable l'usage du marteau. Pourtant c'est exactement ce qui se produit chaque fois qu'un sectaire de tel ou tel bord se flatte d'expliquer de manière entièrement satisfaisante la Révolution française ou la Révolution russe par la « haine du père » (en l'occurrence le souverain déchu) ou l'œuvre de Mallarmé par les « rapports de classes » de son temps. Sans éclectisme aucun, il doit être permis de recourir à l'instrument de connaissance qui semble en chaque circonstance le plus adéquat. Il suffit, du reste, d'une brusque convulsion de ce globe, comme nous en connaissons une aujourd'hui, pour que soit inévitablement remise en question, sinon la nécessité, du moins la suffisance des modes électifs de connaissance et d'intervention qui sollicitaient l'homme au cours de la dernière période d'histoire. Je n'en veux pour preuve que le souci qui s'est emparé séparément d'esprits très dissemblables mais comptant parmi les plus lucides et les plus audacieux d'aujourd'hui — Bataille, Caillois, Duthuit, Masson, Mabille, Leonora Carrington, Ernst, Étiemble, Péret, Calas, Seligmann, Henein — du souci, dis-je, de fournir une prompte réponse à la

question : Que penser du postulat « pas de société sans mythe social » ; dans quelle mesure pouvons-nous choisir ou adopter, et *imposer* un mythe en rapport avec la société que nous jugeons désirable ? Mais je pourrais aussi faire état d'un certain retour qui s'opère au cours de cette guerre à l'étude de la philosophie du Moyen Age aussi bien que des sciences « maudites » (avec lesquelles un contact tacite a toujours été maintenu par l'intermédiaire de la poésie « maudite »). Il me faudrait mentionner enfin la sorte d'ultimatum adressé, ne serait-ce qu'en leur for intérieur, à leur propre système rationaliste, par beaucoup de ceux qui continuent à militer pour la transformation du monde en la faisant dépendre uniquement du bouleversement radical de ses conditions économiques : c'est entendu, tu me tiens, système, je me suis donné à toi à corps perdu, mais rien n'est encore venu de ce que tu avais promis. Prends-y garde. Ce que tu me fais croire inévitable tarde quelque peu à se produire et peut même passer avec quelque persistance pour contrarié. Si cette guerre et les multiples occasions qu'elle t'offre de te réaliser devaient être *en vain*, force me serait d'admettre qu'il y a en toi quelque chose d'un peu présomptueux, qui sait même, de vicié à la base, que je ne pourrais me cacher plus longtemps. Ainsi de pauvres mortels se donnaient autrefois les gants d'admonester le diable, ce qui le décidait, dit-on, à se manifester enfin.

Il reste, par ailleurs, qu'au bout de vingt ans je me vois dans l'obligation, comme à l'heure de ma jeunesse, de me prononcer contre tout conformisme et de viser, en disant cela, un trop certain conformisme surréaliste aussi. Trop de tableaux, en particulier, se parent aujourd'hui dans le monde de ce qui n'a rien coûté aux innombrables suiveurs de Chirico, de Picasso, d'Ernst, de Masson, de Miró, de Tanguy —

demain ce sera de Matta — à ceux qui ignorent qu'il n'est pas de grande expédition, en art, qui ne s'entreprenne *au péril de la vie*, que la route à suivre n'est, de toute évidence, pas celle qui est bordée de garde-fous et que chaque artiste doit reprendre seul la poursuite de la *Toison d'or*.

Plus que jamais, en 1942, l'*opposition* demande à être fortifiée dans son principe. Toutes les idées qui triomphent courent à leur perte. Il faut absolument convaincre l'homme qu'une fois acquis le consentement général sur un sujet, la résistance individuelle est la seule clé de la prison. Mais cette résistance doit être *informée* et subtile. Je contredirai d'instinct au vote *unanime* de toute assemblée qui ne se proposera pas elle-même de contredire au vote d'une assemblée plus nombreuse mais, du même instinct, je donnerai ma voix à ceux qui *montent*, avec tout programme neuf tendant à la plus grande émancipation de l'homme et n'ayant pas encore subi l'épreuve des faits. Considérant le processus historique où il est bien entendu que la vérité ne se montre que pour rire sous cape, jamais saisie, je me prononce du moins pour cette minorité sans cesse renouvelable et agissant comme levier : ma plus grande ambition serait d'en laisser le sens théorique indéfiniment transmissible après moi.

LE RETOUR
DU PÈRE DUCHESNE

Il est bougrement dispos, le père Duchesne ! De quelque côté qu'il se tourne, au physique comme au mental,

*les mouffettes sont véritablement reines du pavé! Ces
messieurs en uniforme de vieilles épluchures aux ter-
rasses des cafés de Paris, le retour triomphal des cister-
ciens et des trappistes qui avaient dû prendre le train du
bout de mon pied, les queues alphabétiques de grand
matin dans les faubourgs dans l'espoir d'obtenir cin-
quante grammes de poumon de cheval, à charge de
remettre ça vers midi pour deux topinambours — pen-
dant qu'avec de l'argent tu peux continuer tous les jours
sans carte à t'en foutre plein la lampe chez Lapérouse, la
République envoyée à la fonte pour que symboliquement
ce que tu as voulu faire de mieux revienne te cracher sur
la gueule, tout cela sous l'œil jugé providentiel d'une
moustache gelée qui est d'ailleurs en train de passer la
main dans l'ombre à une cravate de vomi, il faut avouer
que ce n'est pas mal! Mais, foutre, ça ira, ça ira et ça ira
encore. Je ne sais pas si vous connaissez cette belle étoffe
rayée à trois sous le mètre, c'est même gratuit par temps
de pluie, dans laquelle les sans-culottes roulaient leurs
organes génitaux avec le bruit de la mer. Ça ne se portait
plus beaucoup ces derniers temps mais, foutre, ça revient
à la mode, ça va même revenir avec fureur, Dieu nous
fait en ce moment des petits frères, ça va revenir avec le
bruit de la mer. Et je vais te balayer cette raclure, de la
porte de Saint-Ouen à la porte de Vanves et je te promets
que cette fois on ne va pas me couper le sifflet au nom de
l'Être suprême et que tout cela ne s'opérera pas selon des
codes si stricts et que le temps est venu de refuser de
manger tous ces livres de jean-foutres qui t'enjoignent de
rester chez toi sans écouter ta faim. Mais, foutre, regarde
donc la rue, est-elle assez curieuse, assez équivoque, assez
bien gardée et pourtant elle va être à toi, elle est magnifique!*

L'universalité de l'intelligence n'ayant sans doute jamais été donnée à l'homme et l'universalité de la connaissance ayant en tout cas cessé de lui être départie, il convient de faire toutes réserves sur la prétention que peut avoir l'homme de génie de trancher de questions qui débordent son champ d'investigation et excèdent donc sa compétence. Le grand mathématicien ne manifeste aucune grandeur particulière dans l'acte de mettre ses pantoufles et de se laisser avaler par son journal. Nous lui demanderons seulement, à ses heures, de nous parler mathématiques. Il n'est pas d'épaules humaines sur quoi faire reposer l'omniscience. Cette omniscience, dont on avait voulu faire un attribut de « Dieu », on n'a que trop enjoint à l'homme d'y prétendre, dans la mesure où il se concevait « à son image ». Il faut en finir du même coup avec ces deux balivernes. Rien de ce qui a été établi ou décrété par l'homme ne peut être tenu pour définitif et pour intangible, encore moins faire l'objet d'un culte si celui-ci commande le désistement en faveur d'une volonté antérieure divinisée. Ces réserves ne doivent, bien entendu, porter nul préjudice aux formes *éclairées* de dépendance consentie et de respect.

A ce propos, rien ne me retenant plus de laisser mon esprit vagabonder, sans prendre garde aux accusations de mysticisme dont on ne me fera pas grâce, je crois qu'il ne serait pas mauvais, pour commencer, de convaincre l'homme qu'il n'est pas forcément, comme il s'en targue, le *roi* de la création. Du moins cette idée m'ouvre-t-elle certaines perspectives qui valent sur le plateau poétique, ce qui lui confère, qu'on le veuille ou non, quelque lointaine efficacité.

La pensée rationaliste la plus maîtresse d'elle-même, la plus aiguë, la plus apte à se soumettre tous

les obstacles dans le champ où elle s'applique m'a toujours paru, hors de ce champ, s'accommoder des plus étranges complaisances. Ma surprise à cet égard se cristallise toujours autour d'une conversation où j'avais pour interlocuteur un esprit d'une envergure et d'une vigueur exceptionnelles. C'était à Patzcuaro, au Mexique : je nous verrai toujours aller et venir le long de la galerie donnant sur un patio fleuri d'où montait de vingt cages le cri de l'oiseau moqueur. La main nerveuse et fine qui avait commandé à quelques-uns des plus grands événements de ce temps se délassait à flatter un chien vaguant autour de nous. Il parla des chiens et j'observai comme son langage se faisait moins précis, sa pensée moins exigeante que d'ordinaire. Il se laissait aller à aimer, à prêter à un animal de la bonté naturelle, il parla même comme tout le monde de dévouement. Je tentai à ce propos de lui représenter ce qu'il y a sans doute d'arbitraire dans l'attribution aux bêtes de sentiments qui n'ont de sens appréciable qu'autant qu'ils se réfèrent à l'homme, puisqu'ils entraîneraient à tenir le moustique pour sciemment cruel et l'écrevisse pour délibérément rétrograde. Il devint clair qu'il s'offusquait d'avoir à me suivre dans cette voie : il tenait — et cette faiblesse est d'ailleurs poignante à distance, en raison du sort tragique dont les hommes auront payé son don intégral à leur cause — à ce que le chien éprouvât pour lui, dans toute l'acception du terme, de l'*amitié*.

Pourtant je persiste à croire que cette vue anthropomorphique sur le monde animal trahit en manière de penser de regrettables facilités. Je ne vois aucun inconvénient, pour le faire saisir, à ouvrir les fenêtres sur les plus grands paysages utopiques. Une époque comme celle que nous vivons peut supporter, si elles ont pour fin la mise en défiance de toutes les façons convenues de penser, dont la carence n'est que trop

évidente, tous les départs pour les voyages à la Bergerac, à la Gulliver. Et toute chance d'arriver quelque part, après certains détours même en terre plus raisonnable que celle que nous quittons, n'est pas exclue du voyage auquel j'invite aujourd'hui.

LES GRANDS TRANSPARENTS

L'homme n'est peut-être pas le centre, le point de mire de l'univers. On peut se laisser aller à croire qu'il existe au-dessus de lui, dans l'échelle animale, des êtres dont le comportement lui est aussi étranger que le sien peut l'être à l'éphémère ou à la baleine. Rien ne s'oppose nécessairement à ce que ces êtres échappent de façon parfaite à son système de références sensoriel à la faveur d'un camouflage de quelque nature qu'on voudra l'imaginer, mais dont la théorie de la forme et l'étude des animaux mimétiques posent à elles seules la possibilité. Il n'est pas douteux que le plus grand champ spéculatif s'offre à cette idée, bien qu'elle tende à placer l'homme dans les modestes conditions d'interprétation de son propre univers où l'enfant se plaît à concevoir une fourmi du dessous quand il vient de donner un coup de pied dans la fourmilière. En considérant les perturbations du type cyclone, dont l'homme est impuissant à être autre chose que la victime ou le témoin, ou celles du type guerre, au sujet desquelles des versions notoirement insuffisantes sont avancées, il ne serait pas impossible, au cours d'un vaste ouvrage auquel ne devrait jamais cesser de présider l'induction la plus hardie, d'approcher jusqu'à les rendre vraisemblables la structure et la complexion de tels êtres

hypothétiques, qui se manifestent obscurément à nous dans la peur et le sentiment du hasard.

Je crois devoir faire observer que je ne m'éloigne pas sensiblement ici du témoignage de Novalis : « Nous vivons en réalité dans un animal dont nous sommes les parasites. La constitution de cet animal détermine la nôtre et vice versa » et que je ne fais que m'accorder avec la pensée de William James : « Qui sait si, dans la nature, nous ne tenons pas une aussi petite place auprès d'êtres par nous insoupçonnés, que nos chats et nos chiens vivant à nos côtés dans nos maisons ? » Les savants eux-mêmes ne contredisent pas tous à cette opinion : « Autour de nous circulent peut-être des êtres bâtis sur le même plan que nous, mais différents, des hommes, par exemple, dont les albumines seraient droites. » Ainsi parle Émile Duclaux, ancien Directeur de l'Institut Pasteur (1840-1904).

Un mythe nouveau ? Ces êtres, faut-il les convaincre qu'ils procèdent du mirage ou leur donner l'occasion de se découvrir ?

*Du surréalisme
en ses œuvres vives*
(1953)

Il est aujourd'hui de notoriété courante que le surréalisme, en tant que mouvement organisé, a pris naissance dans une opération de grande envergure portant sur le langage. A ce sujet on ne saurait trop répéter que les produits de l'automatisme verbal ou graphique qu'il a commencé par mettre en avant, dans l'esprit de leurs auteurs ne relevaient aucunement du critère esthétique. Dès que la vanité de certains de ceux-ci eut permis à un tel critère de trouver prise — ce qui ne tarda guère — l'opération était faussée et, pour comble, « l'état de grâce » qui l'avait rendue possible était perdu.

De quoi s'agissait-il donc ? De rien moins que de retrouver le secret d'un langage dont les éléments cessassent de se comporter en épaves à la surface d'une mer morte. Il importait pour cela de les sous-traire à leur usage de plus en plus strictement utili-taire, ce qui était le seul moyen de les émanciper et de leur rendre tout leur pouvoir. Ce besoin de réagir de façon draconienne contre la dépréciation du langage, qui s'est affirmé ici avec Lautréamont, Rimbaud, Mallarmé — en même temps qu'en Angleterre avec Lewis Carroll — n'a pas laissé de se manifester

impérieusement depuis lors. On en a pour preuves les tentatives, d'intérêt très inégal, qui correspondent aux « mots en liberté » du futurisme, à la très relative spontanéité « dada », en passant par l'exubérance d'une activité de « jeux de mots » se reliant tant bien que mal à la « cabale phonétique » ou « langage des oiseaux » (Jean-Pierre Brisset, Raymond Roussel, Marcel Duchamp, Robert Desnos) et par le déchaînement d'une « révolution du mot » (James Joyce, E. E. Cummings, Henri Michaux) qui ne pouvait faire moins qu'aboutir au « lettrisme ». Sur le plan plastique, l'évolution devait refléter la même inquiétude.

Bien qu'elles traduisent une commune volonté d'insurrection contre la tyrannie d'un langage totalement avili, des démarches comme celles auquel répond l' « écriture automatique » à l'origine du surréalisme et le « monologue intérieur » dans le système joycien diffèrent radicalement par le fond. Autrement dit elles sont sous-tendues par deux modes d'appréhension du monde qui diffèrent du tout au tout. Au courant illusoire des associations conscientes, Joyce opposera un flux qu'il s'efforce de faire saillir de toutes parts et qui tend, en fin de compte, à l'*imitation* la plus approchante de la vie (moyennant quoi il se maintient dans le cadre de l'*art*, retombe dans l'illusion *romanesque*, n'évite pas de prendre rang dans la longue lignée des naturalistes et expressionnistes). A ce même courant — beaucoup plus modestement à première vue — l' « automatisme psychique pur » qui commande le surréalisme opposera le débit d'une source qu'il ne s'agit que d'aller prospecter en soi-même assez loin et dont on ne saurait prétendre diriger le cours sans être assuré de la voir aussitôt se tarir. Cette source, avant le surréalisme, seules eussent pu donner notion de son intensité lumineuse certaines infiltrations auxquelles on ne prenait pas garde, telles les phrases dites « de

demi-sommeil » ou « de réveil ». L'acte décisif du surréalisme a été de manifester leur déroulement continu. L'expérience a montré qu'y passaient fort peu de néologismes et qu'il n'entraînait ni démembrement syntactique ni désintégration du vocabulaire.

On est là, comme on voit, devant un tout autre projet que celui qu'a pu nourrir Joyce, par exemple. Plus question de *faire servir* la libre association des idées à l'élaboration d'une œuvre *littéraire* tendant à surclasser par ses audaces les précédentes, mais dont l'appel aux ressorts polyphonique, polysémantique et autres suppose un constant retour à l'arbitraire. Le tout, pour le surréalisme, a été de se convaincre qu'on avait mis la main sur la « matière première » (au sens alchimique) du langage : on savait, à partir de là, *où* la prendre et il va sans dire qu'il était sans intérêt de la reproduire à satiété ; ceci pour ceux qui s'étonnent que parmi nous la *pratique* de l'écriture automatique ait été delaissée si vite. On a surtout fait valoir jusqu'ici que la confrontation des produits de cette écriture avait braqué le projecteur sur la région où s'érige le désir sans contrainte, qui est aussi celle où les mythes prennent leur essor. On n'a pas assez insisté sur le sens et la portée de l'opération qui tendait à restituer le langage à sa vraie vie, soit bien mieux que de remonter de la chose signifiée au signe qui lui survit, ce qui s'avérerait d'ailleurs impossible, de se reporter d'un bond à la naissance du signifiant.

L'esprit qui rend possible, et même concevable, une telle opération n'est autre que celui qui a animé de tout temps la philosophie occulte et selon lequel, du fait que l'énonciation est à l'origine de tout, il s'ensuit qu' « il faut que le nom *germe* pour ainsi dire, sans quoi il est faux ». Le principal apport du surréalisme, dans la poésie comme dans la plastique, est d'avoir suffisamment exalté cette germination pour faire

apparaître comme dérisoire tout ce qui n'est pas elle.

Comme j'ai pu le vérifier à distance, la définition du surréalisme donnée dans le premier « Manifeste », ne fait, en somme, que « recouper » un des grands mots d'ordre traditionnels, qui est d'avoir à « crever le tambour de la raison raisonnante et en contempler le trou », ce qui mènera à s'éclairer les symboles jusqu'alors ténébreux.

Toutefois, à l'encontre des diverses disciplines qui prétendent guider vers cette voie et permettre d'y progresser, le surréalisme n'a jamais été tenté de se voiler le point de fascination qui luit dans l'amour de l'homme et de la femme. Il l'eût pu d'autant moins que ses premières investigations, comme on l'a vu, l'avaient introduit dans une contrée où le désir était roi. Sur le plan poétique, il marquait, d'ailleurs, l'aboutissant d'un processus spéculatif tendant à faire à la femme une part de plus en plus grande, qui semble remonter au milieu du xviiie siècle. Des ruines de la religion chrétienne, consommées du vivant de Pascal, s'était dégagée, non sans que l' « enfer » s'attachât d'abord à ses pas (chez Laclos, chez Sade, chez Monk Lewis), une figure tout autre de la femme, incarnant la plus haute chance de l'homme et, selon la dernière pensée de Goethe, demandant à être tenue par lui pour la clé de voûte de l'édifice. Cette idée suit un cours, à vrai dire fort accidenté, à travers le romantisme allemand et français (Novalis, Hölderlin, Kleist, Nerval, les Saint-Simoniens, Vigny, Stendhal, Baudelaire) mais, en dépit des assauts qu'elle subit à la fin du xixe siècle (Huysmans, Jarry), nous parvient comme décantée de ce qui pouvait encore l'obscurcir : porteuse de toute sa lumière. Pour le surréalisme il n'était, à partir de là, que de se reporter en arrière, et

même plus loin que je n'ai dit — aux lettres d'Héloïse ou de la Religieuse portugaise — pour découvrir de quelles prestigieuses étoiles était semée la *ligne de cœur*. Du point de vue lyrique où il se plaçait, il ne pouvait lui échapper que sur le parcours de cette ligne s'étaient élevés la plupart des accents qui ont projeté l'homme au-dessus de sa condition, provoquant ainsi de l'un à l'autre, par réaction en chaîne, de véritables *transports* émotionnels. C'est à la femme qu'en revenait finalement la gloire, qu'elle fût Sophie von Kühn, Diotima, Kätchen von Heilbronn, Aurélia, Mina de Vanghel, la « Vénus noire » ou « blanche » ou l'Eva de la « Maison du Berger ».

Ces considérations ont pour objet de permettre d'appréhender l'attitude surréaliste en présence de *l'humain*, qui a été tenue beaucoup trop longtemps pour négativiste. Dans le surréalisme, la femme aura été aimée et célébrée comme la grande promesse, celle qui subsiste après avoir été tenue. Le signe d'élection qui est mis sur elle et ne vaut que pour *un seul* (à charge pour chacun de le découvrir) suffit à faire justice du prétendu dualisme de l'âme et de la chair. A ce degré il est parfaitement certain que l'amour charnel ne fait qu'un avec l'amour spirituel. L'attraction réciproque doit être assez forte pour réaliser, par voie de complémentarité absolue, l'unité intégrale, à la fois organique et psychique. Certes on n'entend pas nier que cette réalisation se heurte à de grands obstacles. Toutefois, pourvu que nous soyons restés dignes de la quêter, c'est-à-dire que nous n'ayons pas, fût-ce par dépit, corrompu en nous la notion d'un tel amour à sa source même, rien ne saurait, de la vie, prévaloir contre la soif que nous en gardons. De très cruels échecs dans cette voie (d'ailleurs le plus souvent attribuables à l'arbitraire social, qui restreint généralement à l'extrême les ressources du choix et

fait du couple intégral une cible sur laquelle vont s'exercer *de l'extérieur* toutes les forces de division) ne sauraient faire désespérer de cette voie même. Il y va, en effet, là plus qu'ailleurs, au premier chef, de la nécessité de reconstitution de l'*Androgyne primordial* dont toutes les traditions nous entretiennent et de son incarnation, par-dessus tout désirable et *tangible*, à travers nous.

Dans cette perspective, il fallait s'attendre que le désir sexuel, jusqu'alors plus ou moins refoulé dans la conscience trouble ou dans la mauvaise conscience par les tabous, s'avérât, en dernière analyse, l'égarant, le vertigineux et inappréciable « en deçà » sur la prolongation sans limites duquel le rêve humain a bâti tous les « au-delà ».

C'est assez dire qu'ici le surréalisme s'écarte délibérément de la plupart des doctrines traditionnelles, selon lesquelles l'amour charnel est un mirage, l'amour-passion une déplorable ivresse de lumière astrale, au sens où celle-ci passe pour préfigurée dans le serpent de la Genèse. Pourvu que cet amour réponde en tous points à sa qualification passionnelle, c'est-à-dire suppose l'*élection* dans toute la rigueur du terme, il ouvre les portes d'un monde où, par définition, il ne saurait plus être question de mal, de chute ou de péché.

L'attitude du surréalisme à l'égard de la nature est commandée avant tout par la conception initiale qu'il s'est faite de l' « image » poétique. On sait qu'il y a vu le moyen d'obtenir, dans des conditions d'extrême détente bien mieux que d'extrême concentration de l'esprit, certains traits de feu reliant deux éléments de la réalité de catégories si éloignées l'une de l'autre que la raison se refuserait à les mettre en rapport et qu'il

faut s'être défait momentanément de tout esprit criti-
que pour leur permettre de se confronter. Cet extraor-
dinaire gréement d'étincelles, dès l'instant où l'on en a
surpris le mode de génération et où l'on a pris
conscience de ses inépuisables ressources, mène l'es-
prit à se faire du monde et de lui-même une représen-
tation moins opaque. Il vérifie alors, fragmentaire-
ment il est vrai, du moins *par lui-même*, que « tout ce
qui est en haut est comme ce qui est en bas » et tout ce
qui est en dedans comme ce qui est en dehors. Le
monde, à partir de là, s'offre à lui comme un crypto-
gramme qui ne demeure indéchiffrable qu'autant que
l'on n'est pas rompu à la gymnastique acrobatique
permettant à volonté de passer d'un agrès à l'autre.
On n'insistera jamais trop sur le fait que la méta-
phore, bénéficiant de toute licence dans le surréa-
lisme, laisse loin derrière elle l'analogie (préfabri-
quée) qu'ont tenté de promouvoir en France Charles
Fourier et son disciple Alphonse Toussenel. Bien que
toutes deux tombent d'accord pour honorer le système
des « correspondances », il y a de l'une à l'autre la
distance qui sépare le haut vol du terre-à-terre [1]. On
comprendra qu'il ne s'agit point, dans un vain esprit
de progrès technique, d'accroître la vitesse et l'aisance
de déplacement mais bien, pour faire que les rapports
qu'on veut établir tirent véritablement à conséquence,
de se rendre maître de la seule électricité conductrice.

Sur le fond du problème, qui est des rapports de
l'esprit humain avec le monde sensoriel, le surréa-
lisme se rencontre ici avec des penseurs aussi diffé-
rents que Louis Claude de Saint-Martin et Schopen-

1. Aussi naïvement appliquée par lui que l'on voudra, et même
illustrée d'exemples le plus souvent consternants, la théorie de
Fourier sur « l'analogie passionnelle ou tableau hiéroglyphique des
passions humaines » abonde d'ailleurs en traits de génie.

hauer en ce sens qu'il estime comme eux que nous
devons « chercher à comprendre la nature d'après
nous-mêmes et non pas nous-mêmes d'après la
nature ». Toutefois ceci ne l'entraîne aucunement à
partager l'opinion que l'homme jouit d'une supério-
rité absolue sur tous les autres êtres, autrement dit
que le monde trouve en lui son achèvement — qui est
bien le postulat le plus injustifiable et le plus insigne
abus à mettre au compte de l'anthropomorphisme.
Bien plutôt à cet égard sa position rejoindrait celle de
Gérard de Nerval telle qu'elle s'exprime dans le
fameux sonnet « Vers dorés ». Par rapport aux autres
êtres dont, au fur et à mesure qu'il descend l'échelle
qu'il s'est construite, il est de moins en moins à même
d'apprécier les vœux et les souffrances, c'est seule-
ment en toute humilité que l'homme peut faire servir
le peu qu'il sait de lui-même à la reconnaissance de ce
qui l'entoure[1]. Pour cela, le grand moyen dont il
dispose est l'intuition *poétique*. Celle-ci, enfin débridée

1. En ce sens on n'a rien dit de mieux ni de plus définitif que René
Guénon, dans son ouvrage *Les États multiples de l'être* : il est absurde
de croire « que l'état humain occupe un rang privilégié dans l'ensem-
ble de l'Existence universelle, ou qu'il soit métaphysiquement distin-
gué par rapport aux autres états, par la possession d'une prérogative
quelconque. En réalité, cet état humain n'est qu'un état de manifesta-
tion comme tous les autres, et parmi une indéfinité d'autres ; il se
situe, dans la hiérarchie des degrés de l'Existence, à la place qui lui
est assignée par sa nature même, c'est-à-dire par le caractère limitatif
des conditions qui le définissent, et cette place ne lui confère ni
supériorité ni infériorité absolue. Si nous devons parfois envisager
particulièrement cet état, c'est donc uniquement parce que, étant
celui dans lequel nous nous trouvons en fait, il acquiert par là, pour
nous, mais pour nous seulement, une importance spéciale ; ce n'est là
qu'un point de vue tout relatif et contingent, celui des individus que
nous sommes dans notre présent mode de manifestation ». Par nous
une telle opinion n'est, d'ailleurs, nullement empruntée à Guénon, du
fait qu'elle nous a toujours paru ressortir au bon sens élémentaire
(quand il serait sur ce point la chose du monde la plus mal partagée).

dans le surréalisme, se veut non seulement assimila-
trice de toutes les formes connues mais hardiment
créatrice de nouvelles formes — soit en posture
d'embrasser toutes les structures du monde, mani-
festé ou non. Elle seule nous pourvoit du fil qui remet
sur le chemin de la Gnose, en tant que connaissance de
la Réalité suprasensible, « invisiblement visible dans
un éternel mystère ».

Préface à la réimpression du manifeste. 9

Manifeste du surréalisme. 13

Avertissement pour la réédition du second manifeste. 63

Second manifeste du surréalisme. 67

Avant, après. 139

*Prolégomènes à un troisième manifeste du surréalisme
 ou non.* 147

Du surréalisme en ses œuvres vives. 163

ŒUVRES D'ANDRÉ BRETON

Aux Éditions Gallimard :

LES CHAMPS MAGNÉTIQUES (en collaboration avec Philippe Soupault), *suivis de* VOUS M'OUBLIEREZ *et de* S'IL VOUS PLAÎT.

LES PAS PERDUS.

INTRODUCTION AU DISCOURS SUR LE PEU DE RÉALITÉ.

NADJA.

LE SURRÉALISME ET LA PEINTURE.

LES VASES COMMUNICANTS.

POINT DU JOUR.

L'AMOUR FOU.

POÈMES.

ENTRETIENS.

CLAIR DE TERRE, *précédé de* MONT DE PIÉTÉ, *suivi de* LE REVOLVER A CHEVEUX BLANCS *et de* L'AIR DE L'EAU (coll. « Poésie »).

SIGNE ASCENDANT, *suivi de* FATA MORGANA, LES ÉTATS GÉNÉRAUX, DES ÉPINGLES TREMBLANTES, XÉNO-PHILES, ODE A CHARLES FOURIER, CONSTELLA-TIONS, LE LA (coll. « Poésie »).

PERSPECTIVE CAVALIÈRE (texte établi par Marguerite Bonnet).

Chez d'autres éditeurs :

MONT DE PIÉTÉ. — *Au Sans Pareil,* 1919.

LES CHAMPS MAGNÉTIQUES (en collaboration avec Philippe Soupault). — *Au Sans Pareil,* 1920.

CLAIR DE TERRE. — *Collection Littérature,* 1923.

MANIFESTE DU SURRÉALISME. — POISSON SOLUBLE. — *Kra,* 1924.

LÉGITIME DÉFENSE. — *Éditions surréalistes*, 1926.

MANIFESTE DU SURRÉALISME, nouvelle édition augmentée de la LETTRE AUX VOYANTES. — *Kra*, 1929.

RALENTIR TRAVAUX (en collaboration avec René Char et Paul Éluard). — *Éditions surréalistes*, 1930.

SECOND MANIFESTE DU SURRÉALISME. — *Kra*, 1930.

L'IMMACULÉE CONCEPTION (en collaboration avec Paul Éluard). — *Éditions surréalistes*, 1930.

L'UNION LIBRE. — Paris, 1931.

MISÈRE DE LA POÉSIE. — *Éditions surréalistes*, 1932.

LE REVOLVER A CHEVEUX BLANCS. — *Éditions des Cahiers libres*, 1932.

QU'EST-CE QUE LE SURRÉALISME ? — *René Henriquez*, 1934.

L'AIR DE L'EAU. — *Éditions Cahiers d'Art*, 1934.

POSITION POLITIQUE DU SURRÉALISME. — *Éditions du Sagittaire*, 1935.

AU LAVOIR NOIR. — *G.L.M.*, 1936.

NOTES SUR LA POÉSIE (en collaboration avec Paul Éluard). — *G.L.M.*, 1936.

LE CHÂTEAU ÉTOILÉ. — *Éditions Albert Skira*, 1937.

TRAJECTOIRE DU RÊVE (documents recueillis par A. B.). — *G.L.M.*, 1938.

DICTIONNAIRE ABRÉGÉ DU SURRÉALISME (en collaboration avec Paul Éluard). — *Éditions Beaux-Arts*, 1938.

ANTHOLOGIE DE L'HUMOUR NOIR. — *Éditions du Sagittaire*, 1940.

FATA MORGANA. — *Les Lettres françaises, Sur*, 1942.

PLEINE MARGE. — *Éditions Karl Nierendorf*, 1943.

ARCANE 17. — New York, *Éditions Brentano's*, 1945.

SITUATION DU SURRÉALISME ENTRE LES DEUX GUERRES. — *Fontaine*, 1945.

YOUNG CHERRY TREES SECURED AGAINST HARES. — *Éditions View*, 1946.

LE SURRÉALISME ET LA PEINTURE, nouvelle édition augmentée. — *Brentano's*, 1946.

YVES TANGUY. — New York, *Éditions Pierre Matisse*, 1947.

LES MANIFESTES DU SURRÉALISME, *suivis de* PROLÉGO-MÈNES A UN TROISIÈME MANIFESTE DU SURRÉA-LISME OU NON. — *Sagittaire*, 1946.

ARCANE 17, ENTÉ D'AJOURS. — *Sagittaire*, 1947.

ODE A CHARLES FOURIER. — *Fontaine*, 1947.

MARTINIQUE CHARMEUSE DE SERPENTS. — *Sagittaire*, 1948.

LA LAMPE DANS L'HORLOGE. — *Éditions Marin*, 1948.

AU REGARD DES DIVINITÉS. — *Éditions Messages*, 1949.

FLAGRANT DÉLIT. — *Éditions Thésée*, 1949.

ANTHOLOGIE DE L'HUMOUR NOIR, nouvelle édition augmentée. — *Sagittaire*, 1950.

LA CLÉ DES CHAMPS. — *Sagittaire*, 1953.

ADIEU NE PLAISE. — *Éditions P.A.B.*, 1954.

LES MANIFESTES DU SURRÉALISME. — *Sagittaire et Club français du livre*, 1955.

L'ART MAGIQUE (avec le concours de Gérard Legrand). — *Club français du livre*, 1957.

CONSTELLATIONS (sur 22 gouaches de Joan Miró). — *Éditions Pierre Matisse*, 1959.

POÉSIE ET AUTRE. — *Club du meilleur livre*, 1960.

LE LA. — *Éditions P.A.B.*, 1961.

ODE A CHARLES FOURIER, commentée par Jean Gaulmier. — *Librairie Klincksieck*, 1961.

MANIFESTES DU SURRÉALISME, édition définitive. — *J.-J. Pauvert*, 1962.

DANS LA COLLECTION FOLIO/ESSAIS

1 Alain : *Propos sur les pouvoirs.*
2 Jorge Luis Borges : *Conférences.*
3 Jeanne Favret-Saada : *Les mots, la mort, les sorts.*
4 A. S. Neill : *Libres enfants de Summerhill.*
5 André Breton : *Manifestes du surréalisme.*
6 Sigmund Freud : *Trois essais sur la théorie sexuelle.*
7 Henri Laborit : *Éloge de la fuite.*
8 Friedrich Nietzsche : *Ainsi parlait Zarathoustra.*
9 Platon : *Apologie de Socrate. Criton. Phédon.*
10 Jean-Paul Sartre : *Réflexions sur la question juive.*
11 Albert Camus : *Le mythe de Sisyphe (Essai sur l'absurde).*
12 Sigmund Freud : *Le rêve et son interprétation.*
13 Maurice Merleau-Ponty : *L'Œil et l'Esprit.*
14 Antonin Artaud : *Le théâtre et son double* (suivi de *Le théâtre de Séraphin*).
15 Albert Camus : *L'homme révolté.*
16 Friedrich Nietzsche : *La généalogie de la morale.*
17 Friedrich Nietzsche : *Le gai savoir.*
18 Jean-Jacques Rousseau : *Discours sur l'origine et les fondements de l'inégalité parmi les hommes.*
19 Jean-Paul Sartre : *Qu'est-ce que la littérature ?*
20 Octavio Paz : *Une planète et quatre ou cinq mondes (Réflexions sur l'histoire contemporaine).*
21 Alain : *Propos sur le bonheur.*
22 Carlos Castaneda : *Voir (Les enseignements d'un sorcier yaqui).*
23 Maurice Duverger : *Introduction à la politique.*
24 Julia Kristeva : *Histoires d'amour.*

25 Gaston Bachelard : *La psychanalyse du feu.*
26 Ilya Prigogine et Isabelle Stengers : *La nouvelle alliance (Métamorphose de la science).*
27 Henri Laborit : *La nouvelle grille.*
28 Philippe Sollers : *Théorie des Exceptions.*
29 Julio Cortázar : *Entretiens avec Omar Prego.*
30 Sigmund Freud : *Métapsychologie.*
31 Annie Le Brun : *Les châteaux de la subversion.*
32 Friedrich Nietzsche : *La naissance de la tragédie.*
33 Raymond Aron : *Dix-huit leçons sur la société industrielle.*
34 Noël Burch : *Une praxis du cinéma.*
35 Jean Baudrillard : *La société de consommation (ses mythes, ses structures).*
36 Paul-Louis Mignon : *Le théâtre au XX^e siècle.*
37 Simone de Beauvoir : *Le deuxième sexe*, tome I *(Les faits et les mythes).*
38 Simone de Beauvoir : *Le deuxième sexe*, tome II *(L'expérience vécue).*
39 Henry Corbin : *Histoire de la philosophie islamique.*
40 Etiemble : *Confucius (Maître K'ong, de — 551 (?) à 1985).*
41 Albert Camus : *L'envers et l'endroit.*
42 George Steiner : *Dans le château de Barbe-Bleue (Notes pour une redéfinition de la culture).*
43 Régis Debray : *Le pouvoir intellectuel en France.*
44 Jean-Paul Aron : *Les modernes.*
45 Raymond Bellour : *Henri Michaux.*
46 C.G. Jung : *Dialectique du Moi et de l'inconscient.*
47 Jean-Paul Sartre : *L'imaginaire (Psychologie phénoménologique de l'imagination).*
48 Maurice Blanchot : *Le livre à venir.*
49 Claude Hagège : *L'homme de paroles (Contribution linguistique aux sciences humaines).*
50 Alvin Toffler : *Le choc du futur.*
51 Georges Dumézil : *Entretiens avec Didier Eribon.*
52 Antonin Artaud : *Les Tarahumaras.*
53 Cioran : *Histoire et utopie.*
54 Sigmund Freud : *Sigmund Freud présenté par lui-même.*

55 Catherine Kintzler : *Condorcet (L'instruction publique et la naissance du citoyen)*.

56 Roger Caillois : *Le mythe et l'homme*.

57 Panaït Istrati : *Vers l'autre flamme (Après seize mois dans l'U.R.S.S.-Confession pour vaincus)*.

58 Claude Lévi-Strauss : *Race et histoire* (suivi de *L'œuvre de Claude Lévi-Strauss* par Jean Pouillon).

59 Michel de Certeau : *Histoire et psychanalyse entre science et fiction*.

60 Vladimir Jankélévitch et Béatrice Berlowitz : *Quelque part dans l'inachevé*.

61 Jean-Noël Schifano : *Désir d'Italie*.

62 Elie Faure : *Histoire de l'art*, tome I : *L'art antique*.

63 Elie Faure : *Histoire de l'art*, tome II : *L'art médiéval*.

64 Elie Faure : *Histoire de l'art*, tome III : *L'art renaissant*.

65 Elie Faure : *Histoire de l'art*, tome IV : *L'art moderne, 1*.

66 Elie Faure : *Histoire de l'art*, tome V : *L'art moderne, 2*.

67 Daniel Guérin : *L'anarchisme (De la doctrine à la pratique)*, suivi de *Anarchisme et marxisme*.

68 Marcel Proust : *Contre Sainte-Beuve*.

69 Raymond Aron : *Démocratie et totalitarisme*.

70 Friedrich Nietzsche : *Par-delà bien et mal (Prélude d'une philosophie de l'avenir)*.

71 Jean Piaget : *Six études de psychologie*.

72 Wassily Kandinsky : *Du spirituel dans l'art, et dans la peinture en particulier*.

74 Henri Laborit : *Biologie et structure*.

75 Claude Roy : *L'amour de la peinture (Rembrandt Goya Picasso)*.

76 Nathalie Sarraute : *L'ère du soupçon (Essais sur le roman)*.

77 Friedrich Nietzsche : *Humain, trop humain (Un livre pour esprits libres)*, tome I.

78 Friedrich Nietzsche : *Humain, trop humain (Un livre pour esprits libres)*, tome II.

79 Cioran : *Syllogismes de l'amertume*.

80 Cioran : *De l'inconvénient d'être né*.

81 Jean Baudrillard : *De la séduction.*

82 Mircea Eliade : *Le sacré et le profane.*

83 Platon : *Le Banquet (ou De l'amour).*

84 Roger Caillois : *L'homme et le sacré.*

85 Margaret Mead : *L'un et l'autre sexe.*

86 Alain Finkielkraut : *La sagesse de l'amour.*

87 Michel Butor : *Histoire extraordinaire (Essai sur un rêve de Baudelaire).*

88 Friedrich Nietzsche : *Crépuscule des idoles (ou Comment philosopher à coups de marteau).*

89 Maurice Blanchot : *L'espace littéraire.*

90 C. G. Jung : *Essai d'exploration de l'inconscient.*

91 Jean Piaget : *Psychologie et pédagogie.*

92 René Zazzo : *Où en est la psychologie de l'enfant ?*

93 Sigmund Freud : *L'inquiétante étrangeté* et autres essais.

94 Sören Kierkegaard : *Traité du désespoir.*

95 Oulipo : *La littérature potentielle (Créations Re-créations Récréations).*

96 Alvin Toffler : *La Troisième Vague.*

97 Lanza del Vasto : *Technique de la non-violence.*

98 Thierry Maulnier : *Racine.*

99 Paul Bénichou : *Morales du grand siècle.*

100 Mircea Eliade : *Aspects du mythe.*

101 Luc Ferry et Alain Renaut : *La pensée 68 (Essai sur l'anti-humanisme contemporain).*

102 Saúl Yurkievich : *Littérature latino-américaine : traces et trajets.*

103 Carlos Castaneda : *Le voyage à Ixtlan (Les leçons de don Juan).*

104 Jean Piaget : *Où va l'éducation.*

105 Jean-Paul Sartre : *Baudelaire.*

106 Paul Valéry : *Regards sur le monde actuel* et autres essais.

107 Francis Ponge : *Méthodes.*

108 Czeslaw Milosz : *La pensée captive (Essai sur les logocraties populaires).*

109 Oulipo : *Atlas de littérature potentielle.*

110 Marguerite Yourcenar : *Sous bénéfice d'inventaire.*

111 Frédéric Vitoux : *Louis-Ferdinand Céline (Misère et parole).*

112 Pascal Bonafoux : *Van Gogh par Vincent*.

113 Hannah Arendt : *La crise de la culture (Huit exercices de pensée politique)*.

114 Paul Valéry : « *Mon Faust* ».

115 François Châtelet : *Platon*.

116 Annie Cohen-Solal : *Sartre (1905-1980)*.

117 Alain Finkielkraut : *La défaite de la pensée*.

118 Maurice Merleau-Ponty : *Éloge de la philosophie* et autres essais.

119 Friedrich Nietzsche : *Aurore (Pensées sur les préjugés moraux)*.

120 Mircea Eliade : *Le mythe de l'éternel retour (Archétypes et répétition)*.

121 Gilles Lipovetsky : *L'ère du vide (Essais sur l'individualisme contemporain)*.

123 Julia Kristeva : *Soleil noir (Dépression et mélancolie)*.

124 Sören Kierkegaard : *Le Journal du séducteur*.

125 Bertrand Russell : *Science et religion*.

126 Sigmund Freud : *Nouvelles conférences d'introduction à la psychanalyse*.

128 Mircea Eliade : *Mythes, rêves et mystères*.

131 Georges Mounin : *Avez-vous lu Char?*

132 Paul Gauguin : *Oviri*.

133 Emmanuel Kant : *Critique de la raison pratique*.

134 Emmanuel Kant : *Critique de la faculté de juger*.

135 Jean-Jacques Rousseau : *Essai sur l'origine des langues (où il est parlé de la mélodie et de l'imitation musicale)*.

137 Friedrich Nietzsche : *L'Antéchrist* suivi de *Ecce Homo*.

138 Gilles Cohen-Tannoudji et Michel Spiro : *La matière-espace-temps (La logique des particules élémentaires)*.

139 Marcel Roncayolo : *La ville et ses territoires*.

140 Friedrich Nietzsche : *La philosophie à l'époque tragique des Grecs*, suivi de *Sur l'avenir de nos établissements d'enseignement*.

141 Simone Weil : *L'enracinement (Prélude à une déclaration des devoirs envers l'être humain)*.

142 John Stuart Mill : *De la liberté*.

143 Jacques Réda : *L'improviste (Une lecture du jazz)*.

144 Hegel : *Leçons sur l'histoire de la philosophie*, tome I.

145 Emmanuel Kant : *Critique de la raison pure*.
146 Michel de Certeau : *L'invention du quotidien (1. Art de faire)*.
147 Jean Paulhan : *Les fleurs de Tarbes ou la terreur dans les lettres*.
148 Georges Bataille : *La littérature et le mal*.
149 Edward Sapir : *Linguistique*.
150 Alain : *Éléments de philosophie*.
151 Hegel : *Leçon sur l'histoire de la philosophie*, tome II.
152 (Collectif) : *Les écoles présocratiques* (Édition établie par Jean-Paul Dumont).
153 D. H. Kahnweiler : *Juan Gris : Sa vie, son œuvre, ses écrits*.
154 André Pichot : *La naissance de la science (1. Mésopotamie, Égypte)*.
155 André Pichot : *La naissance de la science (2. Grèce présocratique)*.
156 Julia Kristeva : *Étrangers à nous-mêmes*.
157 Niels Bohr : *Physique atomique et connaissance humaine*.
158 Descartes : *Discours de la méthode*.
159 Max Brod : *Franz Kafka*.
160 Trinh Xuan Thuan : *La mélodie secrète (Et l'homme créa l'univers)*.
161 Isabelle Stengers, Judith Schlanger : *Les concepts scientifiques*.
162 Jean Dubuffet : *L'homme du commun à l'ouvrage*.
163 Ionesco : *Notes et contre-notes*.
164 Mircea Eliade : *La nostalgie des origines*.
165 Philippe Sollers : *Improvisations*.
166 Ernst Jünger : *Approches, drogues et ivresse*.

DANS LA COLLECTION FOLIO/HISTOIRE

1 Georges Duby : *Le dimanche de Bouvines (27 juillet 1214).*
2 Jean-Denis Bredin : *Joseph Caillaux.*
3 François Furet : *Penser la Révolution française.*
4 Michel Winock : *La République se meurt (Chronique 1956-1958).*
5 Alexis de Tocqueville : *L'ancien régime et la Révolution.*
6 Philippe Erlanger : *Le Régent.*
7 Paul Morand : *Fouquet ou le Soleil offusqué.*
8 Claude Dulong : *Anne d'Autriche (mère de Louis XIV).*
9 Emmanuel Le Roy Ladurie : *Montaillou, village occitan de 1294 à 1324.*
10 Emmanuel Le Roy Ladurie : *Le Carnaval de Romans (De la Chandeleur au mercredi des Cendres, 1579-1580).*
11 Georges Duby : *Guillaume le Maréchal (ou Le meilleur chevalier du monde).*
12 Alexis de Tocqueville : *De la démocratie en Amérique, tome I.*
13 Alexis de Tocqueville : *De la démocratie en Amérique, tome II.*
14 Zoé Oldenbourg : *Catherine de Russie.*
15 Lucien Bianco : *Les origines de la révolution chinoise (1915-1949).*
16 (Collectif) : *Faire de l'histoire, I : (Nouveaux problèmes).*
17 (Collectif) : *Faire de l'histoire, II : (Nouvelles approches).*

18 (Collectif) : *Faire de l'histoire, III : (Nouveaux objets)*.
19 Marc Ferro : *L'histoire sous surveillance (Science et conscience de l'histoire)*.
20 Jacques Le Goff : *Histoire et mémoire*.
21 Philippe Erlanger : *Henri III*.
22 Mona Ozouf : *La fête révolutionnaire (1789-1799)*.
23 Zoé Oldenbourg : *Le bûcher de Montségur (16 mars 1244)*.
24 Jacques Godechot : *La prise de la Bastille (14 juillet 1789)*.
25 (Le Débat) : *Les idées en France, 1945-1988 (Une chronologie)*.
26 Robert Folz : *Le couronnement impérial de Charlemagne (25 décembre 800)*.
27 Marc Bloch : *L'étrange défaite*.
28 Michel Vovelle : *Mourir autrefois*.
29 Marc Ferro : *La grande guerre (1914-1918)*.
30 Georges Corns : *Le Proche-Orient éclaté (1956-1991)*.
32 Hannah Arendt : *Eichmann à Jérusalem*.
33 Jean Heffer : *La Grande Dépression (Les États-Unis en crise 1929-1933)*.
34 Yves-Marie Bercé : *Croquants et nu-pieds*.

DANS LA COLLECTION FOLIO/ACTUEL

1 Alain Duhamel : *Les prétendants.*
2 Général Copel : *Vaincre la guerre (C'est possible!).*
3 Jean-Pierre Péroncel-Hugoz : *Une croix sur le Liban.*
4 Martin Ader : *Le choc informatique.*
5 Jorge Semprun : *Montand (La vie continue).*
6 Ezra F. Vogel : *Le Japon médaille d'or (Leçons pour l'Amérique et l'Europe).*
7 François Chaslin : *Les Paris de François Mitterrand (Histoire des grands projets architecturaux).*
8 Cardinal Jean-Marie Lustiger : *Osez croire, osez vivre (Articles, conférences, sermons, interviews 1981-1984).*
9 Thierry Pfister : *La vie quotidienne à Matignon au temps de l'union de la gauche.*
10 Édouard Masurel : *L'année 1986 dans* Le Monde *(Les principaux événements en France et à l'étranger).*
11 Marcelle Padovani : *Les dernières années de la mafia.*
12 Alain Duhamel : *Le V^e Président.*
13 Édouard Masurel : *L'année 1987 dans* Le Monde *(Les principaux événements en France et à l'étranger.*
14 Anne Tristan : *Au Front.*
15 Édouard Masurel : *L'année 1988 dans* Le Monde *(Les principaux événements en France et à l'étranger).*
16 Bernard Deleplace : *Une vie de flic.*
17 Dominique Nora : *Les possédés de Wall Street.*
18 Alain Duhamel : *Les habits neufs de la politique.*
19 Édouard Masurel : *L'année 1989 dans* Le Monde *(Les principaux événements en France et à l'étranger).*
20 Edgard Morin : *Penser l'Europe.*

21 Édouard Masurel : *L'année 1990 dans* Le Monde *(Les principaux événements en France et à l'étranger).*
22 Étiemble : *Parlez-vous franglais ?*
23 Collectif : *Un contrat entre les générations (demain, les retraites).*

Impression Bussière à Saint-Amand (Cher),
le 4 juillet 1991.
Dépôt légal : juillet 1991.
1^{er} dépôt légal dans la collection : février 1985.
Numéro d'imprimeur : 1968.
ISBN 2-07-032279-3./Imprimé en France.